Town Center

商業開発起点によるウォーカブルなまちづくり

矢木達也
Tatsuya Yagi

TWO VIRGINS

Introduction

「Mall is Dying」―かつて繁栄したショッピングモールはアメリカでは衰退期に入った。そして、「From Mall to Downtown」―リテーラーのダウンタウン回帰が起きている。

　核テナントとモールで形成されるインドア型のリージョナルショッピングセンター（RSC）は日本でも一般的となったが、2000年以降、アメリカではほとんど造られていない。では、どのようなフォーマットのショッピングセンター（SC）を造っているのか。その答えが、その名の通り「街の中心」となる「タウンセンター」である。SCをモノを買う場所から、人々の生活に多様にかかわる「街の中心機能」として捉え直すRe-Positioning（リポジショニング）が進行しているのである。

　背景としては、ニューアーバニズムに象徴されるまちづくりのシフトチェンジが挙げられる。ウォーカブル（Walkable）で多用途、サステイナブルな交流を促すまちづくりを提唱したニューアーバニズムは都市志向のライススタイルの伸長に呼応する形で、まちづくりの基本理念として共感を得て、昨今のミックストユースのトレンドにつながってきた。

　一方、ウォーカブルなまちづくりが積極的に進められるようになった時期と歩調を合わせるがごとく、行き詰まりを見せ始めたSCの新しいフォーマットとしてライフスタイルセンターブームが起きる。

　ウォーカブルなまちづくりに期待される商業機能とSCのフォーマットとして生き残りをかけたライフスタイルセンターとは「ウォーカブル」「ストリート」というベクトルで一致。さらに、Live・Work・Playなどの街機能と合体し、オンラインショッピング時代にも存在価値のあるミックストユースの新しい形「タウンセンター」として定着してきた。

　アメリカでは、ゴーストモールと化したSCを民間デベロッパーと地方自治体が協業し、住宅やオフィスを複合するミックストユースのタウンセンターとして再生するケースが目立ってきている。従来SCが持つモノを売る力や集客する力をベースとしながらも、本来街が持つべき多様性、永続性、包容力、五感への訴求などを融合し、交流空間である広場やストリートを軸にクオリティ・オブ・ライフが実感できるタウンセンターへの脱皮を図っている。

　住む人、働く人が店舗を利用するとなじみ客が多くなるため、顧客との交流が生

まれ、失われつつあるローカル店舗も俄然クローズアップされるなど人間味のある商業空間が創出される。さらに、独自のカルチャーが持てるとビジターも増え、街の雰囲気も醸成されていく。

消費の成熟や人口減少社会が進む日本でもこのような「帰属意識を持てる街とその中心となるリテール」は必須であると考え、アメリカのタウンセンターやメインストリート（商店街）を考察することにより、閉塞感のある日本の商業施設や中心市街地の新たな方向性を探ることとした。

日本では、まちづくりと商業施設開発が同じベクトルで相乗りできた事例は非常に少ない。望まれる姿でありながら実現できないもどかしさを解決するためには実践的なプランニングセンスを学ぶ必要があると考え、『Principles of Urban Retail Planning and Development』の著者であり、多くのタウンセンターデベロッパーや行政機関をクライアントとしてアドバイスを行ってきたこの分野の第一人者であるRobert J.Gibbs氏に協力を仰ぎ、学ぶべきポイントの教授を受けるとともに、一部執筆の協力を得た。

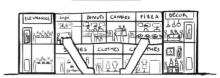

従来型モール

ネットに押され、モールSCの弱体化

SCのベクトル

クルマ社会

郊外住宅　　ショッピングモール　　オフィスパーク

ウォーカブルな
ダウンタウンへの渇望
New Urbanism

まちづくりのベクトル

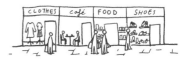

Lifestyle Center

ウォーカブルな
ショッピングセンター

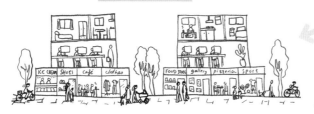

Town Center

ダウンタウンの復活
Lifestyle Center＋
街の広場＋住＋働＋遊＋…

Robert J. Gibbs氏について

AICP, ASLA, President & Managing Partner, Gibbs Planning Group,Inc.

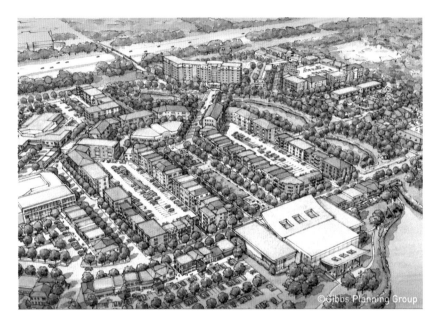

Gibbs Planning Groupが作成した中央部にパブリック
スクエアを持つタウンセンターのイメージパース

　ギブス氏は、リテールプランナー、ランドスケープアーキテクトであり、Congress for the New Urbanism（ニューアーバニズム協会）の創設メンバーの一人。著書として『Principles of Urban Retail Planning and Development』他、専門誌などに多数寄稿。Gibbs Planning Group,Inc.代表、AICP、ASLA。

　ハーバード大学デザイン大学院でアーバンリテールのプログラムを主宰するなど、まちづくりの理想とリテールの現実をマッチングさせる数多くの実績に基づく知見はタウンセンターづくりにおいてスタンダードと呼べる優れたレベルにある。

　本書でケーススタディとしたタウンセンターの多くにコンサルタントとして携わっている。

Robert J. Gibbs氏と著者

『Principles of Urban Retail
Planning and Development』
John Wiley & Sons, Inc., 2012

Robert J. Gibbs氏　メッセージ

　新しい都市型タウンセンターの創出は郊外モールに移転したショッピング活動の
ダウンタウンへの回帰を促す。多くのモールが閉鎖されると予測されている中で、モ
ールで成功した小売業者の多くは、活力のあるダウンタウンに移転しようとしている。

　タウンセンターの役割は、ダウンタウンをショッピングの目的地に戻すこと、それ
に加えて、その地域や商圏に必要とされる多様なサービスやアクティビティを提供
すること、あるいはダウンタウンそのものをつくり出すことである。

　多様な用途に対応できるミックストユース×コンパクトな規模は、ショッピングと
いう単一の目的のためにすべての人がクルマで移動しなければならない郊外のショ
ッピングセンターよりも持続可能である。

　そして、ウォーカブルなタウンセンターやメインストリートにおける、ショップ、
レストラン、エンターテインメントは、住民や就業者、来訪者の生活の質（クオリテ
ィ・オブ・ライフ）を向上させ、その結果、不動産価値の向上と良いリターンをもた
らす。

ストリートレベルをリテール、上部を住宅・オフィスとした
ミックストユースがコミュニティ広場を囲む

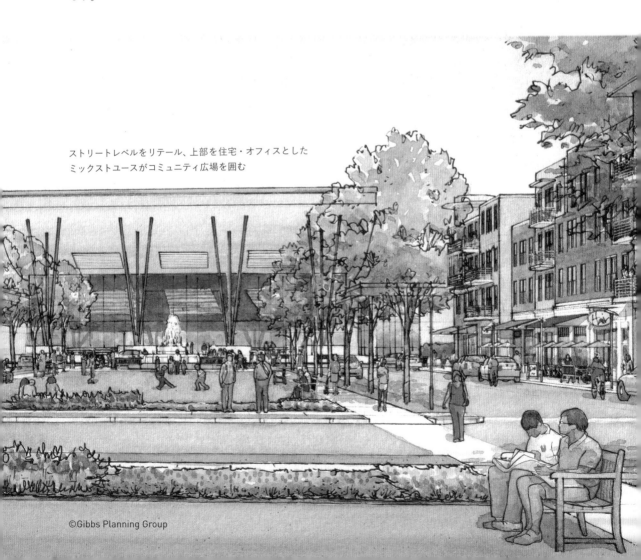

Contents

STAFF

著者
矢木 達也

スーパーバイザー
Robert J. Gibbs

企画協力
吹田 良平（Archinetics）

編集協力
有田 智一（筑波大学 システム情報系社会工学域 教授）
金子 光良（株式会社UG都市建築 常務取締役）
橋本 博行（株式会社都市企画 代表取締役）
海老原 忠（株式会社タワーマネージメント 代表取締役）
株式会社 ビーエーシー・アーバンプロジェクト
柳田 優
吉田 慎
久保 隼弥
川合 広子

装丁・アートディレクション
角 知洋（sakana studio）

イラスト
タニア・ビセド（https://taniavicedo.net/）

パース制作
builtblox inc.（https://www.builtblox.com/）

校正
阿部 真吾（Office ファーストムーン）

宣伝
後藤 佑介（TWO VIRGINS）

販売
住友 千之（TWO VIRGINS）

編集
齋藤 徳人（TWO VIRGINS）

タウンセンターブームの背景

ウォーカブルでコミュニティのあるまちづくりへの志向、それを支持する生活者、閉塞感が出ているショッピングセンターのネクストを探る動き、これらのベクトルが一致し、アメリカではタウンセンターが成長してきた。

古き良き時代のダウンタウンへの回帰とも読み取れ、過去にさかのぼると、100年前から存続してきたサステイナブルなタウンセンターを見つけることができる。

What is Town Center?

1-1_タウンセンターとは

アーバンランドインスティテュート（ULI）が発刊した『Creating Great Town Centers and Urban Villages』では「タウンセンター」を以下のように説明している。

□ 歩ける（ウォーカブル）、オープンエアの空間で、活気のある公共空間を持ち、明快なアイデンティティを持つように組織されたサステイナブルな複合開発。

□ アンカー機能として、小売店、飲食店、レジャー施設などが導入され、上層部には住宅やオフィスが複合されるほか、コミュニティ施設、文化施設など公共施設も導入される。

□ 密度感が高くコンパクトで、多様なコミュニティの場としての役割を担い、周辺地区と強いつながりを持つ。

SC業界からの視点で見ると、駐車場に囲まれたハコ形態（インドア）のモールではなく、メインストリートを模したライフスタイルセンターに住宅やオフィスなどをプラスしたミックストユース、さらに広場などパブリックスペースを複合した形態といえば具体的にイメージしやすいかもしれない。

いずれにしても地域生活の中心性と広場など交流空間を有していることが重要。このポジショニングにより、その地域が持つ最良のマーケットポテンシャルを引き出すとともに、オンラインショッピングには持ちえない、街巡り・街遊びの楽しさを持つダウンタウンの復活が狙いとなる。

タウンセンターはストリートレベルにショップやカフェが連なり、豊かな歩行空間を持つことで商業ポテンシャルをアップさせ、ストリートの醸し出す付加価値により、上層階に波及効果を得たオフィスや住宅を複合することで、周辺地区も含めた不動産価値の総和を高めていく。また、単一街区内での自己完結型の収支に留まる商業施設と異なり、持続性、拡張性のある経済価値を持つ。

タウンセンターは街の大小に関係なく成立するが、地域密着型で日常生活の中心になるタウンセンターと、広域からビジターを吸引して非日常集客を図るタウンセンターでは性格が大きく異なる。本書では、大都市の中心部に立地し、複数の所有者や街区にまたがるタウンセンターをリテールディストリクト（Retail District）、中小都市ではメインストリート（商店街）と称することにした。

不動産所有者が複数にわたるこれらの地区では、地域のステークホルダーが共同して街の機能・環境改善、付加価値の向上を図るビジネス・インプルーブメント・ディストリクト（BID、p.96参照）が導入されていることが多い。BIDは複数街区を一体的に活性化する手法として学びのポイントともいえる。

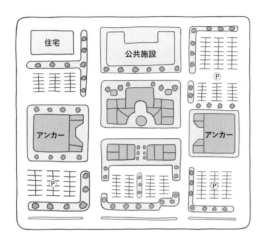

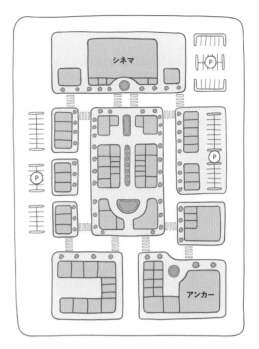

地域生活を支える
ベーシックな
タウンセンター

デイリー×高頻度

商圏人口 5万人～

食品スーパーなどがアンカーテナントとなるが、物販機能だけでなく、住宅や生活サポート施設を複合し、日々の生活を豊かに過ごすための「場」を提供。地域コミュニティが醸成される。

Case Study
Mashpee Commons

多様な業種で街を構成する
ダウンタウン型タウンセンター
（リテールディストリクト）

マンスリー×低頻度

商圏人口 50万人～

オフィスやホテルも複合される。リテールはファッション性の高い店舗、シネコンなどに加え、フルサービスのレストランなど、アフターファイブの集客力を持ち都市の刺激を提供する。

Case Study
Easton Town Center

　具体事例を考察することでタウンセンターとは何かという概念の共有化を図りたい。はじめに、小さい街の生活密着型のタウンセンター（Mashpee Commons）と広域圏から集客を図るスーパーリージョナルショッピングセンター

（SRSC）に代替するような大型のタウンセンター（Easton Town Center）の両極端な2タイプをケーススタディとして取り上げる。

Mashpee Commons

地域密着タウンセンターのベンチマーク

©Dan Carp / PCA

地区内には教会や図書館もある小さな町の中心。路面店舗＋2階、3階住宅の建物が徐々に増え成長してきた

ニューアーバニズムの思想を背景とした郊外型SCからタウンセンターへの建て替え事例としては最も初期の事例で、1986年からまちづくりがスタート。マシュピーの町の人口はわずか15,000人足らず。SC時代のオーナーが再開発でもデベロッパーとなるのは珍しく、地域への責任感も感じられる。

地元主体の小型のタウンセンター（リテール面積約17,000㎡）であったが、開業後は業界平均を上回る売上で、実際の商圏は期待より大き

く、店舗数も少しずつ増えていった。

広場やスクエアの周りに小さいスケールのブロック（街区）がグルーピングされるレイアウト。詳細に規定されたゾーニングコードのもと、オープンスペースが十分に確保されるなどスマートグロースの成功事例としての呼び声も高く、現在でも人気の住宅地として人口増が続く。

店舗を中心とした約100のビジネスユニットと住宅の複合開発。郵便局やシネマ、シニアセンターのほか、約3,000㎡のオフィススペース

街のシンボルとして時計台が設置された。ヒューマンスケールを志向したため、街区内道路は私道となっている

Michael Neelon (tourism) / Alamy Stock Photo

時間の流れがゆっくりと感じられる。利便性に特化したNSC（近隣型ショッピングセンター）とは違いがある

も有する。コワーキング、ペットショップ、金融関連、理美容、ヘルスケアなど地域密着型のサービス店舗も多くみられるのが特徴。

　オーガニックをコンセプトとする地元のRory's Market ＋ Kitchenというグローサリー＆デリなどがアンカーテナント。地元農家とも連携するローカルなマーケットを導入するのは複数のタウンセンターでみられる。ローカルリテーラーなどを誘致する小規模事業者向き店舗スペースもあり、背後の駐車場を隠すように配置されている。

　チェーン店もWilliams Sonoma、Pottery Barnなどインテリア関連の店舗のほか、Chico's、Talbotsなどアパレル店舗も複数みられ、買い回りの魅力は十分有している。

　ケープコッドの街にふさわしいスケール感で昔のメインストリートをイメージし、時計の針を戻すような開発。

Easton Town Center

ダウンタウンよりダウンタウンらしいトロフィープロジェクト

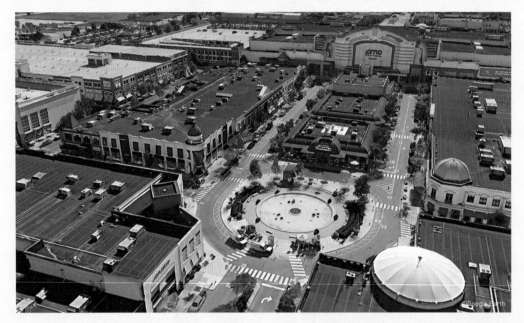

リテールのみならずホテル、オフィス、住宅、エンターテインメントも強化され成長が続く

　チェーンストアエイジ誌が選ぶ2019年の「Top 10 Retail Center Experiences」で第1位を獲得するなど、成長を続けるタウンセンター。郊外立地でありながら、メインストリートを軸としたダウンタウン型の複合開発で年間3,000万人を集客する。広場、歩道、ランドスケープ、シビックアートなど環境演出力が際立つ。

　1999年開業。2001年には噴水を囲むファッションディストリクトが開業。『Mixed-Use Development Handbook Second Edition』(ULI)によると、売上効率（坪効率）は2002年当時で一般的なRSCの2倍程度で特にレストランが

高い。周辺の住宅価格もコロンバス都市圏の平均より大幅に上昇したとされる。2015年にはCostcoなどが入るゲートウェイゾーンも開設された。その後、オフィス開発、住宅開発、リテールの増床などが行われ、2019年にもアップスケール（一段階上のクラス）なライフスタイルリテーラーであるRestoration Hardware RH Galleryなどを誘致し、街に厚みをつける拡張が行われている。20年かけて街が成長した姿を体感できる。

　Louis Vuitton、Tiffany、Apple、TeslaなどトップブランドからGAPやH&Mなどのポピュラ

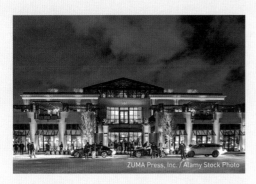

2019年に開業したRestoration Hardware RH Gallery は新たなアンカーテナント

夜間の集客の強さが通常の郊外SCとの違い

ーブランドまで幅広くラインアップ。Macy's、Nordstromといった百貨店もアンカーテナントとして機能している。

これだけの有力店が一堂に会することで、周辺のRSCの多くが落ち込み、地域で独り勝ちとなった。多くのリテーラーはEaston Town Centerとオンラインでコロンバス商圏はカバーできると考えていると思われる。ナンバーワンにならないと生き残れないこと、逆にナンバーワンとなるとオンラインショッピング全盛期でも成長できるという証にもなっている。

コロンバスは都市圏人口200万人程度。商圏人口は半径10マイル（約16㎞）で約100万人。周辺は中間所得者層が多く、必ずしもベストなロケーションではなかったが、結果としてはコロンバス商圏全域をカバーできた。このマーケット規模で年間売上が1,000億円を大きく超えるのは日本の感覚を超越している。

「カスタマーエクスペリエンスを刺激する」が一貫したコンセプト。また、自らのビジネスを「単なるリテールビジネスではなく、プレイスメイキングビジネス」とも言っている。50のレストランで年間100億円超の売上という数字

が物語るように、週末やアフターファイブの時間消費に広域から多くの人が訪れるようになった。

中央部に駅舎を模したファストフード店などが入るインドアゾーンがあるが、基本はクルマが乗り入れるストリートがグリッド状に街の骨格を形成し、店舗が連続することで街並みを形成する。ストリート沿いにパーキングメーターが設置されており、パーキング収入の一部はチャリティとして寄付されている。空車台数を表示する駐車場（無料）への誘導サインなど、来店にストレスがかからないよう配慮。さらには、トロリーバス（街内移動サービス）がある。

リテールが先行したが、2019年現在、オフィスワーカーも周辺地区を含めると3万人を超え、3つのホテル（590室）、多様な住宅（750戸）を複合する。リテールの付加価値により街の不動産価値も大きく向上している。

ギブス氏はストリートスケープのつくり方、パーキングシステムが秀逸だとしているほか、ファイナンス面も含めた開発チームの能力の高さを成功要因として挙げている。

New Urbanism

1-2_ニューアーバニズム

タウンセンターやリテールディストリクト成長の背景には、都市計画・まちづくりの概念・手法としてのニューアーバニズムがある。

モータリゼーションの流れの中で、住宅、商業、さらには業務機能まで郊外部にスプロールした結果、ヒューマンスケール、コミュニティ、歩くという行為などが失われただけでなく、ダウンタウンの衰退を招いた。この過度な自動車依存型のまちづくりを見直し、「自らが居住する地域社会に対する強い帰属意識とシビックプライドが持てる都市の創造」というのが、ニューアーバニズムの基礎となっている。

ニューアーバニズムは1990年代にピーター・カルソープ、アンドレス・ドゥアーニー、エリザベス・プラター＝ザイバークらによって提唱された『アワニー原則』がスタートとなった。

その後、1993年にはニューアーバニズム協会を設立、1996年には『ニューアーバニズム憲章』が策定された。

この間、多くのメンバーで都市のあり方に関する議論が行われ、ニューアーバニズム理論の広がりに力強さが出た。郊外スプロール化による社会問題が実際に多く発生していた時期だけに課題解決型の主張となり、都市計画の専門家のみならず一般市民にも受け入れられていったと考えられる。

さらに、第二次世界大戦後のモータリゼーションに伴い、住宅、オフィス、店舗などが、それぞれの敷地で単一利用となり低密度でスプロール化したことは、経済面、環境面、人々の健康にとってネガティブであったと指摘。そのうえで、ニューアーバニズムのキーとなる考え方として、健康で幸せな生活を送れるウォーカブルで活気に満ちた美しい場の創造とした。具体的には、

「コミュニティのアイデンティティとなるギャザリングプレイスなど公共空間を持つこと」

「徒歩圏内で日常のショッピングなど多くの活動が可能であること、また、多くの公共施設が地区内に所在すること」

「そのためにはミックストユースを進めて密度感を高めコンパクトな街を志向すること」

「つながりのある歩行者ネットワークとヒューマンスケールな空間を創出すること」

「多様な住宅タイプを提供し、幅広い世代や所得層の居住を促進すること」

「さらに地域の歴史や文化を尊重したクオリティの高いアーバンデザイン、建築デザインを持ち込むこと」

これらに環境負荷の軽減や公共交通機関の活用を加えた項目が、基本的な考えとして整理できよう。

ダウンタウンの衰退とともに、都市がスプロール的に拡大し渋滞が頻発するハイウェイ、個々人がクルマで移動するために消費される大

量のエネルギー、人的交流のない地域社会など多くの歪みが発生。それが当たり前の日常がサステイナブルとはいえないライフスタイルであることはすでに一般市民にも認識されており、ニューアーバニズムの思想は、クルマ社会×郊外スプロールの反動として受け入れられる土壌があったと考えられる。

ニューアーバニズムの思想をベースとしたミックストユースの先行プロジェクトの姿が見えてくると、シティプランナ など専門家の多くがベクトルとして共有し、近しい概念を持つスマートグロースとともにまちづくりのコンセプトとしてメインストリームとなっていった。

また、ミレニアル世代（1980年ごろ～2000年ごろに生まれた人を指す）を中心にまちなかを好む居住者の出現、ワークプレイスとしてのダウンタウン回帰などライフスタイルも同じベクトルを向いたことは非常に大きい。

一方、ウォーカブルとはいいながらもクルマ依存率は依然として高い、開発規模が大きく大規模資本主導で開発される姿はサステイナブルではない、などニューアーバニズムに対しては多くの批判があるのも事実である。具体的なまちづくりの段階になると利益相反の問題など、コンセプトだけでは解決できない問題が多く、実践的ではないという意見もみられた。

その後、これらに反証する形で、実務的な手法論も進化している。2020年現在、同協会のホームページに掲載されている「What is New Urbanism?」では、「ヒューマンスケールなアーバンデザイン」という表現があり、「プレイスメイキングと公共空間に高いプライオリティを置くこと」「自転車、公共交通機関、クルマも含めた多様なアクセシビリティの重要性」「広場や歩道、カフェなどの環境を整えることが日々の交流を促進する」などとしている。交通計画、事業規模が小さいデベロッパー、金融機関などにニューアーバニズムの考えが浸透したこともあり、ニューアーバニズムは今や実用的なツールであると説明。未利用地、低活用地などもニューアーバニズムのデザイン力で生き生きした施設に再生できるとしている。

特にミックストユースを容易にし、建物やランドスケープデザインのコントロール力を兼ね備えたスマートコード（p.48参照）などフォーム（形態）ベースの視覚的なコード（計画基準）は極めて実用的なツールとして進化している。例えば、広場はそのサイズや形態など、つくり方一つで人々の交流空間になることもあり、吹きさらしの空間になってしまうこともあるが、フォームベースのアーバンデザインコードなどを活用することで良質なデザインを誘導できる。

しかし、広場が社会に浸透していない日本では広場＝公開空地あるいは駅前交通広場のイメージさえあり、まして人々の動きをつけるための広場の心地よいサイズ感とリテールの囲み方

などに対する議論は希薄であるように思われる。

　また、日本の再開発事業は高層マンションを事業性確保の切り札としているが、隣接地区の価値向上を合算し、都市の連続的な発展性を意図した面開発の事例はほとんどみられない。最近でこそ、注目を帯びてきた言葉であるが、「プレイスメイキング」が重要であることの認識も十分とは言えない。

　ニューアーバニズムの手法をそのまま輸入することは難しいかもしれないが、自動車社会が浸透している地方都市を中心にまちづくりのコンセプトとして基本的な考え方は共有できよう。

　ただし、思想だけ持ち込むことは避けたい。商業施設はどのような形態であろうと十分なマーケットパワーを背後に有していることが絶対条件となる。残念ながら、ニューアーバニズムのコンセプトに基づき進められたタウンセンターであっても、事業的なうまみを持つ住宅開発が優先され、適正な規模やテナントミックスを探るリテールに対する十分なフィージビリティスタディがなされないことも多く、失敗率は高いとされる。店舗を成立させるための必要客数、歩行者通行量（フットトラフィック）をつくり出さなければならず、このスタディが欠落していることが多いようである。リテールの失敗は街の陳腐化、イメージダウンに直結し、結果として住宅価格の低下、オフィスの稼働率の低下などを引き起こす。

　例えば、1層分の店舗を成立させるためには需要として40階分の住宅が上部に必要である。つまり、オフィスや住宅を複合しても周辺商圏からの集客が必須となる。そのためにはウォーカブルな街でありながら、大規模なパーキングスペースが必要となるジレンマを抱えることになる。深夜まで続くストリートの賑わいは住民からのクレームにもなる。このようにミックストユースを基本とするタウンセンターでは、商業単独開発と異なり多様な側面で折り合いをつけていく作業が重要となるが、とりわけ、ニューアーバニズムの理想とリテールの実際には埋めるべき溝があることには留意したい。

　また、ニューアーバニズムの思想の中でリテールを位置づけるには、時間軸を考慮する必要もある。郊外SCの多くは、短期間での事業資金の回収を狙う。しかし、まちづくりの中のミックストユースであれば、スクラップアンドビルドの考えを持たず長期間にわたり継続する前提で開発する。「器も店舗も変わるもの」→「器は変わらず店舗が変わる」というように、リテールのつくり方にもセオリーの修正が必要となる。

ギブス氏による商業視点での現代的なNew Urbanismの概括

※ギブス氏はニューアーバニズム協会の創設メンバーの一人でもある

1. 自動車依存の高い郊外生活に代わるウォーカブルなライフスタイルの提供
2. コンパクトで密度感の高い開発による環境負荷の軽減とサステイナビリティ
3. 心身ともに健康的なライフスタイル、クオリティ・オブ・ライフの促進
4. 既存の町村、都市の活性化
5. 安全で魅力的、活力のある公共空間の創出
6. 旧態依然とした郊外開発をウォーカブルなコミュニティに修復
 a. 近隣居住の推進
 b. ミックストユースコミュニティ
 c. 郊外のオフィスパークの代替手段
 d. ショッピングセンター、リテールディストリクト、メインストリートをウォーカブルに
7. サステイナブルな建物
 a. ヒューマンスケール
 b. 1階（ストリートレベル）をリテールとして街の表情をつくる
 c. 建物の背後に駐車場、建物前に歩道
8. 自動車依存度を下げる交通手段
 a. 鉄道など公共交通機関
 b. 自転車
 c. 自動車を受け入れるための交通規制・基準となるストリートデザイン
 d. 分断要素となる幹線道路を開発エリア内から外す
9. 目的達成のために
 a. 必要駐車台数を下げ、ミックストユースと高密度利用を許可する
 新しいタイプのゾーニングコードを設ける
 b. 従来型と異なる利益率の高い新しい都市型の不動産フォーマットをつくり出す
 c. 安全性とウォーカビリティを高めるストリートデザインの新基準の作成
 d. ディストリクト、ブロック、近隣など区域を定めた実施
 e. 田園から都心まで区域スケールに応じた多様な計画基準の設定と活用

Return to Downtown

1-3_ダウンタウン回帰

ミックストユース

アメリカではミックストユースが進んだこともタウンセンターやリテールディストリクトの伸長を後押しした。現在でこそ、意気盛んなミックストユースブームとなっているが、2000年以前は事業的な成功事例が少なく、行政も積極的な姿勢を示さなかったこともあり80年代90年代の複合開発は少なかった。

1970年代に開業したヒューストンガレリアなどは、ミックストユースのパイオニアとされるが、インドア型モール形態（RSC）とオフィス、ホテルが複合した、いわばバーチカルアーバンモールであり、当時の複合開発はミックストユースよりもマルチユースという考え方に近かった。また、この時期はニューヨークのワールドトレードセンター、シカゴのウォータータワープレイスなど、大都市の中心部の再開発で複合開発が進み、これらが参考事例ともなり、日本でもオフィス主体の複合開発が進んだ。

マルチユースから、一つの建物内で多用途の利用を促進するミックストユース形態がみられるようになったのは1990年代からで、バージニア州のReston Town Center（1990年オープン、p.129参照）とフロリダ州のMizner Park（1990年オープン、p.22参照）が象徴的なベンチマー

クとなった。いずれもメインストリートを骨格に、ストリートレベルに店舗、上部に住宅やオフィスといった、のちにタウンセンターのスタンダードとなる街並みが形成された。

『Mixed-Use Development Handbook Second Edition』（ULI）などを参考とするとその後のミックストユースブームの背景は以下のように整理できよう。

①1990年代は郊外スプロール化がピークに達した時期でもあり、社会的にもミックストユースを推奨する声が高まった。このルーツはジェイン・ジェイコブズが1961年に発刊した『The Death and Life of Great American Cities』までさかのぼる。氏が提唱したウォーカブルなストリート、新旧のミックス、多様な用途の混在こそが、活力があり、安全でクリエイティブな街をつくるという思想が見直され、多くの文献などが発刊され、スプロール化を止めるウォーカブルなまちづくりに傾斜していった。

②疲弊したダウンタウンなどが顕在化し、行政サイドを主体にサステイナブルでバランスのとれたダウンタウンの再生が志向され、その結果、ミックストユースプロジェクトの機会が多く提供された。

③成功しているリテールをストリートレベルに持つことで、住宅やオフィス賃料が上昇する

NO GOOD

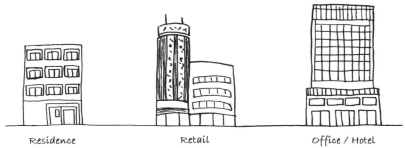

Residence　　　　　Retail　　　　　Office / Hotel

GOOD　　　　　　　　Mixed-use

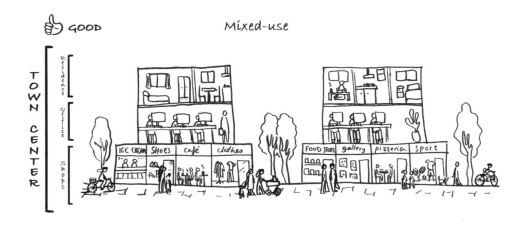

TOWN CENTER
Residence
Office
Shops

ICE CREAM　SHOES　café　clothes　　FOOD STORE　gallery　pizzeria　sport

などミックストユースによる不動産価値向上が確認できるようになるとデベロッパーの参入意欲が高まった。

　一方、SCサイドでは、ICSC（国際ショッピングセンター協会）が『Retail as a Catalyst for Economic Development Second Edition』という書籍を刊行している。リテールが「住む」「働く」などをつなぐ触媒となることで地域経済が活性されるとし、行政とのタイアップなどその開発手法が語られている。そのほか、同様にICSCが発刊した『Mixed-Use Development』では「変化する景観と商業施設のインパクト」を副題としているなど、インドア型のモールSCが中心であったアメリカでのSCも、ミックストユースに活路を求めていたことがわかる。

　このようにミックストユースからのタウンセンター志向と脱従来型SCとしてのタウンセンター志向が両輪となり多くのタウンセンターが開発されたわけだが、日本では2つのベクトルともいまだに脆弱である。一部の大規模開発を除き、都市部の複合開発の多くはオフィス主体でプラスサポート型の店舗に留まり、生活圏でもマンション下の店舗は、いわゆる下駄ばき住宅の域を出られない。裏を返せば、ここに伸びしろがあるようにも解せられる。

Mizner Park

最初期のチャレンジは夜が魅力

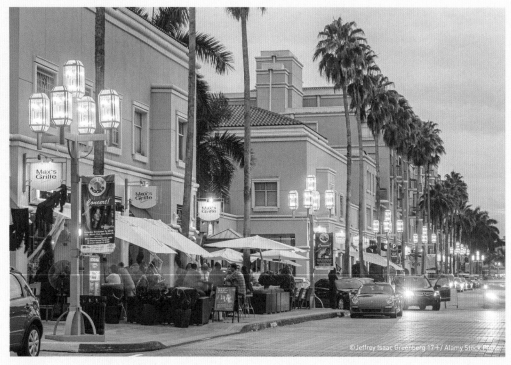

©Jeffrey Isaac Greenberg 17+ / Alamy Stock Photo

夕方以降は、レストランの客席が張り出してくる

　1990年開業とタウンセンターの走りとなったミックストユースプロジェクト。

　Boca Raton Mallというインドアモールが立ち行かなくなり、市が再開発を促進するため立ち上げたBoca Raton Community Redevelopment Agencyが跡地利用を検討した結果、パブリック×プライベートのミックストユースプロジェクトを進めることとした。TIF（p.51参照）を利用し、土地の収用、インフラや公共空間の整備を進め、民間デベロッパーが借地により、施設を建設した。

　全体デザインは当市の開発に大きな貢献をもたらした建築家のアディソン・マイズナー氏のスタイルでもあるクラシカルな地中海風で統一されている。これは街全体で共有しているデザインセンスでもある。

　また、アンフィシアター（野外劇場）、美術館も有しており、シネコンやレストランも充実、夜に出かける魅力のある街となった。一方、アンカーはLord＆Taylor（2021年閉店）のみ、リ

広場を訪れる人は多様で生活感も感じさせる

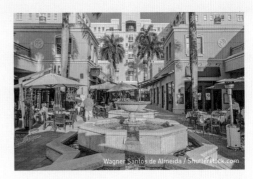
ヒューマンスケールなアーバンリゾート空間

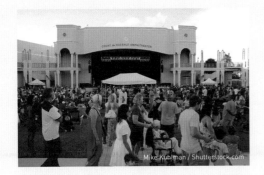
野外劇場はレストランとの相乗性が高い

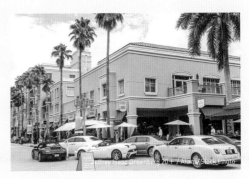
レストラン集積にはバレーパーキングが有効

テール面積は約23,000㎡と中途半端な感もあり、物販系の店舗は空室もみられる。

　ショップのファサードが十分に認識できないが、これは1階のショップフロントをセットバックさせているため。ただし、サインやオーニングは道路面に出ている。フロリダ州でも南に位置し熱帯気候に入るため気候を配慮したものと思われる。高温多雨からオープンエアを避ける傾向のある日本でも参考になる手法である。

　平面駐車場は少なく、合計2,000台以上収容する立体駐車場が4か所にある。平面駐車場の敷地がパブリックなオープンスペースとなる分、駐車場が立体化されていることになる。これはショートタイムショッピングには適さないが、

Mizner Parkのような飲食店も多い時間消費型の商業施設であれば受け入れられると解釈される。

　上部は賃貸住宅（初期段階で約270戸）。オフィスは別棟。当初、当エリアでの賃貸住宅の需要がつかめない中でのチャレンジであったが、ふたを開けてみると人気となり、周辺の分譲住宅の価格も押し上げた。

　プロジェクト単体のみならず周辺の不動産評価額も上昇し、市の税収も大幅に増加するなど、民間サイドのみならず行政サイドでも十分な投資対効果が得られた。

Live・Work・Play

アメリカと日本との共通点に、世帯の単身化、子供のいない世帯の増加などを背景とする「back-to-the-cities」といわれる人口のダウンタウン回帰がある。都心部に好んで居住する多くの人々は新しいライフスタイルやカルチャーをつくり出す力があり、リテールにもインパクトをもたらしている。

下敷きとしては、社会学者のレイ・オルデンバーグが唱えた「サードプレイス」が90年代にポピュラーとなり、スターバックスなどが急成長、カフェを中心としたライフスタイル（cafe-centered lifestyle）がトレンドとなったことが挙げられよう。

オフィスも、かつては主流であった郊外のオフィスパークからダウンタウンへのリロケーションブームが起きた。オフィス立地を選ぶ際、「オフィス街のオフィスビル」または、リテールや住宅が混在する「ダウンタウンの中のオフィス」という選択。同様に、住宅を選ぶ際、「住宅のみに特化した地区」または、「店舗などが混在する街」という選択がある。かつてのように、ダウンタウンの治安が悪く、廃れていれば当然前者であろうが、安全で活気や情報、刺激に満ちていれば後者、つまり、ミックストユースが進むダウンタウンも志向されることになる。

このような都市志向はミレニアル世代を中心にみられる。彼らはベビーブーマー世代と異な

りブランド所有欲は弱く、体験価値を重視するといわれる。自分の気に入った街に住み、ストリートカフェで友人知人との交流を楽しむ、自転車などでワークプレイスに乗り付けるというイメージである。

アメリカでは、かつてのダウンタウンは犯罪の温床であり、不動産のバリューは下がり危険なエリアとされていたが、複数の都市で、「カフェに人が集まり家賃の高いダウンタウンの住宅にこぞって住む景色」に大きな変化を遂げることができた。この背景にはBIDが機能したことや民間デベロッパーを誘致するインセンティブ、官民連動してのインフラ整備などがあったが、このようなミレニアル世代を中心とした都市志向のライフスタイルの変化が大きな後ろ盾となった。

例えば、所有よりシェアを選択する傾向は、ベッド周りに特化したマイクロアパートメントのようなユニークな住宅も出現させた。カフェがワークプレイスとなり、レストランがダイニングプレイスやリビングスペースとなるような感覚で、街の共有空間である商業スペースを利用することができるため、寝ることに特化した学生向きのドミトリーのような住居で構わないという発想である。日本で住民間の交流を楽しむソーシャルアパートメントが増えたことと共通点が感じられる。パンデミックにより価値観の修正は余儀なくされていると考えられるものの、それまでのトレンドとしては興味深い。

街を好んで暮らす人、マイネイバーフッドを楽しむ人に支えられているとリテールも強さを一気に増す。仕事場になるマイカフェだけでなく、クラフトビールを提供するマイパブ、テイクアウトメニューの充実したフードホールなど地元生活者が共有している感覚を持てる店舗の集積により、街の個性、カルチャーが徐々に育まれていく。そして、週末を中心にコミュニティを醸成するイベントが行われるなど、街とのつながりがより強固に仕立てられていく。

ダウンタウンのタウンセンターは多種多様なサービスを提供する拠点であり、近隣生活者のクオリティ・オブ・ライフの向上に貢献できるだけでなく、ウォーカブルなため、隣接街区なども含めた不動産のバリューを向上させることがある。ブルッキングス研究所・ジョージワシントン大学のクリストファー・B・ラインベルガー氏によると、歩きやすい街かどうかを指数で表記するウォークスコア（ただし、物理的に歩ける距離にグロッサリーストアがあると点数が上がるなど、歩行空間としてのクオリティあるいは街の魅力を示す指数ではない）80（0-100）以上の街はリテールの売上、住宅のバリュー、オフィスの賃料が高くなる傾向があり、投資家の尺度にもなっているとされる。

2019年4月に発行されたICSCのIndustry Insights『Mixed-Use Properties: A Convenient Option for Shoppers』では、National Association of Realtors による調査（"National Community and Transportation Preference Survey"2017年）を引用し、日常活動が近接していることの利便性と時間効率を理由に、成人の約80％が"Live・Work・Shop・Play"が徒歩圏にある街に住むことを考えたいと回答したとし、SCに出かける理由についても多くの人が「フィットネスやメディカルケアなど多岐にわたり、外食利用率も伸びている」と回答（ICSCによる調査、2019年）していることからSCの多様な生活ニーズへの対応も進んでいるとしている。

一方、同調査では約半数は「遠方であってもテナントミックスの充実したSCに出かける」と回答していることから、日常は"Live・Work・Shop・Play"タイプの街に住みたいと思っているが、非日常を楽しみに他の街へも出かけたいというニーズも読み取れ、他の街から人を引き付ける商業施設としての強さを持つことが重要ということもうかがえる。

アメリカではミックストユースはパンデミックの影響を受けた感があるが、電車通勤の多い日本では、パンデミックにより、都心のオフィスに通勤せずとも仕事をせざるを得ない環境を半ば強制された経験から、住む場所と働く場の接近性を好む傾向も出てきており、"Live・Work・Shop・Play"タイプのタウンセンターもポテンシャルが感じられるようになってきた。

Santana Row

Live・Work・Playのベンチマークに成長

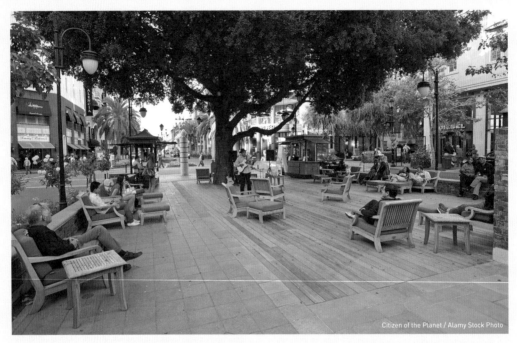

Citizen of the Planet / Alamy Stock Photo

ストリートを舞台に人がいる景色を積極的につくり出している

Santana Rowはシリコンバレーの中心、サンノゼに2002年オープンしたタウンセンター。Federal Realty社の開発により、リテール＋住宅でスタート。公的資金や経済的支援は入らない民間開発である。

Federal Realty社から提出されたジェネラルデベロップメントプランは、街区構成やミックストユースの考え方が当時のゾーニング条例の変更を必要とする内容であったが、地域住民への公聴会でも同社のミックストユースのプランが評価され、承認に至っている。

バルセロナのランブラス通りをイメージした
ストリートスケープを持ち、ストリートの中心には交流を促進するスクエアがある。Santana Rowをシリコンバレーのリビングルームと表現する声もある。スタート時は経営的に苦戦したが、オフィスの需要が高まり、ウォーカブルなストリートをつくり出すための投資に対し満足できるリターンが確保されるようになった。そして、地域から歓迎された空間づくりと経済的な側面の両面での成功を成し遂げた。

ストリートに面した空間はリテール＋コミュニティスペースとなり、ストリートカフェ・レストランが街の情景をつくり出す。後発で開業

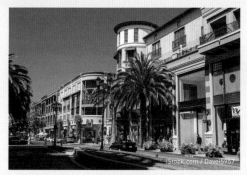

地中海風のイメージが明るい印象をもたらす

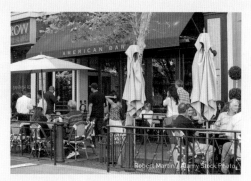

ワインの飲めるレストランがストリートにテーブルを設けることでカフェよりも賑わいが出る

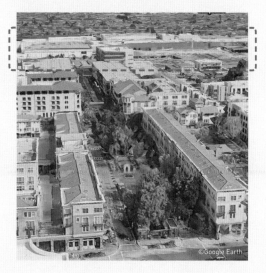

隣接するValley Fair

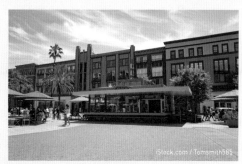

広場には軽飲食の配置が有効

したホテルは市内随一の稼働率と客室単価を維持。住宅は段階的に追加され賃貸中心に800戸に達し、価格帯や賃料もトップラインに達した。

2009年以降、3期に分けてオフィス開発も進み、オフィス面積は30,000㎡を超えた。賃料も高水準、稼働率も高く、リテールの付加価値がオフィス、ホテル、住宅へと伝播し、シリコンバレーという土地柄もあり、Live・Work・Playブームのベンチマークプロジェクトとなった。

隣地にはすでに成功していたWestfield Valley Fairがあった。Valley FairはモールSCが低調となる中でも好調を維持し、2020年にはリニューアル増床を行ったSRSCでラグジュアリーブランドも複数出店する。

Santana Rowは約50のショップと約30のレストラン・カフェに加え、スパサロンが10店あることが特徴。ショップもTesla、Bonobos、lululemon、b8taとネット発のニューリテーラーなどを多く複合することで差別化されている。Valley Fair＋Santana Rowでシリコンバレー随一の商業集積となり、共存できたことも興味が引かれる。

Limitations of Existing Shopping Centers

1-4_ショッピングセンターの限界

ライフスタイルセンター

　既述のようにライフスタイルセンターは物販店と飲食店が主体であるが、タウンセンターはオフィス、住宅、市民サービス施設などが複合され、複合要素の一機能としてリテールが位置づけられるため、タウンセンターはライフスタイルセンターを包括するような形態ともいえる。

　ライフスタイルセンターは箱型のモールから脱出し、路面店が連なるメインストリートを模したSCのフォーマットで、1980年代後半以降伸長した。

　テナントミックスとしては従来の百貨店などの核テナントに頼ることなく、有力なナショナルチェーンを中心に、フルサービスのレストランやシネマコンプレックスなどがラインアップされる。

　商圏はRSC同様に、広域（アメリカでは15km程度）、最低30万人程度の商圏人口が必要。賃貸面積をRSCの1/2程度の3万㎡の小型とする一方、グレードを高め統一するという特徴を持つ。

　初期のライフスタイルセンターは百貨店などアンカーテナントを導入せずともうまくいった。アンカーテナントは非常に廉価な出店条件のため、デベロッパーとしてもほとんどの区画から適正賃料を回収できるライフスタイルセンターは投資効率も良好であった。

　デベロッパーとしては、Poag & McEwen社などが90年代のライフスタイルセンター開発を牽引した。比較的初期のライフスタイルセンターとしてはSaddle Creek（テネシー州メンフィス郊外）、The Summit（アラバマ州 バーミンガム）などが挙げられる。

　ライフスタイルセンターはオープンエアであり、クルマが入るストリートとクルマが入らない歩道のみの2タイプでスタートしたが、前者の業績が良く、主流はクルマが入るメインストリートを模した形態となっていった。

　また、路面店形態のためRSCのモールテナントもブランドアピール力に優れること、アンカ

アメリカのSCタイプと数

SCタイプ	説明	2000	2010	2015	2020	2020/2010	2020/2000	日本
参考：人口（百万人）		282	309	321	331	107%	117%	
NSC ネイバーフッド	食品スーパーを核とする地域密着型	25,610	30,578	31,122	31,702	104%	124%	多数
CSC コミュニティ	NSCとRSCの中間的な商圏、SC規模	7,608	9,358	9,570	9,712	104%	128%	多数
PC パワーセンター	大型専門店（カテゴリーキラー）が集積	1,355	2,205	2,274	2,316	105%	171%	少数
RSC リージョナル	広域商圏から集客する大型SC。インドアモール型が主流	493	549	559	567	103%	115%	多数
SRSC スーパーリージョナル	都市圏をカバーする超大型のRSC	546	600	604	605	101%	111%	多数
ライフスタイル（タウンセンター）	ブランドネームのある店舗中心。オープンエア・メインストリート形態	225	477	535	597	125%	265%	ほぼゼロ
アウトレットモール	ブランド商品を低価格で提供	293	344	392	412	120%	141%	多数

出典：ICSC　U.S.Shopping Center Count and Gross Leasable Area by Center Type
（Copyright, CoStar Realty Information, Inc.）

ーテナントがないため必要賃料が低くなること、SCとしてのグレード感が高いことなどの理由で、モールからライフスタイルセンターへ移転することもあった。

時を同じくしてラグジュアリーブランドの5th Avenue（ニューヨーク）などハイストリートへのフラッグシップ出店が盛んとなった。これに倣い、世界観を表現できる路面店の出店はブランディング手法として多くのチェーン店舗が取り入れるようになり、路面店が並ぶ形態のライフスタイルセンターが受け皿ともなった。それまではSCの飲食といえばフードコートであったが、フルサービスレストランが積極的に導入され、ハイグレードなテナントミックスにより、所得水準の高い顧客層の集客を図ろうという狙いであった。また、Pottery Barn、Restoration Hardwareなどライフスタイルリテーラーも多く出現し、百貨店なしでも魅力的なテナントミックスが実現した。

その後、1990年代後半には乱立状態となり

競争が激化。マーケットパワーが支えきれないライフスタイルセンターは計画売上に届かず、特にフルサイズの百貨店をアンカーとして持たないライフスタイルセンターの多くは苦戦した。

この段階までのライフスタイルセンターはあくまでも物販店舗を中心としたSCの新フォーマットという位置づけであったが、その後、タウンセンタープロジェクトのストリートレベルのコンテンツとして取り込まれていくことになった。

ライフスタイルセンターからスタートし、住宅やオフィスを複合することでミックストユースが進みタウンセンター化した事例も多くみられるなど、ライフスタイルセンターとタウンセンターの商業機能はほぼ同義と言えるように重なっていった。日本でもライフスタイルセンターへの試行がみられた時期もあるが、普及には至らず、残念ながらタウンセンター開発も低い発射台からのチャレンジとなる。

まちづくりのベクトルとSCのベクトルが
タウンセンターとして一致

まちづくりのベクトル

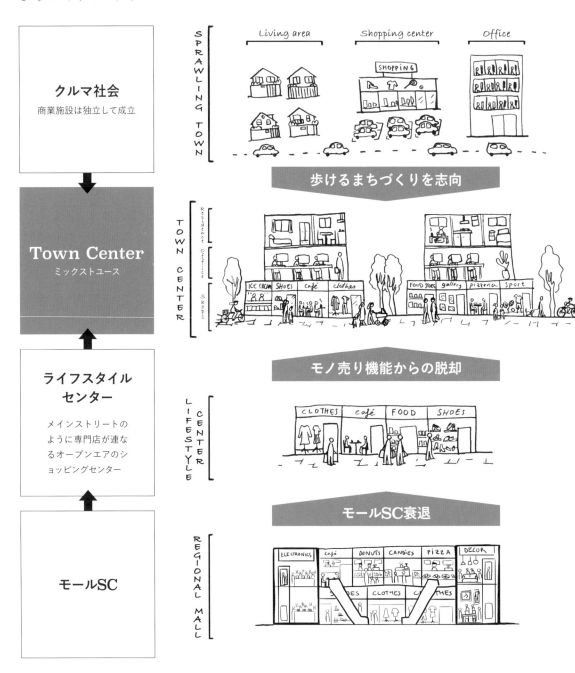

クルマ社会
商業施設は独立して成立

Town Center
ミックストユース

**ライフスタイル
センター**
メインストリートの
ように専門店が連な
るオープンエアのショ
ッピングセンター

モールSC

SPRAWLING TOWN
Living area　　　Shopping center　　　Office
SHOPPING

歩けるまちづくりを志向

TOWN CENTER
Residence　Office　Shops
ICE CREAM　SHOES　café　clothes　FOOD STORE　gallery　pizzeria　sport

モノ売り機能からの脱却

LIFESTYLE CENTER
CLOTHES　café　FOOD　SHOES

モールSC衰退

REGIONAL MALL
ELECTRONICS　café　DONUTS　CANDIES　PIZZA　DECOR
SHOES　CLOTHES　CLOTHES

SCのベクトル

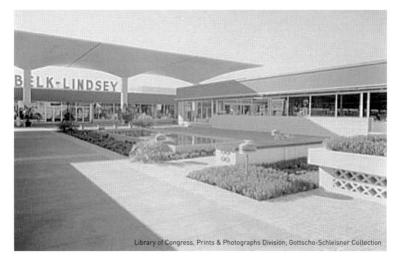

非常に美しい建築・環境を
形成していた初期の郊外SC
Cortez Plaza Shopping
Center, 1959年 フロリダ
州ブレイデントン

Library of Congress, Prints & Photographs Division, Gottscho-Schleisner Collection

ショッピングセンターエイジの
幕開けと原点回帰

　ショッピングセンターの進化について、もう少し過去をひもといておきたい。ショッピングセンターの父といわれるビクター・グルーエンは、ダウンタウンよりダウンタウンらしいショッピングセンターとして、1956年にミネアポリスの郊外でSouthdale Centerを開く。ビクター・グルーエンの初期のSC構想はギリシャのアゴラ（市場）、中世ヨーロッパのマーケットプレイス、アメリカのタウンスクエアを参考にコミュニティスペースを抱えるもので、当時のスケッチには、パーキングには囲まれるものの「散策ができる」ようなイメージとなっているものもみられる。

　Southdale Centerも、当時としては非常に洗練されたデザインが持ち込まれたインドアモールで、密度感のある店舗集積やアートワーク、カフェなどで構成された。

　このように、市民活動の場としてコンセプチュアルに立ち上がったSCであるが、スタートしてみると、圧倒的に強い不動産メリットを持つ物販集中の方向となり、欲しいものがたくさんある消費力のある社会環境の中、モノ売り主体のSCの飛躍的成長期が訪れた。

　その後は1970年代から約20年間、外観はパーキングが取り巻く単なる「ハコ」形状のインドアモール型が主体となり、SCとともに成長したナショナルチェーンが同じ顔ぶれで出店しているクッキーカッター（金太郎あめ）と称される均質的なショッピングセンターが広まっていった。

　その後、モノが充足すると、もう一段上のグレードを提供するブランドの集積であるライフスタイルセンターが出現してきたが、この辺りからは既述の通りである。

　高度成長期にはモールSCは抜群のフィット感があったが、現代の成熟社会ではミスマッチ感が強まっている。ただし、モールSCエイジのもう一つ前の時代まで立ち戻ると、現代でも支持されている100年単位で存続してきた極めてサステイナブルなタウンセンターを見出すことができる。

Market Square

100年前のタウンセンターは街の玄関

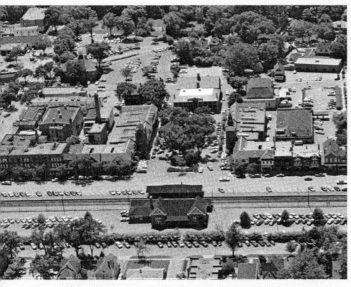
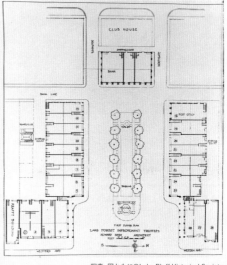

写真、図ともに©Lake Bluff Historical Society

鉄道駅前に広場（スクエア）を持ち、街の玄関としての設えを持つ。広場から多くの店舗が視認性を確保できている。右は開発時のプラン

　SCはリテーラーの業態に合わせた進化を求められるため、不動産としては比較的短命なアセットであるが、100年が経過するタウンセンターが今もって健在するイリノイ州レイクフォレストにあるMarket Squareの事例を取り上げたい。

　レイクフォレストは古くからシカゴで最も裕福な郊外生活エリアであったが、ダウンタウンの魅力には乏しかった。1912年、地元の有力者と建築家のタッグにより、クオリティの高いマーケット特性にマッチしたダウンタウン開発がスタートした。用地を積極的に買収、既存建物を取り壊し、高質な地域コミュニティのギャザリングプレイスとなるような面開発を進めた。

　デザインは実用的でありながら「街のドリーム」となるような美しさを持つスクエアを中心に、ストリートレベルにリテール、2階以上に住宅やオフィスが複合されるスモールスケールの建物が取り囲み、コミュニティがつくり出される計画であった。

　中央部のスクエアは、とりわけ、鉄道駅からの視認性が考慮されていた。北と南の2か所にタワー（時計台）が設けられ、その間は広場を囲むようにシェードがついた歩道でつながれ、ヨーロッパのビレッジのようなイメージで設計された。噴水が印象的な品格を感じさせる環境

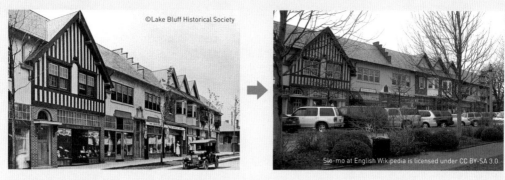

©Lake Bluff Historical Society

Slo-mo at English Wikipedia is licensed under CC BY-SA 3.0

自動車の型こそ時代の違いを感じさせるが、1階リテール、2階事務所・住宅のミックストユースは
100年間通用したことになる

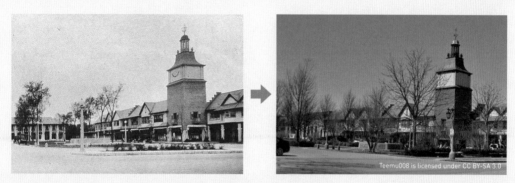

Teemu008 is licensed under CC BY-SA 3.0

時計台がランドマーク。シンプルでエレガントなデザインは今日でも美しい

が形成された。

　1916年の開業当初より出店していたドラッグストアは1982年までスクエアの南東側の角地で営業を続けた。それ以外でも長期にわたり営業を続けたローカル店舗は多い。

　1931年にはMarshall Field's（百貨店）がアンカーテナントとして開業、周辺ローカル店も相乗的に繁盛した。その後のショッピングセンター開発にも大きな影響を与えたことで、1978年には"The First Planned Suburban Shopping Center"としてアメリカ合衆国国家歴史登録財にも登録された。

　現在のタウンセンターの発想に非常に近く、鉄道駅に隣接し駅前に広場を持つ形態はTOD（トランジット・オリエンテッド・デベロップメント、p.190参照）として注目したい形態でもある。

　商業パワーこそ小さいが、2020年時点でも、lululemon、スターバックスなど「今の旬」なテナントとローカルテナントがミックスされる形で、他の街にはないアイデンティティをつくり出している。

　これは、100年前と現在のタウンセンターの在り方が近いことも意味しており、鉄道駅が生活拠点となる日本でも参考としたい事例といえる。

Country Club Plaza

100年前の初代リテールディストリクトが最先端トレンド

時間の経過とともに円熟していく景観。Country Club Plaza の持続的繁栄は数多くのタウンセンター開発で参考とされてきた

　1923年開業。ミズーリ州カンザスシティの中心部から6km程度。クルマで集客し、統一的な運営管理が持ち込まれた最初の郊外型RSCとされ約100年が経過する。

　スペイン、セビリアの建築様式をイメージした18の建物から構成される。彫像や壁画なども多くみられ、特に夜景が美しい噴水はハイライトにもなっている。

　駐車場は裏手に隠し立体駐車場をメインとするという「今」のセオリーで造られており、本格的な立体駐車場に増強していくことで客数や店舗数の増加を支えてきた。また、今では一般

的な売上歩合賃料を初めて導入したSCであることにも先見の明が感じられる。

　周辺はCountry Club Districtとして住宅やオフィスが囲み、Plazaはそのタウンセンターの役割。90年以上続くクリスマスのイルミネーションも有名で街の景観を形成し、クリスマスシーズンは多くの人々で賑わう。

　AppleやSephora、Tiffanyなど有力店が揃う。古い建物にこれら最新デザインの店舗がうまく収まる姿が、ほかの街にはない景観をつくっており、売上の2/3を占めるという多くのツーリストを惹きつける。

①Nichols Road と②47th Street沿いを中心に店舗が連なり、街歩きの回遊動線が形成されている

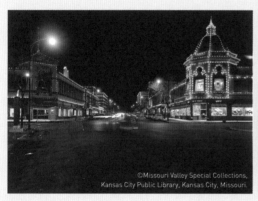

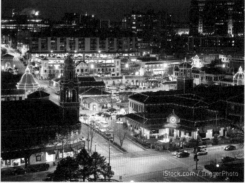

1925年に始まったクリスマスイルミネーションは名物となっている。左写真は1950年頃

The Main Street Commerce Boom is Coming

By Robert J. Gibbs

本項はギブス氏に寄稿を依頼した。

メインストリート（商店街）ブームがやってくる

　商業活動が始まって以降、いかなる時代でもリテールは市民のニーズに合わせ提供価値を進化させてきた。この進化は、小さな市場に始まり、都市や郊外のショッピングモール、メガストア、最近ではオンラインショッピングへと我々を導いてきた。

　次の進化のステップは、ミレニアル世代やエンプティネスター（子供が巣立ったミドル世代）から好まれるオーセンティシティ（街が持つ本物の価値）やXファクター（人を惹きつける他の街にはない要素）を持つ中小規模の町のダウンタウンへの回帰になろう。

新しい起業家たちの勃興
A wave of new entrepreneurs

　レストラン業界やリテール業界で働く高いスキルを持った新世代の人々は、賃料が総じて安い中小規模の町で新しいビジネスを続々とスタートしている。彼らは起業家としての特別な才能を生かすべく、自らスタートしたビジネスに非常に高いモチベーションで臨んでいる。

　2019年時点でミレニアル世代の3人に1人近く（約30%）がスモールビジネスあるいは副業をしていると報告しており、しかも5人に1人（約19%）がそれが主な収入源と答えている。最近の「フォーブス」の記事（グローバルアントレプレナーシップモニターに基づく、2020年4月）では、2,700万人の現役世代のアメリカ人が新規事業を立ち上げたり、経営したりしていると報じられている。特に、今や労働力人口の約半数を占めるミレニアル世代やZ世代（1995年ごろ〜2010年代前半に生まれた世代）は新しいビジネスをスタートさせるには良いタイミングであると考えており、起業に高い関心を持っている。

　これまでは、失敗の恐れがビジネスの立ち上げに二の足を踏ませてきた。しかし、自分のキャリアの残りの部分を雇用主に頼ることはできないと気が付いたことでその不安ももはやなくなり、その代わりに、自分たち自身で会社を経営していくことに挑戦したいと思っている。

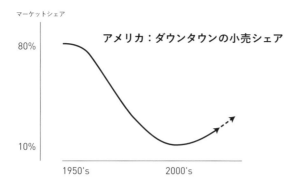

マーケットシェア

アメリカ：ダウンタウンの小売シェア

80%

10%

1950's　　　2000's

ダウンタウンはモールから客足を奪いつつある
Downtowns are capturing traffic from malls

　かつてショッピングの目的地であったリージョナルモール（RSC）が苦しんでおり、そのトレンドは厳しさを増している。

　モールが買い物行動の変化に対応できず消費者を失いつつあることは、ダウンタウンにとっては、すなわち、小売やエンターテインメントの繁華街としての優位性を取り戻す絶好の機会となっている。

■ミレニアル世代やエンプティネスターは、ウォーカブルな都市に住み、仕事やショッピングをしようとするため、特に人口10万〜20万人の都市のメインストリートではこのトレンドの恩恵を受ける可能性が高い。

■大都市圏内の人口1万〜2万人程度の小さい町では、賃料が低いため不動産経費が抑えられる上、しっかりとした規模やストアフロントが確保でき、また、大都市を後背とした恵まれたマーケットポテンシャルを持つ。さらに、起業を支援する仕組みを持つ町も多く、スタートアップリテーラーやレストランにとってはチャンスのあるロケーションといえる。

■ミックストユースプロジェクトとして計画的に造られたウォーカブルなタウンセンターも同様に、ミレニアル世代や若いファミリー、エンプティネスターたちが魅力的な生活の場を探しているこのトレンドに乗ることができる。

メインストリート（商店街）の改革
Main Street Reinvention

　商店街も過去数十年、前向きな変革を続けてきたことで今日の消費者を惹きつけられる魅力的な商業地となっている。

　以下のような改革を進めてきた。

■1970年代の都市再開発プランが原因で十分に機能していないマスタープランの更新（ミックストユースを行いやすくするゾーニングコードなどの変更）が進ん

だ。

■BIDなどダウンタウンのタウンマネジメントが普及したことにより、SC運営と遜色ないレベルの販促活動、イベント、清掃、植栽やランドスケープ管理が実施されるようになった。

■駐車場管理の効率化と新規駐車場の整備が進んだ（郊外に負けないアクセシビリティの整備）。

■パブリックアート、ストリートファニチャーなど美しく新しい街並み形成のための投資が行われた。

■犯罪の減少と安全性の向上が進んだ。

■メインストリートアメリカのプログラム（p.119参照）は、ダウンタウンや商店街の活性化のためのガイダンスを提供し、大きな投資リターンを得ている。

ソーシャルな体験を志向するミレニアル世代にとって、もはや彼らが若い時に経験したインドアモールでは満たされないが、モールとは対照的な体験価値を提供するメインストリートは彼らのライフスタイルと相性が良い。これらの街は彼らが好むXファクターを有している。

彼らの収入の大部分は旅行やアウトドアのような体験に費やされるであろうが、自分の気に入った街に住み、家の近所にあるローカルなパブやカフェで時間や金銭を費やすことも非常に理にかなっている。

モールストアは新しい住み家を探している
Mall stores seek new homes

オンラインショッピングが成長し、モールの閉鎖が増えてくると、既存のモールリテーラーはこれまで出店していたモールのそばに新たな出店場所を探すことになる。かつてのモールより、メインストリートの賃貸条件は総じてリーズナブルであるため、オープンエアの環境を持つダウンタウンの中心部に再出店するケースが多い。

■約50％の集客力を百貨店に頼っていたモールは、百貨店なしではもはや継続できず様々な問題を抱えることになる。

■多くのモールリテーラーは百貨店の退店に伴い、彼らとの賃貸契約も打ち切りとなるオプションを有している。

■百貨店の売上はモールが活況を呈していた2000年の25兆円から14.5兆円（2019年）まで減少しており、多くの百貨店企業が倒産に追い込まれている。

■2022年までに20〜25％のモールが閉鎖となるであろうというクレディ・スイスの予測（2017年）がある。

商業施設、オフィスパークのタウンセンター化
Converting retail, office space to town centers

　オンラインショッピングのブームは、また、書籍、家電、オフィスサプライ、スポーツ用品、玩具など多くの業種で、カテゴリーキラー（大型専門店）と彼らが出店するSCを瀕死の状態に追い込んでいる。

　これら大型のSCは8〜20haの大規模な敷地を持ち、立地ポテンシャルの高いロケーションに所在することも多いため、中層住宅や多様な商業機能を複合するミックストユースのタウンセンターに転換する良い機会が提供されている。

　このことは郊外のオフィスパークにも同じことが言える。多くの企業が優秀な人材を惹きつけるために都心部に進出し、在宅勤務の選択肢を拡大していることもあり、優良立地のオフィスパークでさえ、空室率の高さと賃料の下落に直面している。

　ミレニアル世代にとって郊外のオフィスパークは退屈で、彼らはダウンタウンに住んで仕事をすることを志向している。一方で、これらの大規模なオフィスパークは大規模な土地や駐車場があり、ウォーカブルなタウンセンターに改修することで、再度、消費者を惹きつけることができる。

課題の克服
Overcoming challenges

　ナショナルチェーンがモールからダウンタウンにリロケーションしようとすると、行政や地域コミュニティから、自分たちのメインストリートの個性豊かな魅力を殺しかねないと冷たい態度を取られることがある。

　しかし、歴史をさかのぼってみると、この考えは間違っていることがわかる。1950年代のダウンタウンは、有力店や百貨店で活況を呈していた。長期の継続性という観点では、その街に住む人、働く人から望まれる人気店舗、多様な商業サービスは、時代を問わずダウンタウンが常に提供するべき機能なのである。

　都市計画では、中高密度な住宅と商業機能をウォーカブルなネイバーフッドや商業地域として開発できるよう、柔軟なゾーニングコードなどを提供する必要がある。開発基準は1エーカー当たりの最低住居数や最低駐車場台数、郊外部での建物のセットバックなどを規制するのではなく、デザインのクオリティや材質にフォーカスすべきである。

　なお、取り組む必要があると考えられる駐車場の問題の一つとして、急速に需要が高まっている、オンラインで注文した商品などをピックアップできる一時駐車スペースの対応強化が挙げられる。

オープンエアの環境
Open air environment

　ダウンタウンやオープンエアのタウンセンターは、従来のインドアモールより、豊かな体験価値を提供できる。

　人と人の交流、公園での散策、都市的な雰囲気、ストリートの景色など、オンラインショッピングでは味わえない経験を楽しみに人々は街や都市を訪れる。そして、ダウンタウンを訪れている間に、メインストリートでウインドーショッピングを楽しんだり衝動買いをしたりする。

　ダウンタウンのオーナーは郊外のRSCより、時には50％程度も低い賃貸条件を提供するなど総じて低賃料であるほか、営業時間、ショップデザイン、取り扱い商品などに対する規制も柔軟であることが多い。このことはまた、ユニークなビジネスモデルを持つスタートアップ企業の誘致を容易にしている。

　低コストであることは、売上が減少傾向でモールの賃料が高すぎると感じているナショナルチェーンに対してもアピールとなっている。

すべてのサインはメインストリートを指し示している
All signs point to Main Street

　これまで見たように、未来を予測するとすべてのサインは人々がショッピングを楽しむ場として、メインストリートの再活性を指し示していることがわかる。

　新たな世代の起業家たちは、彼らの生活において新たな章をスタートしようとしている。今はもう、郊外のSCでは彼らを惹きつけることはできない。

　ミレニアル世代や若いファミリー、エンプティネスターたちが求める適切に設計・デザインされた中小規模のタウンセンターやダイニングディストリクトは、新しい形の経済活動のプラットフォームとなるだろう。

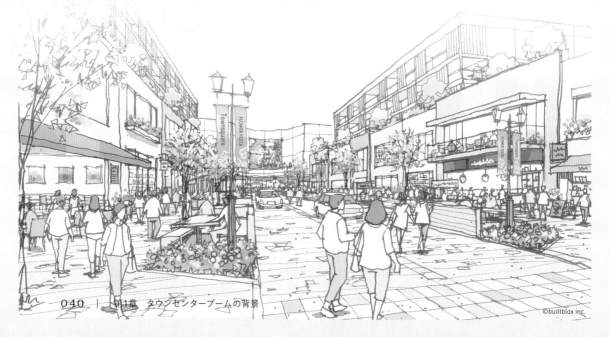

©builtblox inc.

第**2**章

タウンセンター開発ノウハウ

多様な都市機能を受け入れ、クオリティ・オブ・ライフを提供するタウンセンター開発・運営には高度な技と術が必要となる。オンラインショッピングにより大きな変革期にあるリテーラーとの歩調の合わせ方にも発想の転換が必要である。

本章はギブス氏の著書『Principles of Urban Retail Planning and Development』も参考としながら、タウンセンター開発の実践を学ぶ。

City Planning

2-1_シティプランニング

ウォーカブルなストリート

　タウンセンターではリテールショップと一体化したストリートがパブリックな空間となり、上部に住宅、オフィスなど特定の人々が利用するプライベートな空間が複合される。

　街のイメージはストリートレベルの歩道・広場・店舗などパブリックスペースが大きな形成要素となる。目に入る景色は店舗周りや広場で集う人々の姿、ストリートライフなのである。

　そして、ストリートライフの豊かさが街の豊かさに直結する。住みたい街に住むということは、街に対する愛着や帰属意識は高いはずである。この愛着や帰属意識を高めるためには、「お気に入りのカフェ」などストリートレベルのリテールが最重要コンテンツとなる。

　情景としては、ショッピングバッグを持って歩く人、カフェで打ち合わせする人、パブやレストランから発する賑わいやシズル感に加え、ペット連れで散歩する人、ジョギングする人、

ベンチで楽し気に語るカップル、鬼ごっこする子供たち、ストリートダンスに興じる若者など、ストリートにたくさんのレイヤーをかけ、プライベートな敷地内では生み出すことが難しい日常のストリートの空気感を醸し出したい。

　ストリートライフがある住宅は人気が出る。公共空間である広場や街路を窓から見下ろせる住宅は「a room with street view」として希少価値も高くなるようだ。

　オフィスや住宅は、このような豊かなパブリックスペースを設けることで賃料が上がる。プライベートの価値を上げるためにパブリックな空間を豊かなものにするという至極当然の原理が働いていることがよくわかる。

　タウンセンターでは、Whole Foods Marketのようなアップスケールな食品スーパーが引っ張りだことなる。ギブス氏によるとWhole Foods Marketの出店により徒歩5分圏の住宅賃料が12〜20％上昇したという事例もあるようで、「Whole Foods Effect」と称していた。ほ

かにも、スターバックスでも周辺店舗の売上を上げる効果が確認されているとのことである。

　Whole Foods Marketなど人気リテーラーの導入は、住宅の販売価格を押し上げるため、住宅デベロッパーがタウンセンターを好んで開発するようになっている。ちなみに、Whole Foods Marketの必要商圏人口は20万人（ドライブタイム20分圏）とされる。これは、日本の一般的な食品スーパーの5倍程度の必要人口となる。一般的な食品スーパーの複合では街の付加価値向上には難しさもあるため、Whole Foods Marketぐらい広域から集客できるアップスケールな食品スーパー業態が日本でも出現することを期待したい。

　住宅＋リテールでも生活感のある街の景色はつくり出せるが、活力のある街の演出には限界がある。これにワークプレイスが複合され、飲食店などを利用する人の動きが加わると、都市的な景観を生み出すことができ、リテールの成立性や展開可能なコンテンツに幅を持たせるこ

ともできる。パンデミックが後押ししたリモートワークの普及は自由に職場を選べるチャンスを広げており、日本でもコワーキングスペースなどが増えている。働きたい街で働くというのは、これまでの常識からは大きく逸脱するが、この芽が伸びてくるとタウンセンターでの複合が有望となる。

　また、ホテルやオフィスが導入されるタウンセンターはグレード感を高く打ち出せることが多い。しかし、リテールが必要な商圏は広く、プライスゾーンも幅広く揃える必要があるため、リテールが複合要素としてネガティブにとらえられるケースもある。アメリカではカテゴリーキラーなどのアンカーテナントの導入には規制がかけられていることが多く、ハードルが高くなる。日本ではその懸念はないが、百貨店以外にグレード感を持つ業態が少ないことは課題となる。

まちづくりとタウンセンター

アメリカでは、工場や企業の誘致のように、タウンセンターが地域経済の活性化に重要なパーツと認識されるようになったため、地域がタウンセンター開発の青写真を描くことも多い。このように、街を良くしたいという地域の思い入れの上に民間が乗るのと、従来のように収益の最大化を目指す民間デベロッパーに対し、単純に土地を売却あるいは賃貸するのでは出来上がりに天と地の差が出る。

地域のための広場やストリートを民間企業の経済合理性の中にビルトインしていくのは難しいため、地域が求めるタウンセンターに民間デベロッパーの参画を促すためにはインフラを行政側で整えるなど、半官半民型の開発アプローチが必要となる。

民間デベロッパーにとっても、郊外にフリーハンドでSCを造るのとは異なり、地域住民や行政とコミュニケーションを重ね、地域が求め

るものを実現しつつ、収益を出していくということには相当のエネルギー、時間が必要であり、数多くのステークホルダーとの膨大な調整作業も避けられず、開発ノウハウも高度化する。

　タウンセンター開発時にはデベロッパーと地域とのワークセッションなどが活発に行われる。地域主体でマスタープランを描き、民間デベロッパーから企画プレゼンを受け、まちづくりの方針と近いパートナーを選び、二人三脚で開発を進めるというイメージである。

　都市計画の視点からも、ミックストユースの有効性を認識し、賑わいのある公共空間をつくり出すことが街の競争力維持に不可欠と考え始められており、タウンセンターを後押しする大きな流れとなっている。

　そのため、ダウンタウンや地域を活性化したい地方自治体は、ゾーニングコードなど都市計画の変更、パブリックコメントの手続き、土地収用、道路や土地など公共施設の改良、駐車場の建設ほか、資金面でのバックアップ、手続き

Gibbs Planning Group が作成した市庁舎と広場を共有するタウンセンターのイメージ
©Gibbs Planning Group

の迅速化など、多様な制度の整備や開発の地ならしを行い民間デベロッパーを誘致する。行政と民間がリスクと果実をシェアするという考え方が基本である。ただし、これは、相当なリカバリーを求められるダウンタウンと、民間デベロッパーの参入意欲が高い郊外の住宅主体のミックストユースでは事情も異なる。

『Ten Principles for Developing Successful Town Centers』（ULI）によると、タウンセンター開発時のリスクとしては①需要予測とその変化などのマーケットリスク、②プロジェクト予算に大きくかかわる建設工事のリスク、③リーシングリスクを含むオーナーサイドのリスク、④金利コストなど金融環境リスクに加え、⑤業績が期待値に届くか、公共的目的を達しうるかというパフォーマンスリスクがあると整理している。

行政サイドのリターンは雇用増、税収増などのほか、地域コミュニティにもたらされるクオリティ・オブ・ライフ、さらに副次的に生じる事業所誘致など経済効果は広範囲にわたる。

民間側のリターンは当然、優れた投資対効果となるが、プロジェクトを成功に導き、地域から高い評価を獲得したタウンセンターの実績を持つことは企業価値の向上に大きなインパクトをもたらす。

ICSCが出版する『Retail as a Catalyst for Economic Development Second Edition』ではパブリックセクターの経済面の目標として以下の4点を挙げている。

①不動産税、法人税ほか増収を見込む

②雇用を創出する

③治安の向上、犯罪の抑止

④周辺地域の不動産価値を高め、事業を活性化させる（タウンセンター開発により周辺街区での空室率が低下し、再開発が促進された事例なども多い）

このほか、日本では地方都市を中心に失われつつあるウォーカブルな"賑わい"を取り戻せることが大きい。

有効活用されていない土地を活用することで資産価値向上も見込めるほか、人口減少社会の中で、競争力のあるまちづくりが可能となる。さらには、コンパクトシティの考え方に共通するが、環境負荷が少なくサステイナブルであるため、大義名分が立ちやすい。

タウンセンターの開発適地は中心市街地だけではない。アメリカではダウンタウンのない郊外部のまちづくりでも、人々が集まるウォーカブルなダウンタウンをつくり出そうとしている。ミックストユースによりオフィスが稼働し、いわゆるベッドタウンから脱することもでき、昼間人口の確保や税収面で期待も持てる。ホテルが導入され、コンファレンスなどが開催されると、飲食店など商業施設への波及効果も大きい。郊外部のダウンタウンではない立地にダウンタウンをつくろうとするため、フェイクタウン、インスタントダウンタウンなどと称されることもあるが、リアルなダウンタウンのように利用されれば持続性のある経済循環の主力パーツになりうる。

Southlake Town Square

市庁舎など公共施設と一体化

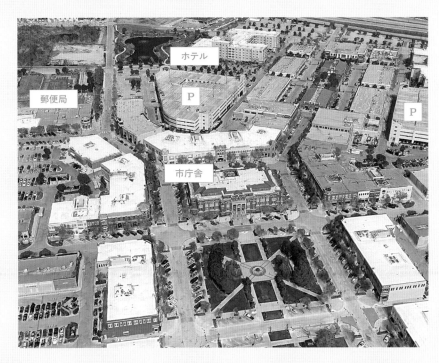

ホテル

P

郵便局

市庁舎

P

シンボリックな市庁舎とタウングリーンを中心に公共施設とリテーラーが混在するタウンセンター

テキサス州ダラス郊外に立地。図書館などが入る市庁舎が中心に据えられた文字通りのタウンセンター事例。郵便局もタウンセンター内に立地する。ファミリー向き住宅、ホテル、コワーキングからレギュラータイプまで多様なオフィスも複合する。

市庁舎前の広場が大きく、リテールの視点からはスケールアウトしている感もあるが、オクトーバーフェストなど大人数を集客するメジャーなイベントも開催される。市庁舎前の空間はシンボル性もあり、シビックプライドも醸成されるように思われる。行政関連施設や広場の整備にはTIF（p.51参照）を積極的に活用した。

リテーラーはApple Storeなどが出店するア

ップスケールな顔ぶれで、Trader Joe's など食関連も扱う。昼間人口も多いため飲食店も25店舗と充実している。

約8km（5マイル）人口は約13万人と少なめであるが、平均所得約2,000万円と高所得者が多く住むエリア。『Mixed-Use Development Handbook Second Edition』（ULI）によると周辺マーケットよりオフィス賃料が10％程度高く空室率が非常に低い。リテールも同様で、売上効率はRSCの平均より50％以上も高く、100％に近い稼働率（2002年、開業1999年）に達していた。日本でも行政関連施設の建て替えなどではPFIも活用されているため、タウンセンターを合わせ技で整備していくことも期待したい。

都市計画

タウンセンターやリテールディストリクトには、それを迎え入れる都市計画が必要である。アメリカでは地方自治体レベルで都市計画を担っているため、マスタープランを作りながらゾーニングコードを変更していくといった柔軟性を有している。

かつてのゾーニングはブロックごとに住宅、商業など単一用途の割り当てが多かったが、行政がタウンセンターづくりに積極的に関与すると、ミックストユース型のゾーニングコードへの変更、ミックストユースを促すようにレイヤーをかけ既存のコードに柔軟性を持たせるなど対応力を高めている。例えば、Reston Town Center（p.129参照）でも活用されたPUD（Planned Unit Development）はそれまでのシングルユースを見直し、ミックストユースの柔軟な土地利用を可能としたゾーニング手法である。一つ一つのブロックではなく、地区全体でコントロールをしていこうという発想を持つ。

ゾーニングインセンティブとして、例えば、ストリートレベルにはリテールを導入することで容積ボーナスを与えたりすることもある。あるいは、1階は住宅や駐車場の利用はできず、商業系の利用を原則とし、出店できる業種業態や建築素材、デザインのルールなども詳細に規定されることもある。

以前は、日本の地区計画などと同様、制限をかけるという性格が強かったが、現在は経済合理性を考慮、さらには良いデザインや魅力的な公共空間などを引き出すためのガイドラインという性格が強まっているようである。

ストリートスケープを構成する植栽、ベンチなどはもちろん、民間の所有物となるカフェテーブルに至るまで細かい規制をしても美しいストリートスケープをつくり出したいというアプローチは参考にしたい。

■スマートコード

ニューアーバニズムをコンセプトとするウォーカブルなまちづくりを実現するためにDPZ社（Duany Plater-Zyberk & Company）によりオリジナルが作られ、その後、オープンソースプログラムとなった土地開発条例のテンプレート。田園から都心エリアまで段階に分け、ゾーニング、アーバンデザイン、建築計画などについてフォームベースの視覚的なコードとしてまとめている。

例えば、ランドスケープ、歩道の幅員やセットバック、建物の高さ、植栽、街灯などが立地特性に応じて段階的にガイドラインとして示されている。スマートコードはミックストユースやウォーカブル、コミュニティなどをいかに促進するかを提示しており、メインストリートの活性化などに取り組む自治体は地域の特性に合わせコードをカスタマイズし活用する。

また、各専門分野の補足資料としてモジュールがあり、ギブス氏も立地特性に応じた適切な商業形態をまとめたリテールマーケット・スマートコード・モジュールを作成している。

Crocker Park

リテールの面積比率に上限を設定

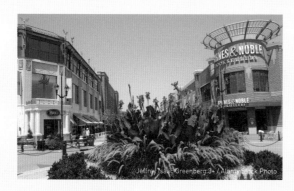

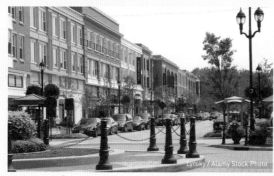

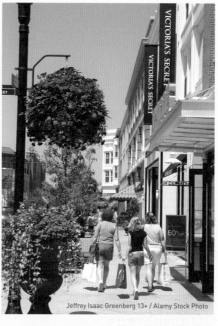

ガーデンツアーも行われるBarns Nursery（ガーデニング会社）とタイアップした植栽が美しい

1990年代にウェストレイク市がタウンセンターコンセプトでの開発を決め、デベロッパーのStark Enterprise社がミックストユースの計画を市に提案。ミックストユースを可能とするゾーニングコードの変更には、住民投票の手続きが必要であり、2000年に承認され2004年に開業した。

35％以上の面積をリテールとしてはならず、50％以上は住宅にしなければならないというユニークな開発協定が結ばれている。これは、単なる従来型のモール開発となることを危惧した行政サイドの意向であった。また、市は駐車場の50％を立体駐車場とすることも要求した。

（参考『Creating Great Town Centers and Urban Villages』（ULI））

現在では約11万㎡のリテールスペースの上に500戸を超える住宅や別棟含め合計10万㎡クラスのオフィスなどを複合するアップスケールなタウンセンターであるが、植栽の美しいオープンスペースや様々な地域イベントが行われるホールを持つことも特徴となっている。

Cleveland International Fundの関連資料によると、2013年頃でリテール、住宅の空室率は3％程度と低い。オフィスは10％以上の空室があったが、第3期（2016年）では有力企業本社の誘致にも成功した。

Role of Local Municipalities

2-2_行政による開発支援

　タウンセンター開発では公共空間を複合するため、行政による多様な資金調達や開発支援の手法がみられる。道路など行政に帰するインフラ整備のほか、デベロッパー単独では収支が合わないプロジェクトをサポートし推進する役割を担う。

　行政の所有地であれば、低廉な借地料として民間デベロッパーに貸し付ける、あるいは行政サイドで広場・歩道の整備や立体駐車場整備を行うケースもある。そのほか、民間の資金を誘導するため行政サイドが資本参加、パブリック・プライベート・パートナーシップを構築するケースなど多岐にわたる。資金調達手段としてはインフラ改善などを目的とする債券発行のほか、TIF（次頁参照）の利用が多くみられる。

　ダウンタウンなど単一デベロッパー管理ではない地区では、公共空間や道路の整備なども含めBIDが事業主体となることもある。行政からのサポートとしては、リテーラーにはファサード改修補助（p.95参照）、売上税（消費税に近い）の割引から、非常に魅力的なテナントの誘致には、地方自治体が一部建設・内装費負担を行う

ケースすらある。

　日本では、中心市街地活性化や商店街の空き店舗に関する補助制度などはみられるが、大規模な投資を必要とするタウンセンター開発を見据えると、資金調達面でもこのような多様なスキームが早々に整備されることを期待したい。

■土地のアレンジメント（調整・手配）など

　行政による収用も含めた土地のアレンジメントはダウンタウンなど権利関係が複雑なプロジェクトでみられる。民間では土地の買収が見込めない、あるいは採算面で折り合わないケースで有効である。デベロッパーに引き渡してから完工までの工期が読めないプロジェクトはリスクの負担からコストアップを余儀なくされることも多く、着工しうる状態に土地を整える業務が行政サイドに求められることは多い。本書で事例を挙げた、Downtown Silver Spring（p.117参照）でも土地の収用と建物の取り壊しは行政が行っている。

　このとき、行政が購入した金額よりディスカウントしてデベロッパーに販売、あるいは、市

場相場より低廉な借地料でデベロッパーに賃貸することで、事業の成立性を高める手法が採用されることもある。これらは主として将来の税収増などで回収していくことになるが、プロジェクトが成功したら相応の対価を受領するというケースもみられる。

　そのほか、行政サイドから民間デベロッパーなどへのサポートとして、インフラ整備のための長期低金利のローン、立体駐車場整備と施設面積の緩和、環境負荷低減策を講じた場合の低金利貸し付けなどが行われるほか、歴史的建築物への保存改修費用の補助などが行われるケースもある。

■ TIF（Tax Increment Financing）

　将来の税収増を見込み発行する債券などにより資金を調達するTIFは、敷地の買収、建物の取り壊し、土地改良、駐車場やインフラの整備などにしばしば利用される。

　TIFの多くは、固定資産税や事業税の増収を見込んで利用されるが、リテールデベロップメントには売上税の収入増を見込むこともある。

■ 商店街への補助

　デベロッパーが介在しない商店街では、店舗レベルでも下記のようなインセンティブプログラム（補助金など）により活性化を企図する地区もある。とりわけ、店舗ファサードを改修することに補助金を付けて、魅力的な街並みを整備しようというアプローチやサイドウォークを利用するレストランへの補助などは新鮮に映る。補助の条件としてデザインに基準を設けるため、統一的な景観形成にも寄与する。

（例）
□飲食店の給排水整備
□店舗ファサードの整備やデザインコンサルティング
□大規模改修や建て替え時の開発者負担金の貸し付け
□新規ビジネスへの家賃補助
□販促などに対する基金の拠出
□リロケーション（区域内の移転）のアシスト
□ストリートに客席を設けたいレストランへの歩道（サイドウォーク）の整備、プランターやストリートファニチャーの整備サポート

パブリック・プライベート・パートナーシップ

　例えば、景況感が悪い時、民間デベロッパーの単独開発では資金調達ができず、開発を断念せざるを得ないケースなども想定される。しかし、パブリック・プライベート・パートナーシップ（PPP）を組んでいれば、行政サイドの出資割合を上げることで、資金調達を容易にするなどの手が打てる。

　一般に行政サイドの期待利回りは低いため、民間サイドの期待利回りを上げることができプロジェクトを進められる可能性も高くなる。行政サイドがプロジェクトに積極的であると、ローン調達に関してもハードルが下がることもある。

　ギブス氏によると、民間デベロッパーは全体の開発コストのうち20〜30％程度を行政サイドから何らかの支援として期待する傾向がある。

　ICSCにもリテール系不動産の成功と地域コミュニティのクオリティ・オブ・ライフの両立を目指し、お互いのゴールや課題を共有し、開発機会を探っていこうという主旨の、P3 Retail Program があり、民間投資家と公共性の高いプロジェクトをつなぐアプローチが行われている。

　公共部門が利用可能な低利の公的資金を活用しながら、リスクと責任の多くを民間事業体に移す。民間サイドで、プロジェクトコントロールや意思決定などを行えるようにすることで、公共部門は民間資本やノウハウの提供を受け大規模プロジェクトが実施可能となる。

　また、郊外のシングルユースと比較すると、ダウンタウンのミックストユースプロジェクトは開業までのリードタイムが長く、煩雑な許可申請なども多くなる。開業の遅れはプロジェクトの収益に多大な影響をもたらすが、PPPであれば公共側がスケジュールをコントロールできるため、このリスクを軽減できる。

　ただし、例えば、民間のようなシビアな事業収支を持たない公共部門が多額の融資を受けてしまうこと、特定のプロジェクトへの投資が地域から反対を受けるなど難題も多い。また、民間サイドも公共部門からテナント誘致や店舗形態などに対し制約が入る懸念を持つことや、リテールや住宅など用途により必要利回りなど投資の考え方が異なることで調整が難しくなることもある。

　『Retail Development Through Public-Private Partnerships』（David Wallace著）では、民間単独の資本ではリスクに対するリターンが十分ではない大規模なミックストユースプロジ

ェクトで、自治体が上下水道などのインフラや立体駐車場などの整備コストに加え、コンベンション施設の建設費を負担。さらにほぼ無償でホテルオペレーターに賃貸することで、ホテル誘致を実現しプロジェクトが進められた事例が紹介されている。この事例では、オフィス企業誘致のため賃料減額などを補填するリーシングインセンティブも用意された。このような自治体側の資金提供で、民間デベロッパーの開発コストが抑えられ、必要利回りを得ることができたとともに、自治体側の出資を加算した総投資額を上回る資産価値評価に達したとされている。

また、同書では、犯罪率が高く、税収がほとんど得られない市所有のダウンタウンの土地を実質賃料ゼロで民間に80年間賃貸、プラス13億円の開発支援を行い、ホテルやコンベンションセンターを含むダウンタウンの再開発が行われたケースも紹介されている。TIFを利用し、駐車場や歩道、ランドスケープの整備などを行った。民間デベロッパーは約70億円（エクイティ＋ローン）の投資で十分なリターンを得ることができた。波及効果から周辺でプロジェクトが続き、結果として約370億円の開発資金を呼び込み、年間約2億円を超える税収を得ることができた事例もある。行政側のゴールは雇用増やクオリティ・オブ・ライフの改善であり、数値化が難しい目標も含まれているが、このケースでは、事業収支としても魅力的なリターンを得ることに成功している。

ケーススタディで取り上げたThe Streets at SouthGlenn（p.106参照）も、市長が積極的で公共部門のリーダーシップが強く働いた事例である。SC閉鎖後の土地にミックストユースのタウンセンターを計画。約330億円の投資のうち、27％の約90億円については固定資産税だけでなく、売上税の一部にもかかるTIFを利用し、市が設けた開発会社が債券を発行することでカバーされた。

日本でもすでにPFI事業は普及しており、より多様なPPP/PFIの促進のため制度の見直し、拡充も行われている。「公園等整備事業」の一環として商業施設を積極的に複合する事例（Park-PFI、p.146参照）も出現してきており、今後、さらに柔軟なスキームが用いられることが期待される。

Placemaking

2-3_プレイスメイキング

Public Realm（公共空間）と
プレイスメイキング

Public Realm（公共空間）は歩道やストリート、プラザなどを指し、ショップフロントや建物と接する空間で、商業施設に対し最も影響力を持つ空間となる。ギブス氏によると公共空間のデザインに対しては、多少意見が分かれるところがあるという。例えば、あるデベロッパーあるいは都市計画デザイナーは、詳細までデザインされた広場など公共空間はその美しさゆえ、多くの人を惹きつけ滞留時間も長くなると語る。一方で、リテールの良さを際立たせるためには、公共空間はむしろ良質な素材などを使いながらもシンプルなデザインが好ましいという意見もある。

ギブス氏は後者の見解を持つ。広場などの公共空間は極めて重要であるが、ショップの表情が埋没してしまう過度のデザインは避け、良好なストリートスケープを持ちながらもショップに視線が注がれることが重要であるとしている。例えば、Rodeo Drive（ビバリーヒルズ）やWorth Avenue（フロリダ州パームビーチ）はともにラグジュアリーブランドが出店し、全米でもトップクラスの売上を持つが、歩道はシンプルなコンクリートであるという事例を挙げ、清掃にも手を焼くような凝ったデザインよりも、毎日清掃されたシンプルな歩道がリテールには

適しているという。また、デザイナーの多くは歩道など水平面の設計には熱心であるが、壁面など視線が集中する垂直面に対するエネルギーが一般に弱いとも指摘する。

タウンセンターでは、広場やストリートなどの公共空間とリテールとが一体として織りなすプレイスメイキングといわれる空間づくりが行われる。プレイスメイキングとは「人々が主役となる①多様なアクティビティを受容する②愛着や帰属意識が持てる③居心地の良い場の創出」というニュアンスが適切な解釈であろうか。『Suburban Remix』の共同著者であるJason Beske氏はプレイスメイキングの重要な方針として次の５つを挙げている。

□Walkability　ウォーカビリティ

□Connectivity　つながり

□A multilayered public realm　重層的に使われる公共空間

□A diverse mix of choices　多様な選択肢の組み合わせ

□Authenticity　オーセンティシティ、真正・信頼性

また、Charles C. Bohl氏は、著書の『Place Making: Developing Town Centers, Main Streets, and Urban Villages』（ULI）の中で、タウンセンターにおけるギャザリングプレイス（p.57参照）の起源として、年月をかけてコミュニティを育んできたヨーロッパの古い広場や

公共空間であるストリートでは予期せぬ出来事が起こり、
歓声や笑いが起きる
3rd Street Promenade

ヒューマンスケールで親密な空気感をつくることも重要。
店舗とパブリックスペースとの際のつくり方がうまい
Stanford Shopping Center

ワゴンショップが人の動きをつくり、道行く人の好奇心をかき
立てる。計画段階から設置場所を想定しておく
University Village

初期のアメリカでみられたタウンスクエアなど
を挙げている。当時の生活スタイルである「農
夫はビレッジに住み、農場に通い作物を収穫し
てビレッジで販売する」という生活スタイルは
プリミティブであるが、現在のトレンドである
Live・Work・Playにも通じる感もある。

　公共空間の重要性は1970年ごろから盛んに
唱えられ、現在、プレイスメイキングのプラッ
トフォームとなっているPPS（Project for
Public Spaces）の設立も1975年と早い。ただし、
当時は郊外モール開発が盛んな時期でもあり、
商業施設と公共空間の交わりは少なかったよう
で、現在の日本の状況に近かった感もある。

　人々の多様な生活シーンを想起する使い手重
視の空間開発という点では、カスタマーファー
ストの商業施設の発想とは一致する。また、地
域のコミュニティを育む力がプレイスメイキン
グの力であり、イベントなどでも利用されるため、
パブリックスペースというハードにソフトの運
営力も兼ね備えることが望ましく、この点もSC
が得意とするPM（プロパティマネジメント）、
マーケティングなどのノウハウが生かせる。

　例えば、PPSでは「Power of 10」として、
それぞれの集客ポイント（プレイス）で、「カ
フェで語らう」「エンターテインメントを楽しむ」
「本を読んでくつろぐ」といった10以上の人々

街のアイコンとなる時計塔。50cmくらいの高さのブロックで囲むと自然と人が座り、待ち合わせや語らいの場となる
Americana at Brand

インスタ映えするロケーションを複数用意したい
The Grove

が織りなす活動（アクティビティ）を提供するべきとしているが、想定されるシーンの多くは商業施設が密接に絡むもので、タウンセンターが公共空間を持つことは非常にシナジーが高いことがわかる。

アメリカでは、2000年以降、タウンセンターで広場やストリートなど公共空間を複合するようになったため、キーワードとしてプレイスメイキングがポピュラーとなり、デザイン力や運営力が急速に向上してきた。地域社会とデベロッパーをつなぐ共通言語ともなっている感すらある。

広場の持つ求心性、シンボル性は商業施設としてもぜひ持ちたい空間であり、何よりも「人々が主役となる①多様なアクティビティを受容する②愛着や帰属意識が持てる③居心地の良い場」を持てれば、タウンセンターのコンセプトそのものを実現できることになる。

また、広場のみならず、店舗前の人々の動きが重要となるため、プレイスメイキングの力を養い、魅力的なストリートスケープもつくり出したい。

デザイン面では際立つ存在ではなく周辺との調和が重視される。例えば、ガラス面を大きく確保するデザインではなく、レンガや質感のある素材などが多く使われるようになっており、その地域の歴史的な建物の建築様式や素材なども参考とされる。歩道や広場のサイズ、デザインなどについてもヒト目線で詳細（過度ではない）に計画される。

このため、以前はプロジェクト単位でデザインが認識されたが、最近の傾向としては、特定地域内で統一感のあるデザインが重要視されるようになっており、PPSでも記憶に残る公共空間（プレイス）が、エリア内で複数（ここでも10以上とされている）、連担して構成されることが重要としている。

タウンセンターでは、従来の商業施設とは異なり、ショッピング以外の多様なアクティビティの提供、場の意義が求められることになる。公民連携のプレイスメイキングなどの事例は日本でも増えているが、商業施設との連動性が高い事例はいまだ少ない。地域との関わりを重視するタウンセンター開発においてはこのようなプレイスメイキングのノウハウは不可欠ともいえる。

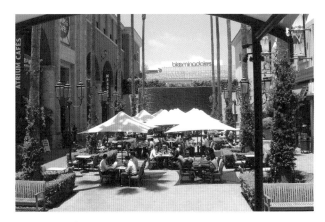
ギャザリングプレイスは囲まれ感がポイント
Fashion Island

ギャザリングプレイス

　今も昔も成功したタウンセンターには魅力あるギャザリングプレイスがあるとされる。ギャザリングプレイスではマルシェの開催など多様な商業活動、イベント、交流活動が行われる。ギャザリングプレイスは地域生活のハブともいわれ、多様な街機能の潤滑剤のような役割も持つ。

　プレイスメイキングが公共空間の価値向上のためのアイデアや手法でタウンセンターのあちらこちらで導入されるとすると、人々が交流するギャザリングプレイスはタウンセンターに不可欠な具体的な"場"と解釈できよう。

　筆者が考えるギャザリングプレイスのポイントは以下の通り。

□地域の人々の自慢となる街のランドマーク。待ち合わせといえばここ。

□地域のユニークカルチャーの表現。ビジターを受け入れ"素敵な街"という印象をもたらす。

□人の動きのあるリテールに囲まれること。ローカルカフェは必須。

□ヒューマンスケール。老人がベンチでくつろいでいることが素敵に見えること。ピープルウォッチの場。多世代間交流の促進。ペット連れ歓迎。

□記憶に残る象徴的な空間。大人になったときに思い山が呼び起こされるような、時間とともに成熟していく空間。

□イベントなど非日常的な使われ方は足し算の部分。基本は日常的な何気ない使われ方で情景をつくり出せること。

□深く座ってくつろげる。軽く座って会話を楽しむ。移動式チェアなど自由な使い方を提供。リビングルームをデザインするような心配り。

□長時間性、特に夜間の五感を刺激する雰囲気づくり。ギャザリングプレイスとレストランなどとのシームレスなつながり。気候が良い時はアウトドアビアホール、12月にはホリデーマーケットになる。イルミネーションの活用。

□ストリートミュージシャンやパフォーマーとそれを緩やかに取り囲むギャラリー。

□季節感の演出と居心地を高める植栽。緑陰の確保と空の広さ。

Planning

2-4_プランニング

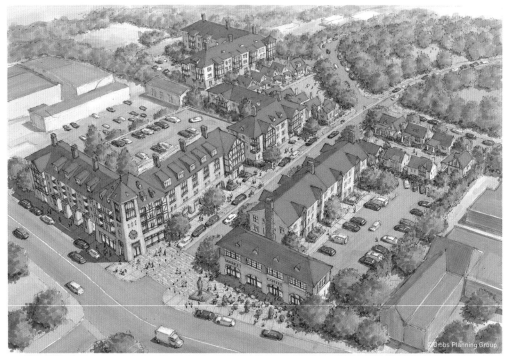

幹線道路から入ったメインストリート沿いに1階が店舗となるミックストユース。ストリートパーキングに加え、裏手に駐車場という基本セオリー。エントランスに街のアイコンとなるような時計台やモニュメントがある
Gibbs Planning Groupによる提案事例

レイアウト

　複数のアンカーテナントをモールでつなぐインドア型のショッピングセンターと異なり、街をイメージするタウンセンターのレイアウトは多様である。既成市街地では隣接街区と連続性を持つインフィル型（p.116参照）で一体感をつくり出したり、歴史的建築物などがあればうまく生かすなど臨機応変なプランニングが求められる。

　基本はストリートと広場の組み合わせで街歩きの動線をつくり出す。ストリートには中小の店舗が連なり、街の表情が演出される。広場も大きさや性格の違う広場を複数持ちたい。奥手、裏手にかかるロケーションにはアンカーストアや大型のサービステナントなどを配置する。

■街区形成

　メインストリートを骨格とするタウンセンターが非常に多くみられるが、縦一本のメインストリートのみでは広がりが持ちづらいため、横軸のサブストリートも持ちたい。メインストリートの長さは400m程度が上限と言われる。

角地にメゾネット店舗を配置し、ランドマーク性を確保、2方向に対する店舗の連続性をイメージさせる。アール形状のファサードもポイント
Bethesda Row

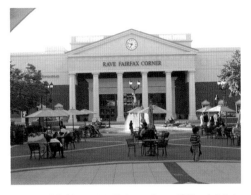

ホールや美術館のような設えのシネコンが街の中心となっている
Fairfax Corner

　歩ける街として評判のオレゴン州ポートランドでは1ブロック60m程度となっているが、敷地の有効活用（賃貸面積対道路面積）や背後に立体駐車場を設けること、横断歩道の数を抑えることも考慮すると1ブロック90m、あるいは90m×150mなどが望ましいとギブス氏は見解を持つ。リテールディストリクトとしても400m四方が目安。サブストリートでも路面階はリテールで構成され、アンカーテナントや駐車場の出入口を設けられると理想的といえる。

　将来的に面的な広がりを持つためにも拡張性のあるサブストリートが繁盛することはポイントになる。サブストリートでは、クルマ動線は一方通行、あるいはヒューマンスケールな歩道のみのアレーやプロムナードとすることもある。

　店舗は路面階のみの1層が基本であるが、角地であれば2層メゾネット店舗としてランドマーク性を持たせることも有効。飲食店もテラス席を設けるなど2階を有効活用できることもある。また、日本では2階はサービス店舗が多くなるが、雑居ビルにならないようなガラス面の確保とサインコントロールなどが求められる。

　アメリカではシネコンが象徴的なロケーションに配されることが多い。これは、古き良き時代のダウンタウンへの回帰（オマージュ）の意味合いも感じられる。ロビー空間が外部と連動しないため賑わい感の演出は弱いが夜間でもライティングがあり、周辺には飲食店などを配すことで「美しい夜景」を演出できる。

■ **将来シナリオ**

　タウンセンターでは持続的な経済循環を意図するため、段階的に成長するシナリオを持つ。平面駐車場が立体駐車場になることや建物がミックストユース、マルチフロア（建て替え）になることなども予測しておく。住宅やオフィスのニーズを吸収していくためにも段階的な開発が求められる。

　商業施設の観点としても、増床ができない商業施設は新規競合出現に対し対抗策が打てず、一気に廃れる懸念がある。このため、当初から拡大のシナリオをフェーズを区切って計画しておく必要がある。成功したテナントの拡張が可能なだけでなく、新たなアンカーテナントの誘致などを行えるように手配しておくことは非常に重要である。

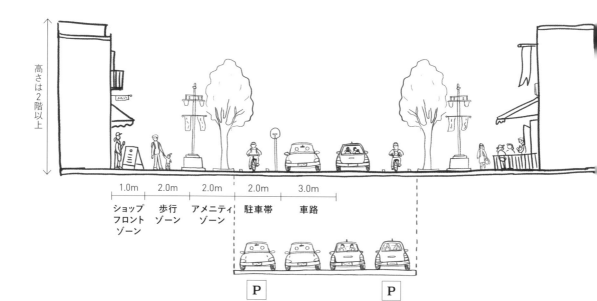

ショップ
フロント
ゾーン 1.0m
歩行
ゾーン 2.0m
アメニティ
ゾーン 2.0m
駐車帯 2.0m
車路 3.0m

高さは2階以上

ストリート

タウンセンターの原型は昔ながらのメインストリートである。都会的な雰囲気、ウォーカビリティ、パーキングの利便性などを持つ。ストリートの両側に店舗が連続することで、多くの店舗のファサードが認識でき、基準となる賃料単価を確保できる店舗区画数が多く稼げる。

初期のライフスタイルセンターでは、歩行者のみのストリートとすることもあったが、クルマからの視認性が確保できず、ショートタイムショッピングに弱さがあり、車路を持つメインストリートタイプが主流となった。

片側1車線道路の幅員は6m（1レーン3m）程度。これに2mの路肩駐車帯（ストリートパーキング）を両側に設け、植栽（アメニティゾーン）2m＋歩道2m＋ショップフロントゾーン（客席など）1m＝合計5mずつ確保すると道路の幅員としては合計20m程度。将来の自動運転（自動駐車）を見越し、一時停止（乗降）スペースは確保しながらも地域によっては自転車レーンを確保しても良いかもしれない。また、日本では一般的ではないが、ストリートパーキングを

斜め駐車とすると、幅員は膨らむが駐車台数は多く稼げる。

この幅員は向かいの店舗のサインやファサードは把握できるが、道路を渡って行き来させるのは容易ではない。このため、横断歩道の周辺では駐車帯の代わりにアメニティゾーンを拡大、歩道の張り出しを大きくし、横断歩道の距離を短く対面を身近に感じさせることも重要である。

サブストリートは一方通行として、道幅を狭くして対面との徒歩での行き来を促すことも効果的である。この場合は舗装面を工夫して、歩道と車道を一体的に見えるようにすることも考えられる。

原則として、ストリートの幅員と建物の高さは比例する。リテールの立場から見ると広すぎる道路は店舗の連続性を出せない。建物の高さが1層、4m程度では囲まれ感が出づらい。都市的な雰囲気を出すには2〜4階の建物の高さが欲しい。囲まれ感が出せる上、高層ビルの圧迫感もない。ギブス氏は道幅3に対して高さが1以上ないと囲まれ感が出ず、建物が高くなるほど都市的な雰囲気が出るとしており、この視点からも建物は2階以上としたい。

道路幅員と建物の高さが近い。バランスが取れている印象
Rockville Town Square

張り出した歩道により横断歩道を短くし、行き来を促す
Easton Town Center

道幅より建物が高いと都会的な雰囲気が強くなる
Downtown Silver Spring

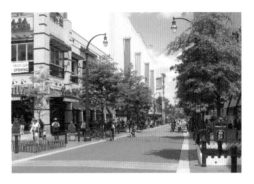

特殊舗装により車速を抑える。車路と歩道の段差もなく一体感がある（道路を運営会社に賃貸している）
Downtown Silver Spring

歩道

　歩道はショップフロントゾーンと歩行ゾーン、アメニティゾーンに分かれる。ショップフロントゾーンはウインドーディスプレイなどが施される。レストランであれば外部客席を設けることが多い。アメニティゾーンには植栽やストリートファニチャーなどが置かれる。前頁のように歩道では5m程度が心地よい幅員といえる。ただし、アメニティゾーンを含め、ビレッジタイプの店舗では2m程度、小型のタウンセンターでは3m程度など、商業集積や規模などにより適正サイズには幅がある。

　また、オープンモールとなるため気候の問題がある。暑い気候では緑陰をつくる、あるいは大きめの庇などを設ける、また、冷風ミストを設置するケースもあろう。寒いエリアでは、車道、歩道、パーキングエリアを積雪やアイスバーンから守るように設計しなければならない。

　アメリカでは暑さが厳しい地域でも、心地よい時期となる9月から12月に売上が集中するため、オープンエアはむしろ寒冷地で課題となるところが日本と事情が異なる。

　天候に合わせた設計はストリートカフェなど飲食店が外部席を設ける際には極めて重要。高温多湿の地域であれば、緑陰を確保し、時間帯

によって柔軟に外部席を利用できるようにするなど細心の設計が必要である。

■アレー、パサージュ

メインストリートが2本並走する場合、これをつなぐペデストリアンストリートなどを指す。日本では横丁の感覚がアレー、パサージュはヨーロッパをオリジナルとする屋根付きの商店街。

ギブス氏によると、商店街全体を歩行者専用道路とした事例はクルマ社会のアメリカではほとんどが失敗したという。これは日本の地方都市でも同様の傾向がみられるが、街の一部に歩行者道路を設けることは空気感の変化をもたらし、有効である。オープンエアであっても空間を仕切るアーチなどが設けられることもあり、街の中心としてラグジュアリーブランドが出店し、ウインドーショッピングを楽しめる目抜き通りとしたケース（例：City Center DC、p.195参照）もある。中でもBethesda Rowの囲まれ感の評価が高く、レストランからの会話やシズル感が伝わってくる。

店舗をセットバックさせ歩道を確保した形。直射日光や雨をしのげる
Santana Row

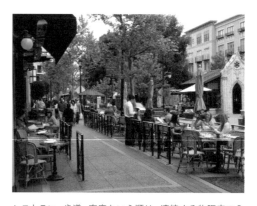

レストラン、歩道、客席という順は、連続する物販店の入店促進にプラス
Santana Row

大きめのキャノピー（庇）で客席を日よけ、雨よけ。アメニティゾーンの植栽やハンギングバスケットで、外部席の利用を誘引
University Village

メインストリートに直交する空気感の異なるパサージュ
Easton Town Center

Bethesda Row

アベニューが街のリビングルーム

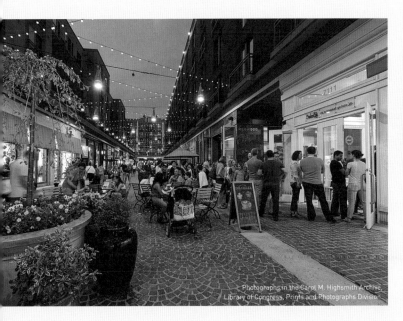

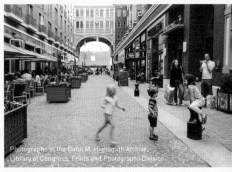

歩道の幅と囲まれ感が絶妙。昼の顔
と夜の顔をもつ

　ワシントンDC中心部に近いメトロ駅から2ブ
ロック程度のため、オフィスや住宅とのミック
ストユースのポテンシャルが高い立地。約5km
（3マイル）圏人口は約20万人。

　Federal Realty社による既存のストリートを
利用したインフィル型開発で周辺地区を取り込
む形で段階的に開発が進められてきた。隣接街
区と連続した空気感を持つため、以前から存在
していたような雰囲気も感じさせる。

　Bethesda Rowの中央部には街の軸線となる
ペデストリアンストリートのBethesda Lane
（写真）がある。長さは約100m、道幅は17m程
度で一般的な歩行者専用道と比較すると広めの
サイズでイベントなども行われる。心地よい囲
まれ感から、プレイスメイキングに恰好な空間。

　夜間はイルミネーションが施され、レストラ
ンと一体化したリビングルームとしての雰囲気
が感じられる。また、入口にアーチが架かり、
アーチの先にApple Storeが見えるなど景観づ
くりも絶妙。

　日本でも既成市街地と連続し、ペデストリア
ンストリートを持つプロジェクトは多いと考え
られ、参考としたい。

駐車場

■立体駐車場

ウォーカブルな街を志向する一方で、来街手段としてはクルマのアクセシビリティが欠かせないため、駐車場はタウンセンターにとって最も大きな課題といえる。アプローチがスムーズで容易に停められる平面駐車場が理想となるが、タウンセンターやリテールディストリクトでは、ショップが連なる歩いて回遊するストリートが最優先されるため、駐車場を隠しながら周辺街区との連続性を確保する以上、一部を立体駐車場とすることが必要となる。

駐車場を隠す手法としては店舗が連なる裏手の空間に立体駐車場を設けることが多い。あるいは、路面階をリテールとして2階以上をパーキングとしながらも外壁は2階まではリテールの設え、3階以上は植栽（壁面緑化）とするなど、駐車場を美しく隠すデザイン処理を必要とする。ストリートレベルは店舗、2階、3階はパーキング、4階以上は住宅という構成事例もみられる。

ショートタイムショッピングの利便性を確保したい食品スーパーなどをアンカーテナントとして導入する際は、メインストリートに面しない裏手を平面駐車場とするなど店舗特性に合わせた駐車場計画が求められる。

「駐車に要する時間＋店舗まで歩く時間」と「ショッピングやダイニングにより商業施設で費やす時間」とは相関関係がある。必要なものをタイムリーに購入しようというときは短時間での利便性を求めるが、商業施設をレジャーとして楽しもうというときには駐車から店舗まで時間がかかることも許容する。タウンセンターはこの両面に対応することが必要である。ストリートパーキングなども活用しながら効率的で使いやすい駐車場としたい。

立体駐車場は顧客が初めに訪れ、最後に立ち去る場所であり、良好な第一印象とまた来たいという満足度を提供するためにも清掃面、照明などで行き届いた管理が必要である。

駐車台数の目安は客数減や滞在時間減から賃貸面積100㎡あたり3.5台程度と低下してきた。この数値は日本の郊外型商業施設に近い。

オフィスワーカーなどが駐車場を利用する時間帯と店舗顧客が駐車場を使う日時には補完関係があるため、駐車場効率が上がるというミックストユースの利点もある。駐車場運営に関するテクノロジーの進化も著しく、平面駐車場に対し割高となる立体駐車場のコストを吸収する計画を立案したい。

路面階店舗と上部住宅の間に駐車場を挟む
Bay Street Emeryville

住宅のような統一感のある意匠で駐車場に見せない
Downtown Silver Spring

■平面駐車場

食品スーパーなどはショートタイムショッピングの利便性確保の必要から駐車スペースの接近性が求められ、可能な限りで平面駐車場が欲しい。地上レベルに駐車場を設ける際は、ストリートの裏手が望ましく、ストリートに面し大規模な平面駐車場が見えてくるのは好ましくない。Mashpee Commons（p.12参照）では奥行きの浅い小型店を配置することで平面駐車場を隠している。

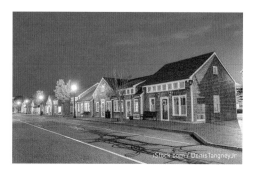

小型店舗で平面駐車場を隠す
Mashpee Commons

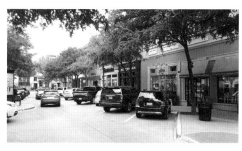

一方通行であるが、斜め駐車で駐車台数を確保している。使いこなされており店舗の業績にも貢献していると思われる
West Village Uptown Dallas

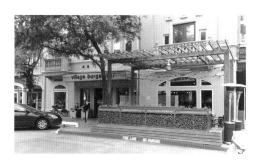

パーゴラ形状の屋根が歩道上部にかかる半屋外空間
West Village Uptown Dallas

■ストリートパーキング

一般に8m程度のファサードを持つ店舗（店舗面積150㎡程度、日本ではコンビニエンスストア相当）には5台程度のパーキングスペースが必要とされる。しかし、店舗前にストリートパーキングを確保しても1台分にしかならないため、周辺に共用パーキングを確保することになる。

一方で、ストリートパーキングを持つことは店舗への立ち寄り利用を促進するためにも非常に重要である。ストリートパーキングスペースを廃止し、歩道を広げるといった事例も多く見かけられるが、これは逆効果であるとギブス氏は指摘している。

また、ギブス氏によるとストリートパーキングが1台分あたり15回転/日すれば、立体駐車場の回転率を考慮すると、立体駐車場3台分の駐車区画に相当するという考え方もできるとし、さらに、ストリートパーキングが10回転/日すれば、年間1,500万円～2,000万円程度の売上を店舗にもたらすと見積もるという。この時、ス

トリートパーキングにはパーキングメーターを設け、裏手はフリーパーキングとすることで利用者に選択肢を与えることは効果的である。

　週末はストリートパーキングよりも立体駐車場への誘導が多くなる。一方、週末に客数が多くなる飲食店ではストリートパーキング区画にプラットフォームを置いて（パークレット）、外部席を確保することもある。ファストフードなどで有効と思われる。

駐車スペースを客席利用（パークレット）。写真は常設利用であるがテンポラリー利用もみられる
Santana Row

■一時停車スペース

　大型の商業施設ではバレーパーキング（乗り捨てサービス）を併用し、立体駐車場の不便さを解消している。ハイエンドブランドなどを導入する商業施設においては上顧客の集客には有効な手法であるが、一般的なタウンセンターでも乗降スペースは複数確保したい。同乗者のみ降車しドライバーは駐車場に向かう、または、同乗者をピックアップする。滞在時間の長い商業施設ほど複数人での来店が多いため、ホテルの車寄せに近い一時駐車スペースは有効である。最近は、クリックアンドコレクトのための駐車スペースを別途設けるのがアメリカでは一般的となってきた。

　日本でもピックアップロッカーは普及しているが、飲食店のテイクアウトなども容易にできるようにしたい。コインランドリーやクリーニング店、ATMなどのそばには短時間のパーキングスペースなどがあると親切である。このほか、介護系施設など専用パーキングが必要となる施設は多く、多様な施設メニューを受け入れられる駐車場計画が望まれる。

EV車の普及など、車の進化への対応も重要
Easton Town Center

■自家用車以外の集客手段

　鉄道などの公共交通が近接していると理想的であるが、車路が入るタウンセンターであれば、ストリート沿いの店舗と近接したロケーションにバス停やタクシー乗り場を設けることもできる。特に、シニア層や運転免許未取得の学生の集客には効果的である。オンデマンド型の交通サービスが普及してくると、これらの乗り場も簡便な仕様で対応できると思われる。

■自転車

　自転車は積極的にタウンセンター内に走り込ませたい。インドア型の大型モールと比較すると、店舗に近い所に駐輪できることは大きなアドバンテージにもなる。

　日本では地域によっては自転車普及率は高く、環境負荷がなく健康にも良いとして人気も高まっている。食品スーパーやGMS（ゼネラルマーチャンダイジングストア）など日常型の商業施設では商圏も小さいため、都市部で人口密度が高い地区では必要とする駐車台数を駐輪台数が上回ることも多い。タウンセンターでは3〜

5km圏程度の集客が必要となることが多く、自転車による来店比率は低下するが、自転車がカバーする足元商圏からの来店頻度は高くなると考えられる。車道と歩道の中間にバイクレーンを設けるなど、自転車による集客策を施すことは検討に値する。

　また、シェアバイクも普及の可能性がある。例えばまちなかの観光拠点や駅などにもシェアバイクのステーションを設けることで、タウンセンターにも波及効果を期待できる。形態も電動キックボードのように多様化している。

電動キックボードなどのライドシェアはよく見かけるようになった

自転車はエコロジーなためスポンサーがつくことも
Seaport District

■敷地内移動

　大型のタウンセンターやリテールディストリクトでは、敷地内の移動をサポートするモビリティサービスなどもみられる。

　敷地内であれば自動運転モビリティの導入も早いと思われ、利便性のみならずアトラクションとしての楽しさも提供できる。

敷地内を循環するトロリー風バス
Easton Town Center

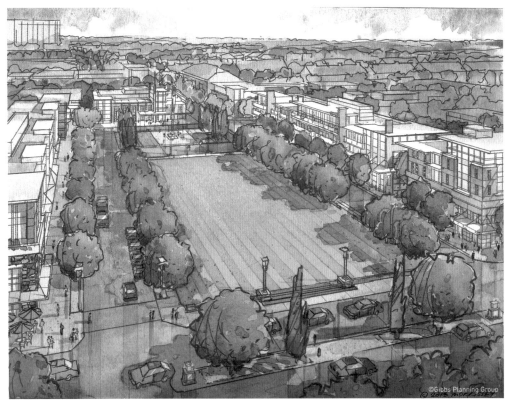

街の中心としての広場と、広場を取り囲むリテール
ウェストランド市（ミシガン州）のプロジェクトでGibbs Planning Groupが提案した鳥瞰パース

広場

　ストリートの「ライン」に対し広場は「ノード（結節点）」になり街の中心となる。

　シンボル広場から、イベント広場、公園として使う芝生広場など用途は多様で、形状も円形、マーケットスクエアを原型とする長方形、台形など様々である。アメリカでは多くのタウンセンターで、冬はスケートリンクになる広場を持っている。季節を問わず人がいる景色を持つことは、広場として極めて重要である。

　広場ではショップや公共性の強い施設が取り囲み交流（滞留人員数）をつくり出す。モール

SCのセントラルコートでイベントが開催されたり、キオスクが出ているのと同様、タウンセンターでの広場も同様の性格を持つ。最近では性格の違う広場を複数持ち、ストリートがネットワークするタウンセンターも増えている。万遍ない回遊性確保のためには有効である。

　芝生などグリーン状にするか、イベントができるようにハード面とするかは広場の性格により選択となる。

　小型のタウンセンターでのスクエアは20m×50m程度、円形型の広場の直径は最大60mまでが適正。これはゆっくり徒歩で約1分の距離。地域型のデイリー使いが多いタウンセンターで

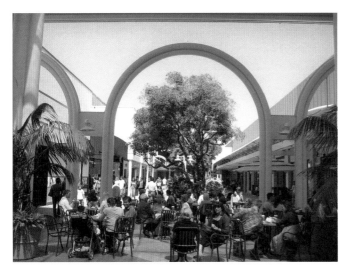

小さい広場は有効。フレームにより囲まれ感をうまく演出している
Stanford Shopping Center

オフィスが複合されていると、眺める広場とすることもある（左）。上部が住宅中心であると、ベンチや遊具などのある公園的な広場がマッチする（右）
Liberty Center

はコンパクトなサイズ感として、店舗間の行き来を遮断しないようにしたい。

　ただし、Southlake Town Square（p.47参照）のように市庁舎などのフロントであれば、市民広場（パブリックグリーン）として大きな公共空間が相応しいケースもある。ギブス氏が提案したウェストランド市のプロジェクト（前頁パース参照）も同様で、オフィスや住宅からもグリーンが見下ろせることにも価値を創出している。

　広域集客するリテールディストリクトであれば、コンサートなど大規模イベントが実施可能なよう、5,000㎡クラスの広場やスクエアを設けることも多い。

　例えば、アメリカでもトップクラスの月坪効率を誇るThe Grove（ロサンゼルス）では、「噴水周辺」「中央部の芝生ガーデン」「キオスクを取り巻く広場」が連続する合計4,000㎡のガーデンスペースを設けている。噴水は「ダンシング」タイプで、「ゆったり」よりは、「わくわく」させる空気感として打ち出しており、「インスタ映え」する空間を多く持つ。このように、広場を中心としたレイアウトが行われている事例は多く、広場を囲むショップは視認性が向上し、ブランディング効果も期待できるため、集客力あるパワーリテーラーを誘致できる。

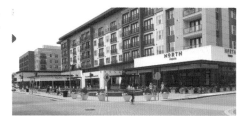

店舗と住宅に水平的な区分が入ることで店舗の存在感が高まる。住宅のグレードも感じさせる
Legacy West

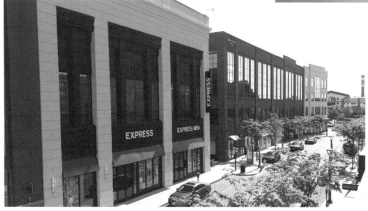

ビル全体であえて1デザインとした事例。1階と2階の間にサインバンドが入り、オーニングで表情をつけている。2階以上にもガラス面が多く確保され、フィットネスクラブなどで利用されれば都市的な雰囲気も出るが上部住宅では採用できないデザイン
Liberty Center

ストリートスケープ

■ビルデザインとショップフロント

　建物が何階建てであろうが、路面階のリテールの表情がストリートの印象を決定づける。ロードサイドのビルボード型のサインとは異なり、歩行者の目線をキャッチするサイン、ショーウインドーの連続性が街の表情をつくり出す。

　建物全体のデザインとしては、あえて自然な生い立ちで街が形成されてきたような設えとするため、全体のコンセプトは維持しつつ、複数のデザイナーを街区別に導入し変化をつける事例もみられる。しかし、建物自体がトレンド感や過度なデザインを持つことは避けたい。ショップファサードが際立つデザインが良いデザインである。

　建物は経年でイメージが良化することが理想。対してショップファサードは6年から8年程度で時流に合わせたデザインにリニューアルされ

ることが多い。広場に面する建物は歴史や時間を感じさせる空間とすることが望ましい。

　ミックストユースプロジェクトではストリートレベルから上層部まで一貫して均質的なデザインとして処理されることもある。しかし、このようなデザインは上層部のイメージが圧倒してしまい、リテールの存在感が十分に演出できないことが多い。この問題解決にはサインバンドなどがポイントとなり、サインバンドでリテールと上層フロアのデザインを分けることで、路面階のリテールのプレゼンスを上げられる。

　しかし、日本では、1階のリテールをセットバックさせることもある。雨よけの効果はあるが、ショップの表情が十分出せず街の表情も暗くなりがちである。店舗ファサードはセットバックするより、張り出してくる方が豊かな表情を醸し出せる。

■ストアフロントデザインセオリー

　ギブス氏はストリートスケープをつくる最も

サインバンド

建物は連続感と非連続感、両面が効果
的。エイジングした外装とApple Store
のコントラストもはっきり出ている
Victoria Gardens

重要なファクターとしてビルファサード、ショッ
プフロントを挙げている。時代感があり競争力
のある街並みをつくり出すためには、ショップ
フロントデザインのガイドラインを機能させる
必要がある。

　単独オーナーで運営するSC型のタウンセンタ
ーでは、ショップフロントのデザインや素材から、
オーニングやキャノピー、インテリアまで詳細
なガイドラインが設けられるが、Apple Storeの
ようなルールブックに則らないブランドデザイ
ンを持っているリテーラーとは個別に調整が必
要となる。また、デザインルールが強すぎると
店舗の個性が打ち消されることもありバランス
が重要である。

　日本でもインドア型のSCでは、内装監理室が
設けられ、内装デザイン指針書がガイドライン
となるが、これがショップフロントを中心とした
外装指針書となり、詳細にルール化されたイメ
ージである。

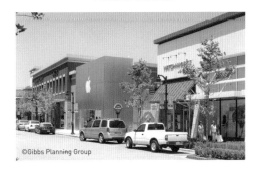

©Gibbs Planning Group

日本では路面店の多くがシャッターを利用し
ているが、クオリティの高いストリートスケープ
をつくっていくためには止めたい。

■サイン

　歩行者重視のストリートでのサインとロード
サイドのサインではその性格が大きく異なるが、
タウンセンターでは歩行者からの認知をキャッ
チすること、ファサードと一体化してショップ
イメージをつくり出すことが重要である。日本
では路面店でのサイン規制は比較的緩いが、ア
メリカのタウンセンターではしっかりとコント

ロールされる傾向にある。

　調和感のあるサインはストリートスケープの
クオリティに大きなインパクトを与える。ブレ
ード（張り出し×吊り）サインは小さめに抑え
るが、デザイン性に優れたものとしたい。基本
的にイルミネーション型や発光ボックス型のサ
インはタウンセンターやリテールディストリク
トにはマッチしない。

　営業中に店舗前に置くサイドウォークサイン
も通常は1店舗一つ。縦横のサイズなどもコン
トロールされる。イーゼルなどを用いて手書き
でメッセージを伝えることもトレンドである。

　ウインドーサインのコントロールは難しいが、
例えば、ガラス面の最大25％と規定するなど、

店舗内の視認性の確保を重視する。

　施設全体の案内サインを歩道にデザイン良く
設置し、現在地と目的とする店舗、駐車場など
の位置を明解に把握できるようにしたい。

■ **ストリートファニチャー**

　歩道など店舗前の公共空間はショップに引き
込むホワイエのような役割であり、ショーウイン
ドーなどに関心を持たせることが優先される。
このため、ベンチ、植栽、アート、街路灯、サ
イネージなどの選定、配置は注意深く行う必要
がある。

　ショップフロントにはトレンド感を持たせたい
が、ストリートファニチャーなどを短期で交換
することは事業計画上難しく、デザイン性を強

案内サインは街のアイデ
ンティティづくりに欠か
せない
Seaport District NYC

サインはショップやレス
トランのテイスト、雰囲
気などを表す。時には目
立たない演出も有効
Seaport District
NYC

ショップを代表する商品などをアイコンとして、あえてスケールアウトさせて表
現した事例。2店舗ともやや奥のロケーション。ストリートからこれらサインが
認知できることで集客している
Easton Town Center

ベンチの上のパーゴラにしっかりと植栽が載る。頭上からの直射日光を避ける
Santana Row

緑が強すぎるが、飲食店のエントランスが張り出していることで、緑に囲まれたレストランとなっている
Highland Park Village

く持たせると時代遅れ感や飽きが出てしまうこともあり、クオリティが高く長期間の使用を前提に選定する。

■**ストリートツリー**

　タウンセンターやリテールディストリクトの街並み形成に際し、歩道に沿って連続するストリートツリーはオーセンティシティを強化するうえで非常に重要でショップのブランディングにも貢献する。キャノピーの効果も持ち、買い物客の気持ちを和らげ、ショッピングも促進される。温度を下げる効果、ストリートの幅員を狭く、ヒューマンスケールに見せる効果も大きい。ただし、店舗のファサード、サインやエントランスの視認性の確保が優先される。

　樹木は成長性、高さ、緑量などを考慮し気候に応じて選定されなければならないが、その地域で自生が確認できる樹木が望ましい。また、花のつく樹木、紅葉する樹木なども推奨される。

■**街路灯**

　街路灯もモールSCにはない要素であり、街の雰囲気づくりには重要なファクターとなる。タウンセンターでは夜間に過度な光量を避けたい住宅の意向とリテールが必要とする光量などを調整する必要がある。肌の色などがきれいに見える暖色系のライティングなどが好まれる。間隔は18〜20m程度が目安。

　また、ショップ内側からの光量が多いことが望ましく、閉店後も例えば午後10時まではショーウインドーをライティングするようなルールを設ける。樹木やストリートの上部をイルミネーションすることは、レストランを中心とした夜間の集客に効果的である。

　街路灯にフラッグ・バナーや季節感を感じるハンギングバスケットを吊ると、クオリティの高いストリートスケープ、ホスピタリティなども表現できる。

街路灯に吊るされたハンギングバスケット（目線に飛び込む高さにも注目）が強いインパクトを持ち、アメニティゾーンの花壇と一体化し雰囲気をつくり出している
The Streets at SouthGlenn

Business Plan

2-5_ビジネスプラン

デベロッパーノウハウ

　成功したタウンセンターのオフィス賃料は郊外のオフィスパークより高い。タウンセンター内の住宅価格（賃料）も周辺の住宅と比較すると高くなることが多い。この付加価値がデベロッパーのうまみとなる。特に、都心部でグレード感の高いテナントミックスが実現できると、ホテル、オフィス、住宅ともに周辺相場より高い賃料設定ができる。

　一方で従来型のモジュール化されたショッピングセンターを造るより、既成市街地と連動しながら地域と一体となってつくり上げるミックストユースプロジェクトは、民間デベロッパーに卓越した技量が求められることになる。行政関連の手続きや地域との合意形成など地道な仕事も複雑で多岐にわたる。

　Easton Town Center（p.14参照）での実績から、Liberty Center（オハイオ州シンシナティ近郊）、The Greene（オハイオ州デイトン近郊）など周辺のタウンセンター開発プロジェクトでSteiner社がデベロッパーとして登用されるなど、各エリアでベンチマークとなる秀逸な実績があるデベロッパーが際立ってくる。

　まちづくりの一環としてのミックストユースプロジェクトとなると複数社からのプレゼンテーションを受け、パートナーを選定していく流れとなることもあり、住民や行政など地域が望むタウンセンターづくりができるかどうかが、選ばれるデベロッパーになるための条件といえる。

　例えば、Steiner社は「単に建物を造るのではなく、記憶に残るような体験価値を提供すること、人々が何を求めているかだけでなく、なぜそれを求めるのかという洞察力を高め、刺激や感動のあるプレイスを創る」という趣旨を同社が最も重要とする知見、アプローチであるとしている。

　地域住民からの評価も交流空間などの出来栄えが大きなウエートを占めるため、デベロッパーサイドもギャザリングプレイスをつくり出す力、プレイスメイキングの力量が評価されるようになっている。

ファイナンス

　ミックストユースプロジェクトとなるタウンセンターは、地域との調整、合意形成、用途間の調整など一般的なSCなどと比較すると開業まで長期間を要し、遅延する可能性も高い。また、一般に投資規模も大きく、投資回収期間も長期化するためデベロッパーは資金調達力を含

め相当の体力を必要とする。また、リテールは
アンカーテナントを除くと、例えば出店意向書
の受領は開業前1年、オフィスや住宅について
も開業間近とならないと稼働率も読めないため
テナントリーシングリスクを抱え込むことにな
る。

　ただし、開業後にリートに売却し、開発資金
を早期に回収するなど、ファイナンス面では不
動産の流動化が進んでいることは追い風といえ
る。

　SCなどリテールのデベロップメントはアメ
リカでも他のセクターと比較して高いリターン
を求められる。経済環境や金融市況にもよるが、
オフィスや住宅よりも商業の必要利回りは高く、
プロジェクトによってはホテルよりも高い利回
りが要求される。オンラインショッピングが伸
び、リアル店舗の退店超過の状況から、必要利
回りはさらに高くなる環境下といえよう。

　ただし、街の中心として認識されていたり、
行政のサポートが入っていると、地元の金融機
関からのローンの条件も良くなり、必要利回り
も低下する可能性もある。日本では人口減少が
懸念される地方都市の商業施設は総じて利回り
が高くなる傾向だが、地域生活拠点となってい
れば賃料収入が安定し、利回りが低くても然る

べきアセットには仕立てられると思われる。

　タウンセンター開発にGOサインを出すため
には、想定される初年度の物件評価額が総投資
額を一定以上上回ることが必要である。

　市場で売却可能と考えられる物価評価額は想
定されるNOI（Net Operating Income）とキャ
ップレート（NOI利回り率）で算出する。NOI
は賃料ほか総収益から、諸経費をマイナスした
純収益を指す。SCでは総収益には賃料や共益費、
イベント収入などが含まれ、諸経費としては、
不動産諸税（公租公課）、建物維持管理費（BM
コスト）、保険費用、販促費、プロパティマネ
ジメント（PMコスト）、修繕費などが該当する。

　総投資額には用地取得費や建設コストのほか、
調査費、設計費、リーシングフィー、ローン費
用、各種保険、コンサルティングフィーなどの
開発関連費が含まれる。

　一般的には初年度に予想されるNOIを算出し、
対象プロジェクトの総投資額に対するキャップ
レートを算出、類似不動産の取引など市場で形
成されているキャップレートと比較し、投資の
可否判断を進める。

　これに期間の考えを加味し、将来のキャッ
シュフローの合計を現在価値に置き換え、投資額
と比較するNPV（正味現在価値）法、あるいは

将来得られるキャッシュフローの合計値と投資額が等しくなる時の割引率（利益率）であるIRR（内部収益率）などを用い投資判断を行っていく。

同程度のNOI（純利益）の場合、キャップレートが低いアセットほど、物件価値は高くなるため、デベロッパーは収益の多寡のみならず、収益の安定性を重視する傾向となっている。テナントクレジットのしっかりしたナショナルチェーンを主体とすること、固定賃料を多くすることなどが好まれる。

事業収支

■開発コスト

タウンセンターでは一般的にクオリティの高い街並みを志向するミックストユースとするため、単純な住宅やオフィスビルより建設コストは割高となる。スクラップアンドビルドを前提とした低コストな商業施設もミックストユースではつくれない。上部に住宅などをのせて賃料収入を高めていくこと、ストリートや広場などの価値を高め賃料水準を上げていくことで、コストを吸収する考え方が基本となるが、リテールに関しては一定の賃料が期待できるチェーン店が出店できると、クオリティ、グレード感の高いタウンセンター開発のチャンスが持てる。

都市機能の複合化を企図するタウンセンターやアーバンディストリクトでは立体駐車場を必要とすることが多くなり、コスト面では大きな問題（アメリカでは1台あたり200万円程度が目安とされ、これは平面駐車場の5倍程度になる）となる。家賃収入は大きく変わることはなく、初期投資と運営コストは上昇するため、投資効率が損なわれることになる。このため、パブリック・プライベートのプロジェクトでは駐車場の投資などをパブリックサイドが負担するケースも多い。

日本では、土地コストとのバランスから都市部を中心に立体駐車場の選択となろうが、立体駐車場に対しては利便性の低さが売上減につながる可能性を指摘する声は強い。

また、複合開発となると日常の運営・メンテナンスコストも高くなる。一方、インドアモールと比較すると空調を施す共用部などが縮小され、賃貸有効率を高められ、水道光熱費を圧縮できるというメリットもある。

■開発スキーム

アメリカと日本のSCでは特にRSCでビジネスモデルが異なる。アメリカの従来型RSCは、百貨店などアンカーテナントを非常に低廉な賃

料（駐車場利用も含めゼロのケースもある）、あるいは土地を非常に廉価に売却、さらには建設コストの一部を負担するなど、いわばVIP対応で誘致する。デベロッパーはアンカーテナントの出店予約を事業計画書に付記することでローンを引き出すというファイナンスのスキームが一般的であった。この時、賃料収入を得るのは中小テナントで構成されるモール部分で、初期コストの一部を回収する術として、SCの外周部（アウトパーセル：フリースタンディングテナントが出店）まで土地を確保しておいて、SC開発により価値の上昇したアウトパーセルを売却するのが典型であった。GMSなどアンカーテナントがデベロッパーとなり、専門店からの転貸収入を加算して、オーナーにマスターリース賃料を支払うという日本でのRSCスキームとは大きな違いがあった。

アンカーテナントへの依存度が小さいタウンセンターでは、この開発手法を持ち込むのは難しい半面、アンカーテナントへのディスカウント分を専門店に乗せる必要が小さくなっているため、RSCより専門店の賃料単価を抑えられる傾向もある。

しかし、アンカーテナント出店のクレジットがなくなったため、リーシングの見通しや賃料収入予測の難易度は高まっている。タウンセンターなどミックストユースでリテールが最もリスキーにみられるのはこの理由が大きい。

賃料単価は1階を利用するリテールが最も高く、次いで、オフィス、賃貸住宅の順となり、これは日本と同様。空室率についてはリテールは5％程度にみることが多いが、オフィスはロケーションにより、例えば20％といった大きな空室率を想定することもあるようである。開業時は満床ではないのが通例で、ここは満床での開業を必須と考えることが多い日本とは異なる。

■月坪効率の目安

売上効率はSRSCの百貨店を除く月坪約16万円に対し、ライフスタイルセンターやRSCの平均値では月坪約12万円程度。商業施設における月坪効率は日本は横ばいから下降気味で、アメリカは一定のインフレ率があるため徐々に上昇してきた結果近い水準となってきた。また、アメリカではレストランは物販店より一般的に高めになる（日本では立地にもよるが同程度）。

日本同様、一定基準の売上を超えると発生する売上歩合賃料も一般的に使われているが、日本のように大きな割合は占めない。また、オンラインショッピングの伸長から、店頭での売上

を確定するのは難しくなっていることもあり固定賃料の比重が高まる傾向となっている。

■賃料比率

賃料比率は一般テナント（物販店）で6〜8％程度のレンジが多く、これは日本のSCより2〜3％程度低い。ただし、共益費、不動産諸税、保険料など第二賃料として加算される項目は多いため、総賃料比率は10％を超えることも一般的である。日本では不動産諸税や保険料はオーナーサイドの負担となるが、共益費込賃料比率でアメリカの総賃料比率を若干上回る水準となる。グロッサリーストア（食品スーパーなど）は一般テナントの半額程度の賃料となる。日本では食品スーパーの賃料比率は5％が目安となるが、坪効率は高いため一般テナントと同水準の賃料単価となることも多く、賃料負担力に違いがある。

■賃料単価

タウンセンターを含むライフスタイルセンターの場合、総賃料単価の目安は月坪10,000〜15,000円に対し、うち共益費、不動産諸税などの諸経費は月坪3,000〜5,000円という感触で、総賃料単価は日本の郊外SC（一般テナント）よりやや低めとなる。

■共益費など

共益費はバーチカル（多層）モールが多い日本と比較すると単価は低い。販促費はマーケティングファンドを設け、テナントが拠出、PM会社が運用というのは日本のSCに近い。

共益費は実費精算のため、空室率が上昇するとテナント負担が上昇することがあり、また、共益費も年々増加する傾向からテナントの支払単価などに上限が設けられることも一般的である。対して日本では共益費などを含む総賃料のみで契約することが増えてきている。

なお、共益費、不動産諸税、保険料をテナントがパススルーで支払い、オーナーは純賃料だけ受領する方式をトリプルネットリースと言い、アウトパーセルなどではこの契約になることが多い。

■日米収支比較

次頁で平均的なタウンセンター（リテール部門）を想定し、日米で収支の比較を行った。日本は月坪効率の高さ、空室率の低さ、アンカーテナントの賃料単価の高さなどが効いて、NOIはアメリカのスタディより高く算出される。

アメリカでのタウンセンターの収支（リテール部門）の想定

		地域型タウンセンター	広域型タウンセンター
賃貸可能面積		20,000㎡	45,000㎡
空室率		5%	5%
月坪効率		120千円	140千円
月坪純賃料	アンカー	3,500円	4,000円
	一般テナント	9,000円	12,000円
	平均想定	6,500円	9,000円
年間売上		8,300百万円	22,000百万円
年間賃料		450百万円	1,400百万円
賃料比率		5.5%	6.5%
年間運営費		20百万円	50百万円
NOI		430百万円	1,350百万円

月坪純賃料平均想定は地域型 アンカー1：一般テナント1、広域型 アンカー1：一般テナント2の面積割合
アンカーの賃料単価は業種やテナントにより大きく異なる。ここでは低賃料（比率）となる食品ストアも想定
諸経費（共益費、不動産関連税、保険料）は別途実費精算
ギブス氏の協力のもと筆者作成

日本でのタウンセンターの収支（リテール部門）の想定

		地域型タウンセンター	広域型タウンセンター
賃貸可能面積		20,000㎡	45,000㎡
空室率		2%	2%
月坪効率		130千円	150千円
月坪賃料	アンカー	7,000円	9,000円
	一般テナント	12,000円	15,000円
	平均想定	10,000円	13,000円
年間売上		9,300百万円	24,000百万円
年間賃料		700百万円	2,100百万円
賃料比率		8%	9%
年間運営費・公租公課など		150百万円	430百万円
NOI		550百万円	1,670百万円

月坪賃料平均想定は地域型 アンカー1：一般テナント1、広域型 アンカー1：一般テナント2の面積割合
共益費のみ別途実費精算

スーパーマーケットの売上賃料比較

	規模 （㎡）	月坪効率 （千円）	年間売上 （百万円）	賃料比率	年間賃料 （百万円）	月坪総 賃料（円）
アメリカ	4,500	160	2,610	3%	78	4,800
日本	3,000	180	1,960	5%	98	9,000

ギブス氏の協力のもと筆者作成

Market Analysis

2-6_需要分析

　人口減、オンラインショッピングの普及という環境の中で、リアル店舗の集積であるタウンセンターの事業成立性を確保するためには、マーケットポテンシャルの裏付けが要求される。ただし、アメリカではマーケットポテンシャルに変化がなくとも、閉鎖したインドアのRSCをタウンセンターとして再生できた事例も多い。この場合、廃れたモールSCは類似する競合SCに劣後してしまった可能性があり、一方で再生できたタウンセンターでは競合優位性が構築できたことが大きいはずである。日本の商店街も理論的にはポテンシャルを持ちながらも衰退してしまっている事例が多いと思われる。業種・業態による成立性の違い、ターゲット別のポテンシャル、ミックストユースによる波及効果など、多くの分析視点を持ち、検証を重ねていく必要がある。

■マクロな視点での需要分析

　アメリカは明らかにオーバーストアであり、オンラインショッピングの勢いに押されたことで、いわゆるデッドモールなどが増えている。一方、日本では一部は苦戦しているとはいえ、SCの閉鎖事例は非常に少ない。これは競争環境に厳しさがないため新陳代謝が進まないという側面もある。

　業態別ではアメリカではウォルマートが35兆円を超える飛び抜けた売上を持つこと、日本ではコンビニエンスストアが百貨店を大きく上回る10兆円産業となっていることなど業態のパワーバランスもかなり異なる。

　品目別では衣料品に対する家計消費支出減が長期間続く一方、食品に対する支出（エンゲル係数）は2010年ごろから上昇している。前者はユニクロに代表される製販直結型のビジネスモデル進化による価格低下の効果が大きく、後者は総菜など「中食」分野の効果が大きい。また、都心部の百貨店や専門店SC、郊外SCを支えてきたGMS、ホームセンター、家電量販店などいずれの業態も成長力を失ってきている。

　日本のオンラインショッピングのシェアは小売総額に対し、パンデミック前の2019年で主要各国より低めの10％程度（自動車・燃料など除く物販のみ）。パンデミックでネットシフトは加速しており、近い将来に15％程度のシェアまで進むとみる向きが多い。

　また、日本では高齢化社会、人口減から購買力の低下も避けられず、近い将来、年間1％弱の影響を受けることになる。合算するとリアル店舗は年間マイナス1.5％程度の売上減を予測しておく必要があり、商業施設の生き残りには

日本とアメリカのSC比較

	日本	アメリカ	日本：アメリカ
人口〔a〕	1.26億人	3.3億人	1:2.6
SC数〔b〕	約3,200	約46,000	1:14
1SC当人口〔a/b〕	約39,000人	約7,000人	5.5:1
SC床面積〔c〕	約5,400万㎡	約6億1,000万㎡	1:11
1㎡当人口〔a/c〕	2.3人	0.5人	4.5:1

出典：ICSC U.S. Shopping Center Count and Gross Leasable Area by Center Type
（Copyright, CoStar Realty Information, Inc.）Strip/Convenience カテゴリーを除く 2019年末現在、
日本ショッピングセンター協会　2019年末現在

相当の競争力を兼ね備える必要がある。リテーラーも人が集まる街やSCのみを選択して出店する傾向が強まる。

ただし、新規の商業床の供給はスローダウンが予測される。同じ顔ぶれで小さくなるパイを食い合うことになり、リニューアルや大規模改修を積極的に仕掛けていけるかどうかがポイントになろう。

■ミクロな視点での需要分析（詳細は4-4 マーケットポテンシャル p.148参照）

売上が賃料支払の原資であり、諸経費をマイナスした純収益（NOI）が物件価値を決定、開発コストにも大きな影響を持つため、各カテゴリー別の販売可能額の算出などの詳細分析が必要となる。

GIS（地理情報システム）を使って人口や居住者特性などは容易に調べられるようになった。タウンセンター開発では歩行者、クルマ客などで属性が分かれるほか、来店目的も多様となるため、周辺のオフィスワーカー、徒歩圏の居住者など、来店者のグルーピングに基づいてマーケットパワーを計測する。

構成比として最も大きい居住者からの需要はハフモデルなどグラビティモデルを使って、カテゴリー別に販売可能額を算出する。競合店の競争力を分析するほか、カテゴリー別のエリア内の供給状況もみて、現実的に獲得できる潜在購買力を分析する。いずれも現時点と5年後程度、最低2時点で行うことが望ましい。

GPS対応のスマホなどと電子地図を組み合わせることによって、開発地周辺の歩行者流量も測ることができる。駅前や中心市街地のポテンシャル調査では貴重な情報となる。

これらマーケットスタディの結果、商業施設の規模、形態、さらには売上の見通しが立てられるテナント候補リストを作れるかどうかがポイントとなる。

ロケーションは商業施設の成立に最も重要なファクターである。ベーシックな地域型のタウンセンターは道路の交通量も乗用車1.0万台/日程度必要で、二方向以上の道路に面していることが望ましい。あるいは乗降客数が3〜5万人/日を超えるような駅（＋駐車場など）がアクセス手段として必要。

対して、ファッション店を多く持つ広域型のタウンセンターやリテールディストリクトなど店舗面積2万㎡を超えるような商業施設は複数の幹線通りに面するか、複数の路線が乗り入れるターミナル性の高い駅前が候補立地となる。

Retailers

2-7_リテーラー

リテーラーの業態トレンドに順応してSCなど商業施設のフォーマットが変化してきた。近年はアメリカでも日本でも百貨店やモールファッションテナントの不振がみられる。2020-2021年のパンデミックの影響でスクラップの動きも加速された。背景にはオンラインシフトがありリアル店舗の必要性が問われている。

答えとしての基本形はライフスタイルセンターのようにアップスケールな独自集客力の高い専門店を路面店のように連ね、多様な都市機能を複合していくことになろう。日本ではアメリカのようにリテーラーのダウンタウン回帰は起きていないが、ストリートを志向するリテーラーも多く、タウンセンターはその受け皿となれる可能性がある。

アメリカでも日本でもパンデミック前は飲食テナントとサービステナントはともに好調で、特にサービス系テナントの構成比が高まる傾向であった。このトレンドはパンデミック収束後でも変わらないと思われる。単なるモノ売りでは、オンラインショッピングにマーケットを奪われるというのが共通認識で、体験価値が重視されるようになったことも背景にある。D2Cなどスタートアップ系の参加を促進すべく、賃貸借契約にとらわれない共同店舗型のマーケットプレイスなども注目される。

ナショナルチェーンとローカルテナントのバランスも重要である。アメリカでは、行政がジョイントするタウンセンターではローカルテナントの目安となる比率を決められることがある。オリジナリティのある地元店舗を育てる仕組みづくりを背景に持つ必要もある。

ここでは、集客の核となるアンカーテナントのこれからの形態と多様な都市機能がミックスされるタウンセンターでのシナジー効果、他の街には持てないオーセンティシティやユニークネスについてテナントミックスという観点で触れてみたい。

アンカーテナント

集客力のある複数のアンカーテナントを適切に配置し、ストリートショップが成立可能な集客数、歩行者流量を確保する必要がある。ただし、必ずしも規模的に大きな業態がアンカーテナントということではない。広域から訪れる価値のある目的集客力の高いショップを複数持ち、買い回りの楽しさを提供することが重要となる。

■百貨店（ファッションデパート）

アメリカのRSCはMacy'sなどの百貨店が核となってきた。既述のように百貨店などのアンカーテナントには土地を無償で提供するか、劇的に低い賃料で誘致し、SCの賃料のほとんどはモールの一般テナントから受領していた。

アンカーテナントであった百貨店の相次ぐ破綻や事業縮小があり、このビジネスモデルは過去のものとなりつつある。　パンデミックに押

街の雰囲気と調和したファサードを持つWhole Foods Market
The Shops at Wisconsin Place

イタリア食材を豊富に揃えたマーケット＆レストランのEatalyはSRSCやリテールディストリクトのアンカーテナント

され破綻してしまった企業もあり、百貨店業態の不透明感は強いが、オーバーストアが是正されたのちには、力のあるRSCでは引き続き重要なアンカーテナントであると考えられる。ファッションデパートが残るRSCやタウンセンターなどに、有力テナントが集約される傾向が予想される。

日本の百貨店はメーカー商品の委託販売型であり損益分岐点も高く、客層も高齢化してしまっているなど業態改革が必要であり、新たな出店が望めるような環境ではない。ファッション商品を集積したアンカーテナントは今後も必要であるため、タウンセンターあるいはリテールディストリクト内に力のあるファッション専門店を複数複合し代替機能を持たせていきたい。

■ **アップスケールなフードストア**

近年、俄然注目されているのは、Whole Foodsなどのアップスケールなフードストアである。GMSが核テナントとなってきた日本の感覚では、「いまさら」感もあるが、アメリカでは食品スーパーの賃料は相当に低廉で、NSCまでの出店に留まっていた。

Whole Foodsはライフスタイルに関心の強い層の支持を受け商圏も大きく、Live・Work・Playタイプのネイバーフッドには欠くことのできないアンカーテナントとして注目されることになった。Whole Foods以外でもSRSCなどに複合されるEataly、小型店ながら坪効率はWhole Foodsを大きく超えるTrader Joe'sなどは日本でも有名。このほか、地域によってはグルメ志向のローカルな食品ストアが導入されることも多い。多くは、オーガニック志向で、近郊農家と提携、店で焼くピザが自慢など際立つ一品を持つほか、イートインスペースなどを設ける。

日本ではデパ地下や駅ビルなどでパワフルな広域型の食物販が展開されているが、タウンセンターでもWhole Foodsのようなアップスケールなフーズストアはマストと考えられる。日米でスーパーマーケットの賃料負担を比較してみる（p.79参照）と、日本の賃料比率が高めの分、賃料負担も高めとなっており、アンカーテナントとしても誘致しやすいコンディションがある。

フードホールはアンカーテナントと呼ぶのに相応しい集客力を持つ
Liberty Public Market

ラグジュアリーブランド×アートでほかの街ではみられない世界観が実現
Miami Design District

■**フードホール**

　世界的なフードホールブームである。オフィスを複合するタウンセンターではフードホールが導入されることも多くなってきた。例えば、次世代の百貨店といわれるNeighborhood Goodsも出店するLegacy West（テキサス州プレイノ）では、Legacy Hallと称されるフードホールがある。ローカルシェフ主体の約20のベンダー、ブルワリーを付帯し、夜間はコンサート、パーティーなどが可能なエンターテインメント施設にもなっている。このように、フードホールが新たなアンカーテナントと位置づけられることも多いが、ギブス氏はフードホールは投資がかかり、リスキーで失敗事例が多いとも指摘する。

■**Apple、TeslaからD2Cリテーラー集積**

　Apple Store やTeslaのショールームをアンカーテナントと見る向きも強い。Teslaのショールームへの来店頻度は低いが、AppleやTeslaの持つ先進性から、周辺に店舗を構えたいとするパワーリテーラーやD2Cなどニューリテーラー（p.162参照）は多く、テナント誘致のためのキーテナントという表現もできるかもしれない。

■**ファッション店集積**

　ラグジュアリーブランドが集積するリテールディストリクトとなるとオフィスや住宅の価値も高くなり、街全体も華やかな雰囲気となる。ポテンシャルが高いロケーションに限られるため、他エリアの参入も容易ではなく、しっかりとした競合優位性が確保できる。

　近年開業したワシントンDCのCity Center DC（p.195参照）、マイアミのMiami Design Districtなどではラグジュアリーブランドの集積がアンカーテナントの役割を担っている。

　ライフスタイルセンターのようにアンカーテナントなしでアップスケールなファッション店をラインアップできるのもAクラスのSCに限られよう。ユニクロ、ZARA、H&Mなどが集まればアンカーテナントに代替する新たな力が生まれ、ファッション店は集積が出店を促進するため全体のテナントミックスも行いやすくなる。

　郊外SCよりもダウンタウンのストリートショップは各店舗がブランドイメージを高めるファサードを持ち、プライスレンジも高めの商品

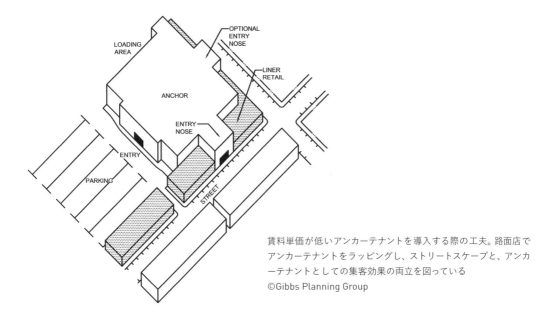

賃料単価が低いアンカーテナントを導入する際の工夫。路面店でアンカーテナントをラッピングし、ストリートスケープと、アンカーテナントとしての集客効果の両立を図っている
©Gibbs Planning Group

を扱うことができる。フラッグシップショップとなれば広域集客力も出てくる。

■**大型専門店**

　カテゴリーキラーなど大型専門店はアンカーテナントの最有力候補であるが、大規模な面積を必要とするためダウンタウンでは物理的に導入が難しいケースが多い。ただし、マーケットポテンシャルが魅力的であれば、ニトリのように都市型業態で出店してくることもある。アメリカでもウォルマートやTargetなど郊外を主戦場としていた店舗が立地や建物状況に応じて店舗フォーマットを調整しダウンタウンに出店してきている。

　また、カテゴリーキラーの多くは価格志向で、グレード感を損なう可能性から住宅デベロッパーには歓迎されない面もある。しかし、アウトレット＋ミックスユース（Assembly Row）やオフプライス＋ミックスユース（The Shops at Park Lane、p.86参照）など広がりも出ている。Dick's Sporting Goodsなどスポーツやアウトドアの大型専門店もタウンセンターに導入されることが多い。

　日本では商業施設自体のグレード格差が小さいことを考慮しても問題ないように思われるが、オフプライスストア（百貨店ブランドなどの余剰品、売れ残りなどを安価で販売する業態）などが育っておらず、テナント候補が少ないといった課題はある。

■**エンターテインメント、ダイニングディストリクト**

　シネコンは街のアンカーテナントとしていつの時代も変わらずシンボルとなりうる施設である。飲食ビジネスとの親和性が良いこともあり、夜間の街の雰囲気づくりにも貢献する。強いシネコンであれば年間100万人集客できる。

　レストランやバーがダウンタウンに集積しダイニングディストリクトを形成するのは万国共通であり、クルマ集客の郊外SCでは持ちえないウォーカブルなミックスユースの切り札ともいえる機能である。

　このほか、アメリカではライブハウスやスポーツバー、コメディハウスなども複合されるなどエンターテインメントコンテンツもアンカーテナントの一つとなっている。

Assembly Row
The Shops at Park Lane

バリュー業態でもタウンセンターとマッチ

フレンドリーな雰囲気と都市的な景観が融合する
Assembly Row

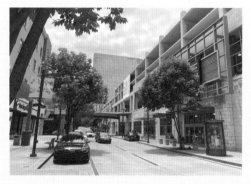

大型店が入るリテールゾーンとオフィスなどもみられる
パークゾーンはブロックで分けられている
The Shops at Park Lane

■Assembly Row

　アウトレットモールが成立する場所で、住宅やオフィスの需要もあるのは特殊ケースに限られるが、Assembly Rowはアウトレットモール＋ミックストユースのユニークな形態。

　先行開発されていたパワーセンター型のAssembly Marketplaceに隣接している。ボストン都心部から近いが、隣地がパワーセンターであったため、アウトレット業態が選択できたように思われる。

　街や住宅のグレード感は損なわれておらず、立体駐車場もうまく処理されウォーカブルな環境をつくり出している。LEGOLAND Discovery Center前のキリンが街のアイコンとなり、ファミリーフレンドリーな印象をもたらしている。

■The Shops at Park Lane

　オフプライスストアがミックストユースに導入されるケースは多い。The Shops at Park Laneはライフスタイル＋パワーリテールをコンセプトとしたオフィス、住宅とのミックストユース。ダラスナンバーワンのSRSC、NorthPark Centerに近接、NorthPark CenterにNordstrom（レギュラー業態）、The Shops at Park LaneにはNordstrom Rack（オフプライス業態）が出店しているといった棲み分け。

　価格志向のため大型店が多くなり、ストリートへの賑わいの演出がやや弱い印象もあるが、十分にウォーカブルである。このあたりはストリート沿いに飲食店などを導入することで解決できよう。

ユニークな小型の店舗が集まり
ショッピングや食べ歩きが楽しめ
るChelsea Market。年間600万人
を集客するNYの名所となった
Chelsea Market

ファーマーズマーケットのほか地元の職人などが店を構えるクラフトマーケット
がユニークコンテンツとなる
Pike Place Market

ユニークショップ

　アンカーショップやチェーン店だけでは街に
オーセンティシティや個性が息づかない。ビジ
ターを集客する力を持ちたい。

**■ユニークなマーケットプレイス、ファーマーズ
マーケット（歴史的建物をコンバージョン）**

　個性を発揮する店舗としては賃貸借契約をし
ないインショップやポップアップストアが多く
なり、市場のように小型店を集めた形態なども
増える。ニューヨークではキュレーションスタ
イルのショップやフードショップを集めた
Canal Street Market、High Line沿いにある
Chelsea Market、エンターテインメント性を
高めたShowfieldsなどがみられる。いずれも歴

史的な建物を活用し、小さなリテーラーを集積
させたユニークなマーケットプレイス業態であ
る。ビジターが多い観光地でも、シアトルの
Pike Place Marketではファーマーズマーケッ
トに加え、ホビー感覚の手作りショップを集め
たクラフトマーケットも展開する。Pike Place
Marketは地域住民の保存運動から始まってお
り愛着も強いと思われる。このように何かあり
そうという期待感を持たせる店舗の集積はアン
カーテナントになりうるが、絶対客数が維持で
きないと小型の店舗を支えるのは難しいという
裏腹な面を持つ。

　他にも、サンフランシスコのFerry Building
などはアルチザンフードをテーマにユニークな
食のコンテンツを集積。週3日ファーマーズマ

アイコン的に配された季節を感じられるガーデニングショップ
University Village

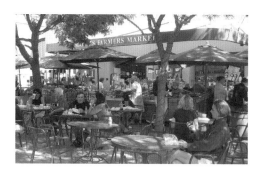

小さなファーマーズマーケットが空気感に変化をもたらす
Stanford Shopping Center

ーケットを開催するなど、建物の歴史性やウォーターフロントの環境を利用しビジター集客を図っている。日本でも錦市場、近江町市場、焼津さかなセンター、ひろめ市場など観光性のある「市場」が強力な集客力を持つ事例もみられる。市場の雰囲気は非日常であり、“食”の市場を核にユニークなリテールで広がりをつけていくことはイメージしやすい。

■ローカルストア

交流のある街にはローカルストアが欠かせない。アメリカのリテールディストリクトでは、ユニークなオーナー型のショップが選好される傾向があり、ナショナルチェーンとの望ましい割合などを行政が指し示すケースもある。ナショナルチェーンの中にはこの流れに沿って、店舗のオリジナリティを出すよう地域に応じた店舗づくりが行われることもある。日本でも観光地はもちろん、街の名物をつくり出そうという動きはブームになっており、歴史的な建物などを利用して、地域文化を感じさせるショップやレストランなどをつくり出していきたい。たとえ小さくてもその店をめがけて顧客が訪れる店舗は立派なアンカーテナントである。

■ロケーションショップ・カフェ

ここでは、街の雰囲気をつくり出すショップをロケーションショップ・カフェと称することにする。ロケーションショップでは、例えばガーデニングショップやファーマーズショップなどは効果的である。あるいは、アンティークショップやアーティストショップ、メンテナンスサービスを行う自転車店なども街イメージを醸成するショップといえる。ロケーションカフェは、広場前に置くことで、「ピープルウォッチ」を楽しむことができる。相乗効果を高めるためにも、長時間営業でメニューに幅のある店舗が好ましい。ギブス氏によると、広場や公園も集客数を上げる効果が確認されている。

■ポップアップストア、キオスクなど

最近は、ポップアップストアにより体験価値を提供することがリテーラーやメーカーのプロモーション手法となっている。ポップアップストアはキオスクタイプ、コンテナタイプのほか、繁忙期のみ空き店舗を利用する形態もあるなど多岐にわたる。

リアル店舗を持たないネットリテーラーもポップアップストアを設けることが多い。このた

ストリートにキオスクを置くことで、足を止める人を増やす。店舗間のつながりなども良くなる
The Grove

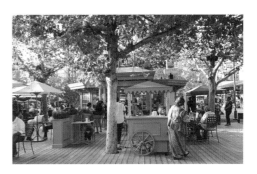

ストリートファニチャーと統一感のあるスモールカート。情景に溶け込む力がある
Americana at Brand

パークの中にポップアップストアを展開できるとマーケティング価値は絶大
Americana at Brand

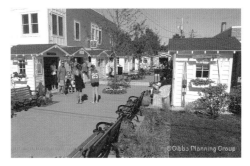

小屋のようなショップが集積し、ユニークでフリーマーケットのような雰囲気も味わえる
Wallon Lake Village

め、世界主要都市のファッションストリートでは路面店舗でも短期でポップアップストアに貸し出すことがみられるようになってきた。

フロリダ州のシーサイド（p.134参照）では、空調施設も持たないマイクロストアが稼働している。中には一般営業を行う店舗に成長した例もある。繁閑差が激しく、ピークが読みやすい施設ではテンポラリーストアは特に有効である。

キオスクは多くのSCでみられるが、タウンセンターでも広場の周りなど、集客の要となるロケーションに配置するとマーケット（市場）感を醸し出すことができる。通常は5㎡前後であるが、地区内で多数のキオスクが稼働すれば、単位面積当たりの家賃単価は高いためオーナーの収益にプラスとなる。

NOIで物件価値が評価されるため、賃料外収入を向上させることはPM会社の腕の見せどころでもある。こうした賃貸借契約を行わない短期リース店舗を積極的に誘致しているデベロッパーは多い。

しかし、相当の客数がないとポップアップストアやキオスクの成立性も弱くなるため、平日はクローズしているなど、営業もテンポラリーとなることが多い。成功している（集客できている）商業施設でこそ成立することは理解しておきたい。

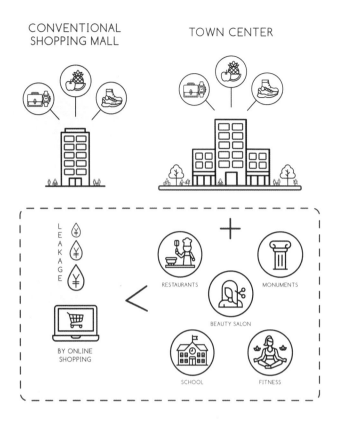

CONVENTIONAL
SHOPPING MALL

TOWN CENTER

LEAKAGE

BY ONLINE
SHOPPING

RESTAURANTS

BEAUTY SALON

MONUMENTS

SCHOOL

FITNESS

シナジー効果

　ミックストユースはホテルや大型のオフィス
を複合していると飲食店のクオリティが上がり、
オフィスワーカーのダイレクトな需要も期待さ
れるなどシナジー効果がある。他にも、例えば
コワーキングのある複合開発では、カフェテリ
アやフードホールがミーティングルームのよう
に使われる。また、ホテルを宿泊特化型として
レストランをストリート沿いに設ける、あるい
は逆にホテルのロビーをパブリックなギャザリ
ングプレイスとするなど、ミックストユースの
アドバンテージを生かしていきたい。日本では
SCの飲食店売上比率は10〜20％が一般的であ
るが、ミックストユースのタウンセンターやリ
テールディストリクトでは、さらに高い割合を
見込むことができる。

　日本ではクリニックのSC導入事例が多く、
子育て関連、シニア向き施設などが導入される
こともある。フィットネス系、美容系などサー
ビス業種のメニューは多岐にわたり、SCへの
導入は日本の方が進んでいる。タウンセンター
ではこれらのサービス業種はフィット感が高く、
SC以上に幅のある来街者層を持つため、サー
ビス店舗の割合も高くなると考えられる。買い
物目的以外の来街動機を重ね合わせていくこと
が非常に重要である。

　パンデミックでにわかに注目されるようにな
ったのはコワーキングであろう。アメリカでも
Live・Work・Playをコンセプトとする多くのタ
ウンセンターで、WeWorkなどのコワーキング
施設が積極的に導入されている。日本では都心
部でこそ人気であるが、生活圏での可能性も出
てきたことは大きなポテンシャルと捉えたい。

Leasing

2-8_リーシング

リーシング情報、リーシングリスク

　SCのリーシングは特異な世界がある。アメリカではオーナーサイド、テナントサイドにレップ（仲介代理）が立つことも多いが、SCを複数運営するデベロッパーであればテナント情報も豊富であり、自社のネットワークでリーシングできる。一方、地域で独自に運営するタウンセンターではリーシング情報力が乏しいため、この差を埋める努力が必要である。

　ラスベガスで毎年行われるICSCのコンベンションはリーシング情報が集約するため、多くのリテーラー、オーナーが利用する。また、これと併せてICSCでは地域レベルのリーシングコンファレンスも行われている。わかりやすく魅力的なリーシングパンフレットを準備し、街としてリーシング活動を行うことにより、建物オーナーがまちまちなダウンタウンでもチェーンテナントの誘致を行うことができる。活力のあるダウンタウンでは、BIDなどリーシングをサポートするタウンマネジメント組織も機能している。

　日本の商店街では各オーナーが個別に不動産仲介業者にテナント募集を依頼するため、地域として適切なテナントミックスが難しいといった課題も生じ、この辺りでは日米に違いがある。

　一方、以前に比べるとSCの出店情報は得やすくなった。日本ショッピングセンター協会が主催するSCビジネスフェアではデベロッパーが計画するSCが一斉にお披露目されるため、テナントが出店情報を得るには良い機会といえる。日本でもテナント探しの難易度が上がっているため、開業後のSCであればホームページなどでリーシング情報やコンタクト先を開示することが一般的となってきている。しかし、大型店やポテンシャルの高い区画は、公募されることなくオーナーサイドとテナント候補がダイレクトに情報をやり取りするため、公募はあくまでも補足手段に留まる。

　従来、アメリカのRSCでは開発の初期段階からアンカーテナントの出店予約をとり、資金やローンなどを手当てし、その後、モールテナントの誘致に進むという流れが一般的であった。しかし、アンカーテナントの比率が低いタウンセンターでは、建設工期も長くなるため、テナント出店のリスクをデベロッパーサイドが抱えることになる。

　日本ではキーテナントがマスターリースをすることでこのリスクがヘッジされることが多かった。タウンセンターではマスターリースがなくても、キーテナントに近いテナントから出店意向書などを受領してプロジェクトを進められると望ましい。

契約条項

　リテールは店舗運営に関する規定などが多いため契約項目も多岐にわたる。日本のSCでは定期借家契約（2000年施行）を結ぶことが一般的となった。オーナーサイドからみるとテナント入れ替えが容易になり、リニューアルを行いやすいといったメリットがある。一方で、SCでは5年から6年の定期借家期間が一般的であるため、内装償却を急ぐ必要がある。飲食店など設備投資が大きい業種では、中途解約の特約を付けて、極力長期で結びたいというのが多くのテナントの意向となる。路面店ではテナントサイドからの要望によって、普通借家契約も多く残り、状況は若干異なる。

　デベロッパーがコントロールできるSC型のタウンセンターであれば、路面店に近い形態のため付属する管理規約などが異なってくるが、従来からのSCでの定期借家契約が継続されよう。建物オーナーがまちまちな路面店が集まるリテールディストリクトでは、エリア一体での運営管理の必要性から、リーシングの窓口もタウンマネジメント会社が極力行い、契約のスタンダード（一般的には再契約可能な定期借家契約が望ましい）を持ち、各オーナーの事情やテナントの意向を踏まえ運営管理面での支障が生じないよう調整していくなど、建物別の個別賃貸からステップアップを図りたい。

　以下、これからの店舗賃貸借契約に参考となるアメリカでの特徴的な契約条項などをみておく。

■アメリカで特徴的な賃貸借条項

①Use Clause・Exclusive Use
　用途に関する条項

　SCでは適切なテナントミックスを行うため各店舗が扱うことのできる業種や商品、価格帯などが規定される。ただし、テナントサイドは時代に応じた適切な品揃えができなくなるとしてこの条項を避けるように考えることが多い。逆に、テナントサイドからエクスクルーシブ（独占的）な契約を望んでくることがある。これは、SC内で同業他社を排除するため、特定の商品群に対して独占的に販売できるようにする規定である。

　敷地ごとにオーナーが異なるリテールディストリクトや商店街では、タウンマネジメント会社がある程度管理することはできても、営業できる業種を細かく規定することは難しくなる。しかし、角地のアイコンとなるロケーションにコンビニエンスストアが出店することは好ましくない。まちづくり協定などで調整を図っていくことになろうが難しいところである。

②Co-Tenancy Clause
　テナントミックスに関する条項

　モールテナントにとっては、アンカーテナントの退去や空室の増加は自らの店舗の業績に直接的な影響が及ぶため、Co-Tenancy条項による保護を望んでくる。

　基本的な考え方としては、空室が多く発生し一定の稼働率を下回った場合、固定賃料なしの売上歩合のみとするなど賃料の減免、ペナルティなしで退去できることなどを規定する。稼働率の見方はアンカーテナントやモールテナントの稼働面積など多様である。また、具体的なテナントが退去することによって発効することもある。そのため、アンカーテナントが抜けるとアンカーテナントからの賃料以上の賃料収入減

が余儀なくされることもあり、事業計画や不動産価値が大きく減損することになる。

オーナーサイドとしては、代替テナントの誘致に要する一定期間内や、具体的な売上減少を伴わない場合は発効しないなどと交渉する。

日本のSCでは開業時期が分散するなど一定の稼働率になるまで賃料を減免するケースはみられるが、Co-Tenancy条項に近い契約が入る事例は稀であった。しかし、このような条項を要求するグローバルリテーラーが増えてきており、対応事例もみられるようになってきている。アンカーテナントの集客にかかる比重がRSCより相対的に低くなるタウンセンターではCo-Tenancy条項の必要性は低下するが、リテーラーの出店・退店は連鎖する傾向が強いことは認識しておきたい。

③Radius Clause・Early Termination Clause

出店規制・中途解約に関する条項

売上歩合賃料もリテールテナントに特徴的な賃料の仕組みである。一般的には売上にブレークポイントを設け超過分に対して賃料をプラスする。これは、万国共通といってよい仕組みである。ここにはRadius条項などが絡んでくる。Radius条項は、一定距離内に自社店舗の出店を認めないという条項で、競合SCの進出でテナントを引き抜かれないようにする目的があるが、競合SCへのテナントの出店を認める救済策として、新店舗の売上（一部）を加算した売上歩合賃料を支払うという契約事例もみられる。

もう一つ、売上が絡む条項として、Early Termination（中途解約）条項が挙げられる。これは、一定売上に達しない場合、契約を打ち切り退去するという条項で、テナントからのみならずオーナーからも実行できることがある。例えば、10年契約でも5年目にオーナー・テナントどちらからも契約を終了できるオプションを持つ。この時、テナントサイドから契約を打ち切る場合はオーナーが内装工事負担をしている未償却分をテナントが負担するなどと規定しておく。これは、キックアウト条項などとも言われる。

日本でも10年契約で5年目以降は中途解約可などという契約はみられるが、目論見通りの売上が得られるかどうかわからない状況でテナント誘致を促すためにも、営業状況を解約理由とするこのような条項が普及しても良いように思われる。

④TI（テナント インプルーブメント）

テナント工事をオーナーサイドが一定額負担するTIは集客力、ブランド力のあるショップに対してしばしば行われる。開発コストとして事業収支計画に反映しておく必要がある。テナントの内装コストをオーナーサイドが負担するというのは日本でも散見されるが、アメリカでは一般的といえるほど利用されている。投資家サイドから見ると、初期投資を増やしてもランニングの賃料を上げたいと考えることが多いことも背景にはあろう。

タウンセンターは路面店スタイルとなるが、初期投資を抑えたいというテナントのニーズにもある程度対応していくべきであり、工事負担区分では空調など一定の設備、あるいは壁・床・天井の基本仕上げまでも含めオーナー負担としていくことも検討したい。

Revitalization of Existing Shopping Streets

2-9_商店街の活性化

敷地・建物が細かく分割された、日本でいう商店街型のメインストリートがアメリカでも多くみられる。建物のオーナーはそれぞれ異なるが、メインストリートに面する区画では1階店舗、2階オフィスや住居などを典型とし、これが連なることでストリートを形成している。

立地ポテンシャルが高いメインストリートでは、スタートアップ店舗の利用も多くみられるようになった。背景として、地方自治体などが家賃補助、低利貸付、ショップファサードの改善、一定期間の減税など多様なプログラムで支援していることも多い。このようにベンチャーショップの参入障壁を下げ、ユニークネスや地域のカルチャーをつくり出すことで、チェーン店主体の大型SCとの違いを打ち出すことになる。

オーナーサイドに対しても歴史的建物の修繕費用や給排水などインフラ整備をサポートする仕組もあり、新たなテナントを迎えられるように補修を促している。初期投資を長期で回収する大型SCと異なり、小規模な区画・建物を購入、リフォームして良いテナントをつけて売却、資金を回収するというビジネスモデルも導入できるため、個人投資家の参画やオーナーレストランの自己所有などの可能性も持てる。

Main Street America（p.119参照）では、『Main Street Approach Handbook: Design』を公開しており、社会的なメリットのみならず経済的にもメリットが大きいとして、デザインの重要性が語られている。具体的には、建物は補修・保存を基本とし、メインストリートのリーダーに向けて街並みコントロールの手法やプロセスをまとめており、専門チームによるサポートの提供も行われている。

建築様式が同一のため調和と個性両面が発揮され、独特のストリートスケープをつくり出している
Nob Hill

■ショップファサード改善プログラム

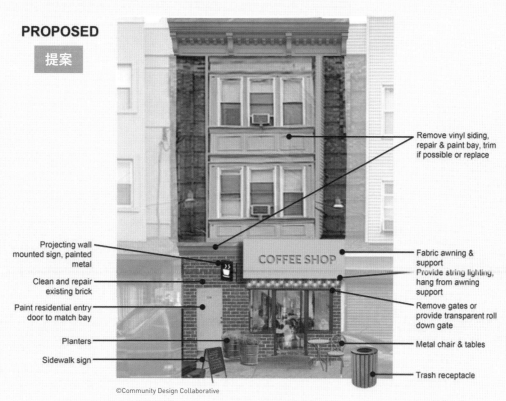

PROPOSED

提案

Remove vinyl siding, repair & paint bay, trim if possible or replace

Projecting wall mounted sign, painted metal

Clean and repair existing brick

Paint residential entry door to match bay

Planters

Sidewalk sign

COFFEE SHOP

Fabric awning & support

Provide string lighting, hang from awning support

Remove gates or provide transparent roll down gate

Metal chair & tables

Trash receptacle

©Community Design Collaborative

EXISTING

現状

©Community Design Collaborative

　ショップファサード改善プログラムの提案事例。資料を提供してくれたCommunity Design Collaborativeはフィラデルフィア地区でコミュニティにおけるデザインの重要性を広めるためのNPO。

　デザイナーはボランティアベースで参加するプロボノ（各分野の専門家が知見を提供し社会貢献するボランティア活動）。行政サイドで用意するファサードの改修補助事業をデザイナーがさらにアシストする仕組み。

Town Management

2-10_タウンマネジメント

BID（ビジネス・インプルーブメント・ディストリクト）の活用

　単一事業者が運営管理するSCと比較すると、複数街区にまたがるリテールディストリクトや所有者が輻輳するメインストリート型のタウンセンターの運営管理は難しい。

　商店主やオーナーが協力して、クオリティの高いプロモーション、マーケティング活動を行う必要があるが、これを実施するには資金と運営主体が不可欠となる。この役割を果たしダウンタウン復興に大きく貢献してきたのがBIDである。BIDは特別地域内でビジネスを営む企業、不動産所有者などから出資を募り、街の美化、安全性の強化、マーケティングなどを推進する組織。目的を明確化しメリットが享受できる資金のみで運用する方法も採用できるため、リテール主体でのマーケティング活動なども行いやすい。

　資金は税金に加算される形で共同負担金として徴収されることが多い。不動産価値の向上など事業的な効果を予測した上、実施されること

が特徴。アメリカでは1,000を優に超えるBIDがあるとされるが、地域一帯でインフラや環境改善を図るプロジェクトから、地域で合同イベントを実施しようという販売促進レベルまで、幅広く利用できる点もこうした普及の要因と考えられる。

　徴収される単価は建物面積当たりで決まることが一般的であるが、敷地面積のケースもあり、路面階の単価を上げる、ロケーションで格差をつけるなど多様である。

　BIDを利用することの効果は、犯罪率の低下などにもつながり、ダウンタウンの再活性に大きく貢献している。安心して歩ける街はリテールが成り立つベースとなる。

　業務領域は、デザインルールの設定、テナントミックスプランの作成、テナント誘致活動とリーシングマネジメント、出店者へのサポートプログラムほか情報提供、駐車場の運営管理、歩道の清掃、防犯などの安全管理、SCでの共益費に相当する維持管理費の徴収、イルミネーション、SNSなどを利用した顧客ネットワークの構築、

地域イベントの開催などとSCの運営管理業務とほぼ重なる。

　実施されたプログラムなどの投資対効果については常にモニターされることになるが、効果が長期に及ぶプログラムは評価が難しい。パーキングやストリートスケープの改修、近接地でのオフィスや行政機関の進出などは長期的に大きな効果をもたらすため、短期での集客効果を期待するSCのプロモーションの考え方とは異なる面がある。例えば、周辺地域の不動産価値が上がればレバレッジが効き、大きな波及効果が得られたと評価されることもある。

　売上歩合賃料方式などを持つSCと異なり、複数街区にまたがるリテールディストリクトでは個店の売上情報を入手することが難しいことがあり、適切なマーケティングなどを行う際に問題となる。売上情報とともに、駐車場の稼働率や歩行者流量、空室率、不動産鑑定評価などを合わせて分析することで、費用対効果の高い施策を打てるため、メインストリートであっても売上関連情報は入手すべきとされる。

　多くは非営利団体として設立されるが、小さい街では地方自治体主体で運営される。ギブス氏はBIDでリテールが最もうまく機能している例としてThe Birmingham Shopping District（ミシガン州）、The Delray Beach Downtown Development Authority（フロリダ州）を挙げている。

　SID（スペシャル・インプルーブメント・ディストリクト）あるいはDDA（ダウンタウン・デベロップメント・オーソリティ）など地域により呼び方は異なるが、概ね同様の事業形態であることが多い。The Delray Beach Downtown Development Authority（p.98参照）はDDAで地区内の不動産から従価税として徴収し、地区内の価値向上、維持のために再投資するという仕組みとなっている。

　日本でも、BIDを参考に2016年の「日本版BIDを含むエリアマネジメントの推進方策検討会」を経て「地域再生エリアマネジメント負担金制度」がスタートしており、広く普及していくことを期待したい。

Downtown Delray Beach
The Delray Beach Downtown Development Authority

ギャラリーが多くみられるPineapple Grove アートディストリクトの入口

2002年にダウンタウン活性化のマスタープランが作成されて以降、多くのミックストユースプロジェクトが進行した。レストランや店舗の業務が良好であり、新たな民間投資を次々に呼び込むことができた。

2012年にはRand McNallyやUSA Today により行われたコンテストでMost Fun Small Town in Americaを受賞した。

運営費用は特定地域の不動産に対して税金（従価税）として徴収している。地域内の不動産総価格は順調に伸長しており、地域への再投資が好循環していることがわかる。

DDAは公的機関でありながら、イベントの実施、防犯から駐車場までの運営業務に加え、ソーシャルメディア、イルミネーション、多様なプレイスメイキングプログラムなど、通常のSCの運営管理以上の領域を幅広くカバーする。

マーケットスタディを担当したギブス氏によると、立地条件が良好であること、歴史的価値を持つ魅力的な建物も多いことから、今後も有力ナショナルチェーンを含め、多様なビジネスを呼び込むことができるポテンシャルがあり、DDAはそのポテンシャルを最大限に引き出す力があると評価する。

16th Street Mall
The Downtown Denver Business Improvement District

歴史を感じさせる建物とオーニングがマッチ。延べ1,000
を超えるアウトドアの客席を持つ

あちらこちらでプレイスメイキングが施される

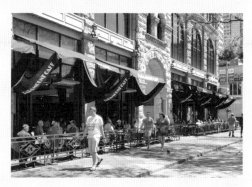

サイドウォークカフェは許可制。使用料がかかり、デザイ
ンもコントロールされる

ユニクロなどが入るSCがダウンタウンのアンカーテナント

　デンバーでは1980年代中頃に経済環境が悪
化し、地域経済の再興にはダウンタウンの再活
性が不可欠とされた。このため、デンバー市と
BIDがパートナーシップを組み改善計画を進め
た結果、ボランティアなどの協力も得て、ごみ
問題、落書きなど多方面で大きな成果をもたら
し、魅力的なビジネス地区として再興を果たし
た。さらに、クリーンで安全な環境はツーリス
トの誘致、居住者のダウンタウン回帰を促進し、
スポーツイベントやコンサートによる集客効果

も大きく、リテールディストリクトとしても再
生に成功、売上税収も大幅にアップした。
　プレイスメイキングの立案・設計を手掛ける
PPS（p.55参照）は、店舗やレストランとスト
リートとのエッジ部分（際）の使い方に成功の
秘訣があると評価しており、人の姿が連続する
ショップフロントラインの重要性もうかがえる。
　現在も16thストリートにはモールのレイア
ウトを再構成し、ストリートのアメニティをさ
らに改善する計画がある。

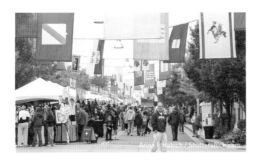

イタリアンフェスティバルは広域からビジターが訪れる
名物イベント
Belmar

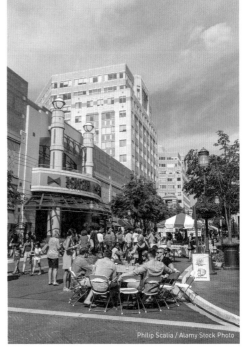

フードフェスティバルは高い集客力がある
Reston Town Center

ダウンタウンのいたるところで行われるチョークアート
フェスティバル
Wausau River District

イベント・ソーシャルメディア

多くのタウンセンターやリテールディストリクトでは、ファーマーズマーケット、フードフェスティバル、アートフェア、カーショーなどを積極的に実施する。年1回ビジターが集まる名物イベントを持つタウンセンターなどもあるが、小規模な地域主催のイベントが多くなる。売上など即効性のある経済効果は限定的であっても、交流促進やシビックプライドを高める効果などが確認されている。自分の街に対しロイヤルティを持つ人が増え、長期的に顧客が増えていくこと、親しみを持って店舗を利用してもらえるようになることは、郊外のモールSCでは持つことが難しい、タウンセンターやメインストリートの利点といえる。

近年は、SNSなどで顧客とつながることが重視されており、SCの多くはフェイスブックやインスタグラム、Twitterなどを利用し、顧客とのつながりを構築することで、イベントや販促プログラムの発信などを行う。フォロワー数が多いSCはマーケティング価値の高いSCとして評価されることもあり、SCの強弱を図る一つの指標にもなっている。メインストリートでも同様の傾向で、地域コミュニティのプラットフォームとして活用されているケースもみられる。

日本でもSNSを使ったマーケティングはパンデミックの影響もあり急速に普及しており、地域交流を促進することが求められるタウンセンターでも有効活用が期待できる。

Downtown Charlottesville

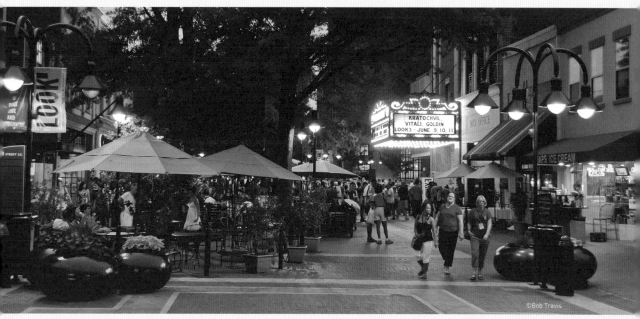

LOOK3という写真イベントが行われているときのCharlottesville

　ギブス氏は「全米にクルマを入れない歩行者のみのストリートは260あるが、成功事例は8しかない」としており、その一つがCharlottesville。わずか5万人程度の市であるが、中心部のメインストリートであるイーストマーケットストリートはローカル店舗を中心に活況を呈している。

　タウンマネジメントはThe Downtown Business Association of Charlottesvilleが行い、コミュニティづくりのインフラとして、店舗やイベント主催者などの会員がマーケティングとして利用できるニュースレターやSNSが活用されている。同協会ホームページによると、1,500人以上がニュースレターを利用。さらに、イベントを中心とした多彩なプログラムの情報をフェイスブックなどのSNSで、地域の人々に発信している。

　町にはクラフトビールを提供するブルワリーがいくつもあり、地域のギャザリングプレイスとなっている。地産にこだわるグロッサリーストアやデリ、歴史的な建物を使う手作り感のあるショップや古書店も多く見受けられ、ローカルでユニークな雰囲気を楽しむことができる。

　一方で、マーケットストリート周辺には新たな住宅開発もみられ、メインストリートが街の魅力づくりに貢献している事例である。

第3章

ケーススタディ

ショッピングセンターの進化系としてのタウンセンター、商店街の進化系としてのタウンセンターなど、その生い立ち、形態は多様である。
　しかし、成功事例は、「地域から歓迎されている」、「使いこなされている」、「じっくりと成長している」ことを共通点に持つことがわかる。

New Strategies for Closed Malls

3-1_グレーフィールドの再活用

郊外モールSC閉鎖後の跡地などはグレーフィールドと呼ばれる。モールSCの閉鎖が増えるにつれ、このグレーフィールドがミックストユースのタウンセンターとして再開発されるケースが増えている。

また、2008年の金融危機（リーマンショック）以降の数年を除くと、不動産市況が総じて好調であったことから都心部でも大規模なミックストユース、いわゆるLive・Work・Playタイプの開発も増えている。形態としては、一体として運営管理するSC型のほか、個々の建物で所有者が異なるメインストリート（商店街）をBIDなどの仕組みを使い再生した事例もある。

以下、タウンセンターやリテールディストリクトの開発パターンを事例を通して見ていく。
① グレーフィールドの再活用
② RSC・オープンモールのレトロフィット
③ インフィル型ダウンタウン再開発
④ メインストリート（商店街）の活性化
⑤ 郊外でのダウンタウン開発
⑥ ニュータウンのタウンセンター
⑦ アーバンディストリクト（都心部ミックストユース）
⑧ 歴史的建物の活用
⑨ ツーリストデスティネーション
⑩ エンターテインメントディストリクト

① グレーフィールドの再活用

従来型のモールはネットビジネスの勢いが増した2015年以降に急速に厳しさが増している。アンカーテナントである百貨店の閉鎖・退去が続き、2019年には、モールテナントを中心に10,000店近くが閉鎖しており、アンカーテナントやモールテナントを失ったRSCの苦戦が際立っている。

アメリカのRSCはスタンダードなBクラスで月坪効率12万円±20％程度、Aクラス月坪効率16万円以上、Cクラス月坪効率8万円±20％程度、デッドモール化する可能性のあるDクラス（アンダーパフォーミングSC）は月坪効率5万円以下とされる。パンデミック以前から、Dクラスの閉鎖が多く発生していた。

アメリカのRSCの多くは坪効率の高い食品スーパーの複合がないため、これを考慮すると日

本の郊外RSCの坪効率より20％程度低い感触となろうか。

モールSC跡地のグレーフィールドでもポテンシャルが良好であれば、ミックストユース型のタウンセンターとして再開発されることが多い。閉鎖したRSCの10％以上がミックストユースとして再生されており、15％程度が同様の方向で再生が検討されているというエレン・ダンハム・ジョーンズ氏（ジョージア工科大学）による調査もある（Malls to mixed-use centers and other opportunities Robert Steuteville, A CNU Journal、2019）。

アメリカのRSCの敷地は日本の約2倍の10万㎡以上のケースが多く、ダウンタウンの商業エリア（リテールディストリクト）がすっぽり収まるサイズ感でもあり、プロジェクト化しやすいという側面もある。

NOIで不動産価値が決定する今の時代では、収益を生まない土地を再活用し付加価値をつけることは、ハイリスクでもハイリターンを好むファンドからの出資も期待できるなど民間デベロッパーにとっても魅力的なビジネスモデルである。

また、タウンセンターの事例として取り上げたMashpee Commons（p.12参照）は、陳腐化したSC（New Seabury Shopping Center）を地域住民が深くかかわる形で、古き良き時代の「ウォーカブルな街」に戻した事例として評価が高い。タウンセンターが一般的なRSCと異なり地域から必要とされていることは大きな推進力となっている。住民から支持されることで事業継続性が獲得できることは、タウンセンターの真骨頂ともいえ、日本でもタウンセンターが生活を豊かにし、地域価値を上げる施設という認識を広めたい。

一方、グレーフィールドのタウンセンター化にはマーケットポテンシャルの裏付けが不可欠であり、このポイントを外すと、再度デッドモールをつくってしまうことになりかねないため、商圏の捉え方やテナントミックスでポジショニングの違いを明確に持つ必要もある。

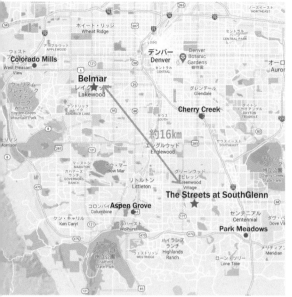

The Streets at SouthGlenn、Belmar の比較

	The Streets at SouthGlenn	Belmar
5マイル (約8km)人口	約30万人	約40万人
5マイル平均 世帯年収	約1,300万円	約900万円
店舗賃貸 面積	約80,000㎡	約80,000㎡
アンカー	Whole Foods Best Buy(家電) Marshalls(オフプライス) Macy's Sears(退去) シネマコンプレックス	Whole Foods Target Best Buy Dick's Sporting Goods シネマコンプレックス
競合環境	Park Meadows(SRSC) Aspen Grove (ライフスタイルセンター)	Cherry Creek SC(SRSC) Colorado Mills (バリューメガセンター)

グレーフィールドのタウンセンター化の事例としてデンバー郊外に所在する
The Streets at SouthGlenn と Belmar を取り上げてみる。

The Streets at SouthGlenn

コロラド州のSouthglenn MallはSearsなどを核としたモールSCとして1974年に開業。アンカーテナントの増床などもあり成長したが、1996年開業のPark Meadowsなど競合SCの進出以降、負のモードに入る。例えば、大手百貨店チェーンJ.C.PenneyもPark Meadowsへの出店を機に、当SCではホーム（インテリア）業態に変更（その後閉店）するなどクラスを落としていく。

センテニアル市はAlberta Development Partners社と共同でタウンセンター型の開発を2005年に発表。市は再開発に積極的で、住宅開発を含めるミックストユースプロジェクトが可能なようにゾーニングコードなどを変更したほか、TIFなどファイナンスのスキームが用意された。特に、売上税の一部をインフラ整備やメンテナンス費用に充当できるようにしてインセンティブを高めた。

2006年には既存モールは両核の百貨店（Macy's、Sears）を残して閉鎖され、2009年にThe Streets at SouthGlennとして再開業した。Whole Foods、H&Mなどファストカジュ

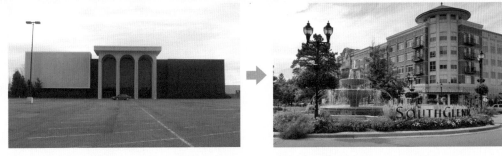

インドアモールから地域コミュニティの中心となる魅力的なタウンセンターへ再生された

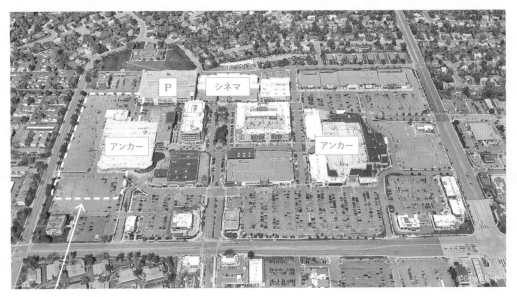

Sears跡は住宅開発が予定されている模様

アル、敷地外側にはオフプライスストア、さらには図書館など公共施設も導入され、ハロウィーンパレードなどのイベントも数多く開催される。植栽管理が行き届いた美しい公共空間も際立っており、新しい地域コミュニティの形を提供した。

デンバー都市圏ではBelmarが再生の成功事例で、リテール、オフィス、住宅いずれも順調。The Streets at SouthGlennはミックストユースとしては成功しているがリテーラーはやや苦戦とみられる。Park Meadows（SRSC）などが立地する競合環境の厳しさに加え、再開業以前から営業していたアンカーテナントである百貨店の業態トレンドの弱さも原因かもしれない。2018年にはSearsが退去したが、住宅を中心とした建て替え計画がある。

アンカーテナントが閉鎖しても、ミックストユースとして成功していれば、住宅にウエートをシフトするなど、対応力があることはタウンセンターのアドバンテージの一つともいえる。

Belmar

RJ Sangosti/Denver Post/Getty Images

Live・Work・Playを志向するミレニアル世代から支持の高いBelmar

Belmarは衰退したモール、Villa Italia Shopping Centerを取り壊し、ミックストユースのダウンタウンとして再生した事例。Villa Italia Shopping Centerは1966年に開業。シカゴと西海岸の間では空調の効いたモールとしては最大となる約13万㎡の大型SCであった。

90年代半ばから業績が急激に低下、アンカーテナントの閉鎖もあって立ち行かなくなり、2001年に閉鎖した。Villa Italia Shopping Centerの閉鎖はレイクウッド市の税収に大きな負のインパクトをもたらした。

再開発を進めるに当たり、デベロッパーのContinuum社とレイクウッド市によるパブリック・プライベートのジョイントベンチャーが駐車場、道路など公共空間の整備を行った。ゾーニングの変更も行われ用途の柔軟性を持たせる一方で、デザインのガイドラインによりストリートファニチャーに至るまでしっかりとしたデザインコントロールが行われている。

Villa Italia Shopping Center時代よりは相当に税収が増えるであろうという想定から、ファイナンスにはTIFとPIF（Public Improvement Fee）の仕組みが利用された。PIFは歩道整備など環境改善を行うための費用をテナントから回収する仕組み。売上に対しての歩合で徴収されるが、テナントはこれら費用を負担する代わりに売上税の納付が一部免除される。

42ha、22ブロックに及ぶアメリカでも稀な大規模な敷地で、アンカーテナントとしてはTarget、Best Buy（家電）、Dick's Sporting Goodsなど価格訴求型の大型店が入っていることも特徴。街のブランディングのためには価格訴求型のリテーラーを排除する傾向もあるが、Belmarは販売力のあるリテーラーをしっかり導入している。また、このことが決して街のイメージにマイナスとはならない事例にもなっているが、大型店の壁面などが大きくウォーカブルなストリートが限定されているところは、敷地全体の規模を考慮すると致し方ない面もあろう。

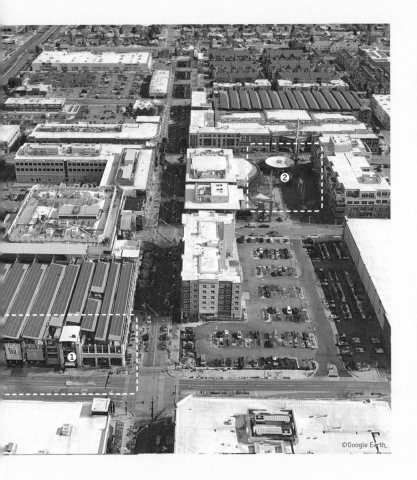

©Google Earth

①幹線道路沿いでは、サインは大きめにし、歩行者目線よりもクルマ目線重視とする合理的な計画

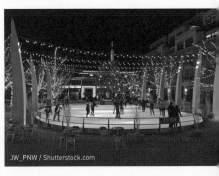

JW_PNW / Shutterstock.com

②中央の広場はアイススケートリンクになる

　大型店舗が多いことも理由と思われるが、デザイン面でもメタル素材が使われたり、クルマ目線の大きなサインがみられたりと、ヒューマンスケールでノスタルジックな雰囲気を感じさせることが多い他のタウンセンター開発とは趣が異なる。また、立体駐車場も設けられているが、メインストリート裏手に大型専門店がエントランスを設け、大型の平面駐車場を持っている。リテールの成立性を向上させながら、ウォーカブルなストリートを回遊できるように工夫されたレイアウトである。

　デンバーの中心地に近いことからオフィスの需要がしっかりしており、約3万㎡のオフィススペース、1,200戸の住宅が複合されている。これは、店舗への波及効果も期待できる大きな数字で、建物も3階建てか4階建て、住宅ではさらに高い建物もみられ密度感が感じられる。

　既存の道路からエリア内に新設された道路への接続がスムーズで、自然にダウンタウンに入り込む感覚を有している。

　第一期開業は2004年、店舗賃貸面積約6万㎡からスタートしたが、リテールの業績も非常に良好で徐々に拡大している。オフィスや住宅などの厚みも増し、次第にダウンタウンと称するのが相応しい街並みとなってきている。

Renovation of Existing Shopping Centers

3-2_RSC・オープンモールのレトロフィット

　インドアモール型のRSCで、アンカーテナントが退去したケースでは、アンカーテナント跡地やその周辺部をミックストユースのオープンモールとして改築して既存のモールと接続し、多機能化を図る事例などがみられるようになった。このアプローチは比較的好調なRSCで採用されることが多く、従来型のモールでは将来がないと考える大手デベロッパーのモールでも積極的に取り入れられようとしている。

　ただし、土地所有権がアンカーテナントにある、あるいは借地契約が多いため、駐車場の利用、通行権の確保、用途や運営に関する事項について、モールオーナーとアンカーテナントでReciprocal Easement Agreement（用途の制限や使用権などを複数の権利者間で具体的に定める。地役権に近い）を交わしていることが多い。ICSCが発行するIndustry Insights『Mixed-Use Centers, Part I: The Economics of Place-Making』（2018年2月）では、モールRSCからミックストユースのタウンセンターへのシフトが急激には進まない理由としてこのReciprocal Easement Agreementを挙げている。また、モールテナントにおいても、アンカーテナントや既定のブランドショップが退去した場合、賃料など諸条件が変わるCo-Tenancy条項（p.92参照）の問題もあり、アンカーテナントに集客を依存していた従来型のモールSCの契約スキームが

大規模リニューアルにはマッチしない点を指摘している。このため、テナントに対して交渉優位となるAクラスのSCではリニューアルが進んでも、投資対効果が十分に期待できないCクラス以下は、無策のままに放置されることも多くなってしまっている。

　ただし、立地ポテンシャルが良好であれば、アンカーテナントやファストカジュアル店跡などの大型区画やモールの一部をワークプレイスとしたり、フィットネスクラブ、学校関連の施設を導入するなどSCの多機能化が進んでいる。特に、シェアオフィスはリテールとのシナジーも高く、モールに進出してきたことは追い風となっている。また、リテールを近隣対応に縮小し、余剰となった駐車場スペースで住宅開発を積極的に行うなど、景況感が良好であったこともあり、モールダウンサイジング＋住宅もよくみられるようになってきた。

　日本でも、例えばGMSの退去後、食品スーパーに商業面積を縮小してマンションとの複合開発とするなど同様の傾向がみられる。駐車場スペースの余力は増える一方、モールテナントは減少していくとRSCの大規模リニューアルとして多機能化、タウンセンター化が進行する可能性も十分に感じられる。これは第5章で具体的に検討してみる。

RSC →
Town Center

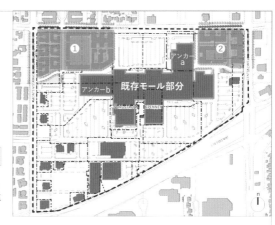

フェーズI

スタートとしては、既存のモール部分、北西側①、北東側②に立体駐車場を併設した住宅開発を進める。

フェーズII+III

アンカーaのブロックをミックストユースに建て替え。モール北側に、上部住宅、ストリートレベルをリテールとするウォーカブルなストリートを設ける。南側は裏手にパーキングを持つオフィス③の想定。

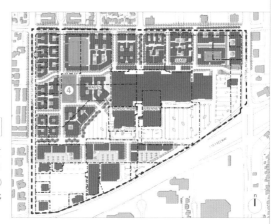

フェーズIV

アンカーbのブロックをミックストユースに建て替え。ストリートによる連続性、つながりができるため、リテールの成立性も高まる。スクエア④も設けられ、インドアからアウトドアへの人の移動もイメージできるようになる。

　従来型のRSCを5から6フェーズに分けて段階的にタウンセンター化していくGibbs Planning Groupが作成した開発イメージ。基本コンセプトはウォーカブルで、時代感に合わせたリテールの更新、住宅中心の計画でありながら、シネコンほかエンターテインメントもあるミックストユースを既存の平面駐車場の有効活用として進める。完全に建て替えるパターンをメインシナリオとしているが、比較できるようRSCを残すパターンも想定している。日本ではRSCは十分機能しているケースが多いため、RSCを残しながら、タウンセンター化を図るシナリオの方が馴染むと思われる。

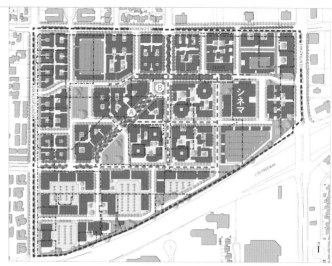

フェーズV+VI　最終形

モールがミックストユースに建て
替えられる。ストリートの周回動
線も構築され、ウォーカブルな街
並みが完成する。住宅地として人
気が出ていれば、レジデンシャル
タワーを想定。

------- ストリートレベルにリテールが想定されるストリート

Ⓐ居住者、勤務者、買物客が混在する
プロムナードのイメージ

Ⓑ夜まで賑わう中央の広場のイメージ

最終形は隣接する街区と自然なつながりができ、将来に向けて地域生活の中心として繁栄していく

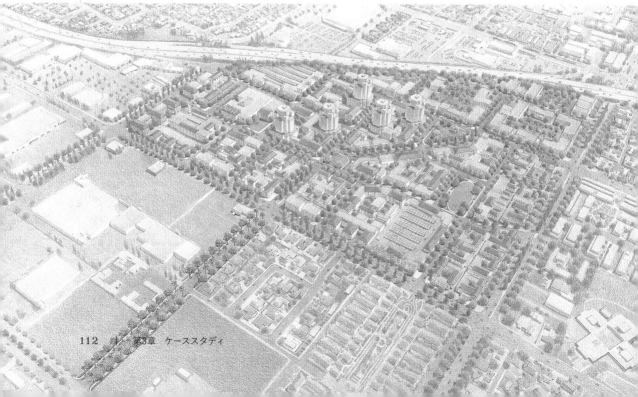

モールを完全に残すパターン。この場合、駐車場の利便性が低下し、モールの大きな箱が視線を遮ることになるため、外壁面の処理、周囲のミックスユースとのつながりが弱いことなどが課題。モールの外側にストリートショップを設ける、アンカーテナントも外向きにインショップを設ける、通り抜け動線を設ける、エントランスを増やすなどの対応が必要である。一方、当プランのように立体駐車場を増強することで駐車場の必要台数（日本の場合、SC上部が駐車場となっていることも多い）をクリアできれば、インドアモールの客数がアップし客層やニーズの多様化も期待できる。平面駐車場敷地の有効活用が足し算となるため、不動産価値としては大きなバリューアップが期待できる。

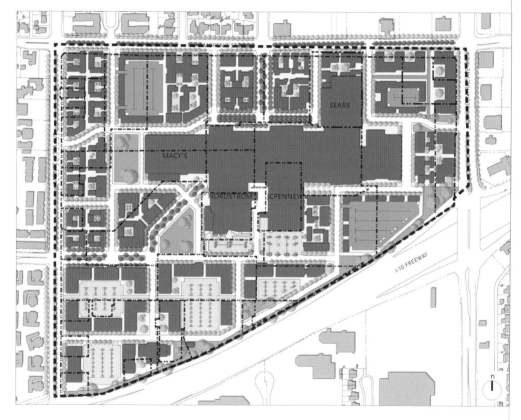

p.111 からp.113 までの図とイラストは、パブリックレビュー資料（ドラフト）としてGibbs Planning Group が作成
©Gibbs Planning Group

BigBox → Street Shops

[1] MV-A社のPaseoのスケッチ。大型店区画を二分し、ウォーカブルなストリートを設けたアイデアが優れている

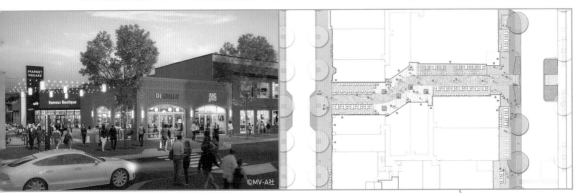

資料提供：MV-A社

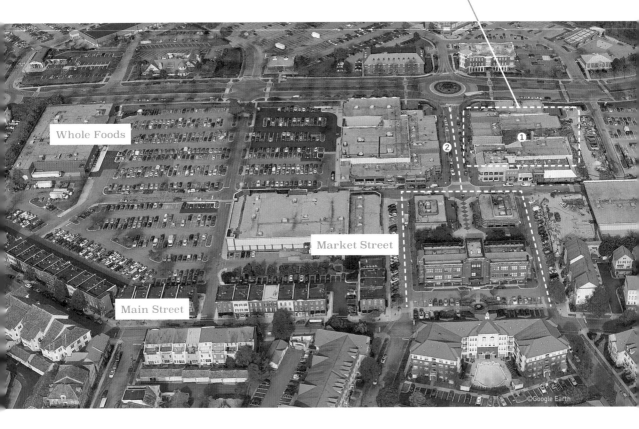

KentlandsはワシントンDCの郊外にあり、ウォーカブルでサステイナブルなまちづくりをコンセプトとするニューアーバニズムの思想でつくられた住宅地。

Kentlands Market SquareはWhole Foodsを核とした約23,000㎡のオープンエアのSCで、トラディショナルなイメージを持つ住宅街と連続する。SCの一部をウォーカブルにするなど、当初より整合性は意識されていたが、基本は大規模な平面駐車場を大型店が取り巻く郊外のストリップセンター形態であった。しかし、SCの周辺部ではニューアーバニズムの思想を受けたウォーカブルなメインストリートが続いているため、これに連続するように街と自然なつながりを強化するリポジショニングが行われている。

例えば、BigBox（大型店）跡地では新たな大型店を誘致するのではなく、大型店跡を分割して、Paseo（中央を貫通する歩道）を設け、Paseo沿いにはレストランや中小店舗を複数配するリノベーションが行われた。Paseoに向けて外部席を持つレストランが配置されることで、コミュニティの感じられる滞留型の空間が新た

に生み出されている。また、周辺区画では、ビアホールやスイミングスクールも開設され、ファサード改善プログラムも進められている。

オーナーであるKIMCO社は住宅と店舗のミックストユースをさらに進める計画であり、街のコンセプトと商業施設のコンセプトが時間を経て一体化しつつある事例として興味深い。

ギブス氏はKentlandsの住宅地としての特質に加え、アンカーテナントとしてWhole Foodsが出店していることが、このリポジショニングを進められる大きな理由としている。日本でもNSCあるいはCSCからタウンセンターへのリポジショニンングの手法として参考となる。

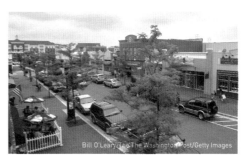

②街とSCをつなぐウォーカブルな軸、Market Street

Infill to Revitalize Downtown

3-3_インフィル型ダウンタウン再開発

　隣接する既存の街とのつながりを重視する再開発型のプロジェクトをインフィル型と呼ぶ。例えば、有効活用されていない中心エリアの敷地を対象に、隣接街区も含めた地区の賑わいを向上させる意図で、コミュニティの中心となるような広場やウォーカブルなストリートを持つミックストユースプロジェクトにより再開発される事例が多い。

　活力を失っている市街地の中心部に相当の集客力を創出することで、隣接街区の活性化を促し、結果として広いエリアにプラスの循環をもたらしていくという考え。歴史的街並みを保存しつつ、対象地区内の歴史的建物を商業店舗として活用するといった手法により、ツーリストやビジターを集客しようとするケースもみられる。

　インフィル型再開発では、隣接街区とのストリートの連続性はもちろん、外観やビルの素材、デザインなども地域との調和が図られることが多い。行政にとっても単独敷地からの税収改善だけではなく、隣接街区も含めた経済波及効果が期待できること、本来街の中心となるべき地区を活性化するため、都市計画との整合性があることなどから、自らが主体となるパブリック・プライベートのスキームを持ち込みやすい。民間デベロッパーにとっても低利用地の活性化は付加価値を乗せやすくリターンを稼げる可能性もある。

　インフィル型のタウンセンターが中心となり、周辺街区にストリートが伸長していくイメージが理想。このため複数街区のビルオーナーなどで構成されるBIDに近い仕組みも併せて検討したい。

　日本の場合、大規模な開発タネ地を確保できるケースは少なく、隣接街区と連続した活性化プランを描く機会は増えるであろう。インフィル型再開発はぜひとも吸収したいノウハウといえる。

Downtown Silver Spring

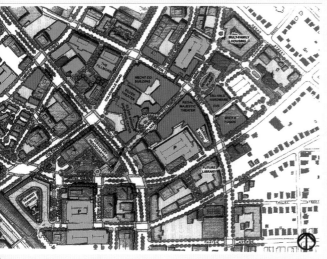

©Montgomery County Planning Department

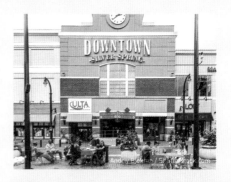
Andriy B.chkin / Shutterstock.com

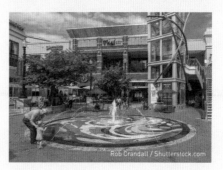
Rob Crandall / Shutterstock.com

4つのブロックにまたがるインフィル型開発で既存の街区形状をそのまま利用。周辺街区と自然なつながりを得ることで波及効果も出ている。メトロ駅からも5分程度で街全体がウォーカブル。写真2カットは中央部のSilver Plaza

インフィル型再開発の例としては、メリーランド州モンゴメリー郡（ワシントンDC郊外）の「Downtown Silver Spring」が挙げられる。前身であるSCは1938年に建設されたが、1970〜80年代には衰退が進んでいた。このため、1987〜1996年の間にモンゴメリー郡は大規模な再開発を計画し、複数のデベロッパーから提案を受けるが、いずれもインドアモールの提案のため、地域の賛同が得られず、プロジェクトは進まなかった。

1997年に住民を再開発計画立案に巻き込みながら、民間デベロッパーとのジョイントベンチャーによるミックストユースプロジェクトを進めることとし、1998年に既存のプラザとストリート、歴史的建造物を組み込んだエンターテインメントとリテールセンターのミックストユースプロジェクトの開発プランに合意。既存の道路形状を変えないインフィル型の開発プランを採用した。

「長期の繁栄を支えるマーケット重視であること」「365日人々を惹きつける活動的な場であること」「民間投資を誘引し、これを行政機関がサポートすること」などのコミュニティゴールを置いていた。

州および地方自治体は土地収用、既存建物の撤去、2つの公共駐車場ビル、ストリートの整備、

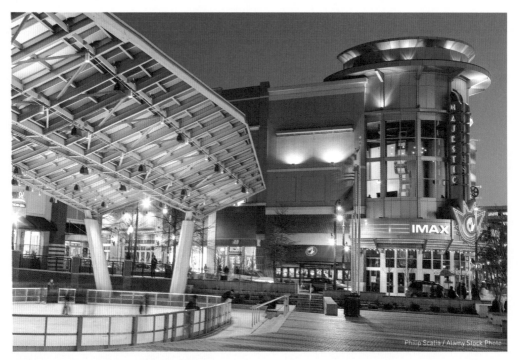

業績好調なシネマやスケートリンクが夜の表情をつくる

改修されたシアターが都会的な景観に溶け込んでいる

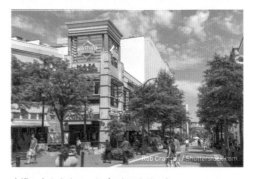

広場に向かうウォーカブルなストリート

歴史のあるシアターの改修とライブパフォーマンスシアターの建設などの費用を拠出。これに民間サイドの投資を加算したパブリック・プライベート型の開発となった。

　再開発は2004〜2005年に完成。ディスカバリーチャンネルを運営するディスカバリーコミュニケーションがオフィスを構え、Whole Foodsは初年度当地域での売上記録を塗り替えるなど好調なスタートを切り、現在もリノベーションや拡張が行われている。公共広場を中心に、街の中心的な賑わいが醸成され、周辺エリアでも住宅系、オフィス系を中心とした再開発が進むなど、地域再活性の触媒のような役割を果たした。

Gentrification of Main Street

3-4_メインストリート（商店街）の活性化

かつて繁栄したメインストリート（商店街）の復活は、タウンセンターの理想形の一つである。アメリカでもほとんどの都市でメインストリートは衰退傾向であったが、人口の中心部回帰などもあり、地域の力で「ネイバーフットコマーシャルディストリクト」として再生しようとする動きが活性化している。アプローチとしては、スクラップアンドビルドではなく保存改修を基本とする歴史的な建築物の活用、リテールのみならず地域の起業家やスモールビジネスに活動の場を提供しようという動きの中で、ローカルコミュニティの形成を目指している。

SCはナショナルチェーン主体で均質化してしまうが、ローカルなカルチャーを持つメインストリートはユニークネスを発揮できるチャンスも大きい。活性化に成功したメインストリートは、小規模事業者の成長、居住人口の増加、ウォーカブルであること、郊外に流出しないリテールの力、絶え間ない地域イベントなどを共通事項として持ち、教育や社会活動を支援するプログラムが実践されるなど、ハードとソフトがうまく絡み合う。民間デベロッパーの参入は少なくなるため、BIDやこれに近い運営主体が存在する。地域でリーダーシップを取れる人の存在が特にクローズアップされることになる。さらにユニークなローカルテイストがビジターの増加をもたらすと、飲食店や宿泊施設が増えるといった発展事例もみられるようになる。見た目はデベロッパー主導のタウンセンターが志向する方向と近いが、地域で育て上げる性格が強い分、シビックプライドが生まれ、住民の愛着も強いと思われる。一方、これらの条件が整わないと活性化は進まないということでもあり、「メインストリート（商店街）すべてがうまくいく」ということではなく、「メインストリート（商店街）の中にはうまく再生できているケースもある」という認識を念頭に置く必要がある。

アメリカ国内のメインストリート（商店街）の活性化を目指す組織としてナショナルメインストリートセンター、また、そのプログラムとして、2015年にスタートしたメインストリートアメリカがある。ナショナルメインストリートセンターの目的はダウンタウンや近隣の商業地域を利用した地域コミュニティの活性化としており、1980年以降、全米で2,000を超えるコ

ミュニティをサポートしてきた。Shop Small
として小規模小売店や起業家の支援、交流を促
進するプレイスメイキングの支援などを行って
いる。推測となるが、ナショナルメインストリ
ートセンターのメンバーは、対象となるメイン
ストリートのマーケットパワー、経済環境、キ
ーパーソンなど地域の人的資源、歴史資産など
をみることで、どの程度までの活性化が可能で
あるかという見通しが立てられる段階まで達し
ていると思われる。ゴールがイメージできる中
で資金調達のアドバイス、店舗や事業者の誘致、
プレイスメイキングなどを支援することで、投
資対効果が読める活性化プログラムが実施でき
ていると考えられる。メインストリートに対す
る投資とその波及効果に対する数値がメインス
トリートアメリカのホームページ上で公表され
ていることからも資金が回っている様子がわか
る。

　日本の商店街活性化では投資対効果を予測す
るのは難しいと思われ、大きな違いを感じるが、
最近では、まちづくりNPOを中心とした街活性
化の動きは盛んであり芽は育っていると思われ
るため、このような経済として回すノウハウと
実践をサポートする仕組みを持ちたい。

　ナショナルメインストリートセンターでは毎
年、成果のあった地区を表彰している。2019
年はAlberta Main Street（オレゴン州）、
Wausau River District（ウィスコンシン州）、
Wheeling Heritage（ウェストバージニア州）
の3地区が受賞しており、ケーススタディとし
て取り上げてみた。いずれも歴史的な資産を改
修、コンバージョンも含め活用し、ウォーカブ
ルな街並みを再生している。

　日本で言えば、商店街の活性化事例という位
置づけとなるが、日本では廃れがちな人口規模
が3万人程度の田舎町でも、このような「まち
おこし」が進んでいることから、ダウンタウン
回帰がしっかりとしたムーブメントとなってい
るようにも感じられる。

　いずれもスモールビジネスをサポートするこ
とに力が注がれており、ローカリティが育まれ、
ほかの街からもビジターが訪れるという循環が
できていると思われる。中でもWheeling
Heritageにみられるスタートアップを支援する
プログラムなどは参考としたいメインストリー
ト活性化のアプローチといえる。

2019 Great American Main Street Award Winner

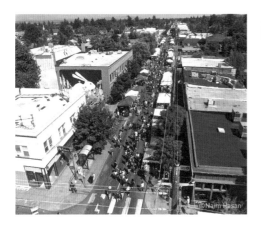

Alberta Main Street

オレゴン州

人口2.9万人。80年代にはポートランドで最も殺人事件の多いストリートと報道されたほどの街をメインストリートアメリカの活性化プログラムを利用して再生。個人オーナーに対する営業サポートなどを個別に実施。60％が女性、20％以上は黒人などマイノリティがビジネスオーナー。ギャラリーなどもみられるようになり、イベントによる年間3万人程度の集客も実現した。ディレクターはメインストリートプログラムで表彰されるなどリーダーシップもあった。

Wausau River District

ウィスコンシン州

人口3.9万人。2002年よりウォーカブルストリートの強化を継続的に行い、これが効果をもたらした。建物オーナー、ビジネスオペレーター、行政の三者の関係が非常に円滑に機能したとされる。アンブレラアート、壁画、パブリックアートなどプレイスメイキングに戦略的に取り組んでいる。2011年にはステージを持ち、スケートリンクにも使われる街の中心となる公園ができた。年間100を超えるイベントが開催され、年間7万人以上のビジターが訪れる。100以上の新規ビジネス、1,000人以上の雇用が生まれ、2002年のスタート前には13％だった空室率が3％まで低下。隣接してモールがあるが、こちらは空室が目立つ（モールの閉鎖も公表された）。メインストリートがモールより魅力的となった事例の一つにもなった。

Wheeling Heritage

ウェストバージニア州

人口2.7万人。倉庫や百貨店跡地をユニークな住宅施設にコンバージョン、ファミリー世帯の居住者増に結び付けた。観光客も多いリバーサイドの土地柄、歴史的資産が多くあったアドバンテージもあった。スモールビジネスの立ち上げをサポートする9週間のプログラム（CO.STARTERS）や地域の人々がスタートアップ企業に出資を検討するイベント（Show of Hands）は注目に値する。2015年以降50億円のパブリック・プライベートの投資が行われ、スタート前32％だった空室率が15％まで低下した。

写真提供：ナショナルメインストリートセンター

3rd Street Promenade

今や、最もロサンゼルスらしいウォーカブルなストリートとなった3rd Street Promenadeであるが、1965年に3ブロックにわたるSanta Monica Mallとして開業して以降、業績不振で廃れた商店街と化していた。その後、南端にインドアモールのSanta Monica Placeが1980年に開業。モールSCの開業に刺激を受ける形で立体駐車場や歩道の整備などを行い、1989年にペデストリアンモールを維持する形で3rd Street Promenadeとして再開業した。

裏手の立体駐車場とアクセスルートを確保することで住宅の容積率緩和を認めるなど、行政サイドの後押しも強力。駐車場の利便性にウォーカブルな魅力が加算され、有力リテーラーが数多く出店、賃料も大幅にアップするなど活性化に成功した。

一方、Santa Monica Placeは、インドアモールをやめ、2010年にオープンエアモールとしてこちらも再開業し、ツーリストが増え集客力がアップしていた3rd Street Promenadeとの連続性を高めた。

3rd Street Promenadeはメインストリート1本に歩行者流量が集中するため、Santa Monica Placeより客数が多く感じられる。ビーチが近くリゾート感を持つ街のため、多様なイベントが繰り広げられるウォーカブルなストリートがマッチし、サンタモニカらしい景色をつくり出している。

プロムナードの中間にある印象的なカフェ

Carl DeAbreu Photography / Shutterstock.com

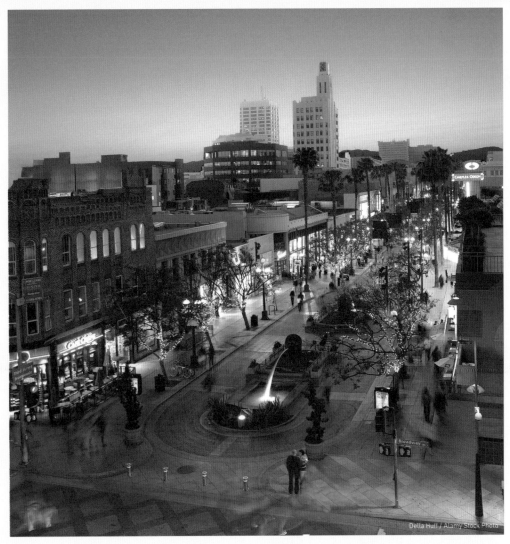

ストリートの美しさが増すサンセット

リラックスした自然体の景観が広がる

あちらこちらでストリートミュージシャンやパフォーマーがみられる

Downtown
in the Suburb

3-5_郊外でのダウンタウン開発

インターチェンジのそばなど従来はRSCが適したロケーションに、ミックストユースで展開する大型のタウンセンター。ダウンタウンを持たない街にダウンタウンをつくろうという発想。インスタントダウンタウンあるいはフェイクタウンと称されることもある。

インターチェンジのそばは広域集客力があるため、商業ポテンシャルには恵まれていることが多く、商業施設がリードする形でミックストユースが進むことも多い。

タウンセンターとしての成功事例とされるEaston Town Center（p.14参照）も、立地条件はインターチェンジ近接地であり、郊外でのダウンタウン開発という見方もできる。スタートはリテール中心でも住宅やオフィス、ホテルなどが次々と導入され、ダウンタウンを代替するようになっている。

| Case Study | カリフォルニア州ランチョクカモンガ |

Victoria Gardens

ロサンゼルス都市圏の郊外部ランチョクカモンガ市に所在するVictoria Gardensは、市内にダウンタウンがなかったこともあり、ダウンタウンセンターと位置づけられている。

優れた提案のあったForest City社（開発時のデベロッパー）のジョイントベンチャーを選び、PPPを結んで開発に当たった。市がほぼ無償で土地を提供するが、一定期間後十分な収益を得られていれば、市はデベロッパーに対して応分の負担を求めるという、開発リスクを市とデベロッパーがシェアする方法が採用された。

Victoria Gardensでは、その街の歴史からストーリーボーディングを作り、4つのデザイン事務所からブロック別に異なるデザイン提案を受けることで、過去に時間をさかのぼり、多様なデザインが施されてきた街というシナリオを持た

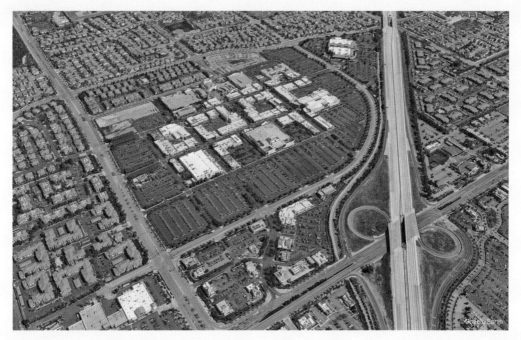

インターチェンジのそばは街の玄関口でもあり、タウンセンター候補地の一つである

週末の散歩に適したセッティング

レストラン＋外部席＋植栽（ベンチ）＋ワゴンショップと、ストリートに多様なアクティビティを持たせている

せた。このため、歩道の素材や植栽なども異なるセッティングが行われており、地域とともに成長してきたような雰囲気が醸し出されている。

　ランチョクカモンガ市は、多目的ホールやパフォーミングアートセンター、図書館などをプロジェクト内に設けた。開業は2004年、二期開業後で約11万㎡と大規模なリテール面積を持つ。他のプロジェクトと異なり、リテールの上部に住宅を設けず、当初は別敷地とした。約5,000㎡のオフィスも複合、二期開発も進められ、リアルライフのあるタウンセンターへ進化。年間1,600万人を集客する。

　周辺には物販に強いOntario Millsなどの大型SCもある。若いショッパーはOntario Mills、大人が散策するような感覚はVictoria Gardensという棲み分けが図られている印象である。

New-Town-Center

3-6_ニュータウンのタウンセンター

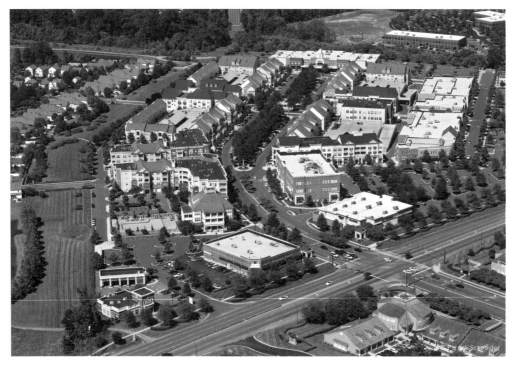

幹線道路から直接視認できないロケーションに交流空間を創出。最奥にはシネマコンプレックス。立体駐車場は建物の裏手に隠されているのはセオリー通り。次頁のBirkdale Village全景

　ニュータウンなど大規模住宅開発におけるタウンセンターをミックストユースで造り、供給する住宅にバラエティをつけるとともに、ウォーカブルな街並みをつくることで、住宅エリアとしての価値を上げていこうという発想。住宅の販売力、アパートの賃貸力向上に、ミックストユースのタウンセンターは武器になることから、住宅デベロッパーがリードするタウンセンターも増えている。

　事例に挙げたThe Village of Rochester Hills（p.174参照）は"住むのにベストな街"ランキングで上位に入る街の交流の場として親しまれているなど、多くのタウンセンターが街の付加価値向上に貢献している。日本でも"住みたい街"ランキングに入るためには良質なタウンセンターが切り札となる可能性もあろう。

見開きの写真2点ともShook Kelley社の提供。同社はBirkdale Villageのプラン・設計を担当
https://www.shookkelley.com

Birkdale Village

ニューイングランド風の建物がトラディショナルな雰囲気を醸し出している。コミュニティイベントも行われる中央部のタウングリーンが環境形成に大きく貢献している

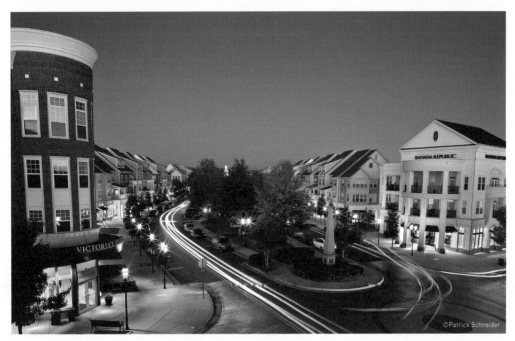

©Patrick Schneider

　90年代以降、顕著な人口増加を示したシャーロットの郊外に立地。裏手に分譲住宅が広がり、地域コミュニティの中心となる文字通りのタウンセンター。1階がショップ＆レストラン、2階以上が主として賃貸住宅。外装もニューイングランドのビレッジをイメージしている。

　公的資金は入らない民間開発。店舗＋住宅の成功事例としてICSCからデザイン＆デベロップメントアワードを獲得している。Birkdale Villageをコミュニティのコアと位置づけることで、住宅地区としての付加価値向上を実現できた。路面階に入るナショナルチェーンのサイズに合わせて住宅のレイアウトも工夫されている。基本形は中央部に共用通路を持つ両側住戸であるが、多様な間取りが提供されている。賃

貸住宅の周辺賃料相場を上回り、特にメインストリートに面する住戸にはプレミアムがついているようだ。店舗数は60程度と多くないが、シネマを核に飲食店が充実している。2002年に開業し、2006年には稼働率が100％に達した(参考：Mixed-Use Development（ICSC）)。

　店舗前面の斜め駐車スペースも含め、タウンセンターとしては平面駐車場が充実している。このため、ストリートを挟んで店舗が向かい合うという雰囲気はないが、良質なタウンセンターイメージを保ちながら、郊外のストリップセンターのように、クルマでのアプローチがスムーズ（特に平日）であることも成功要因と考えられる。なお、裏手の立体駐車場は上部が居住者用、下階がビジター用となっている。

Live・Work・Play

3-7_アーバンディストリクト（都心部ミックスドユース）

　都心部でもオフィスのみの開発は少なくなった。ダウンタウンらしい活力を持たせるためにオフィスを主体としながらも、多様な用途を複合するミックスドユースとし、ストリートレベルに商業機能を持ち込み、ウォーカブルなまちづくりを進めることが主流となっている。

　例えば、ダラスのダウンタウンに近接するUptown Dallasは、ダラスで最もウォーカブルなダウンタウンとして2000年前後から急成長した街である。1993年にBIDに近い仕組みのPID（Public Improvement District）を立ち上げ、所得が高いミレニアル世代にLive・Work・Playを提供するダウンタウン活性化プロジェクトを進めた。現在では、住宅とオフィスの賃料がテキサス州で最も高い水準になったといわれる。リテールの中心となるWest Villageは自然発生的な印象を与え、首尾よく計画されたタウンセンターとは感覚が異なるが、これがネイバーフッドの感性をより高めているようにも思われる。

　一方、ボストンのSeaportでは、行政サイドがインフラ整備を行いながらもデベロッパー（WS Development社）が主体となる開発のため、BIDなどを利用したダウンタウン活性とはスキームは異なる（同社がコミュニティプログラムを推進するNPOをサポートしている）。しかし、Live・Work・Playでの定番ともいえる「ネイバーフッド」をコンセプトとし、イノベーションや起業家を育て、新しいカルチャーを創り出そうとしている。同社がカバーするのは13万㎡を超える開発エリア、賃貸面積70万㎡のうち約10万㎡がリテール系という大型開発。Bonobos、Warby Parker、Everlaneなどのネット発リテーラー（D2C）のリアルサイトやコンテナストアのようなポップアップショップを導入し、ウォーターフロントにつながるHarbor Wayなど街巡りできる魅力をつくり出している。

　次頁以降では、計画的に建設されたニュータウンの中心として上部がオフィスやホテル主体、低層部は複数ブロックにわたりリテールが連続するReston Town Centerと復活を遂げたデトロイトの事例を取り上げる。

Reston Town Center

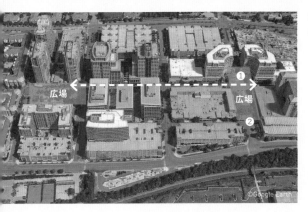

2つの大きな広場をつなぐストリートレベルに
店舗が軒を連ねるマーケットストリート

❶噴水がシンボルとなる広場

ワシントンDC郊外のReston Town Centerは
「ダウンタウンをテーマとしたオフィスパーク」
ともいわれる。Live・Work・Playの順を
Work・Play・Liveに入れ替えて例えられるこ
ともある。

　約50のショップ（サービス含む）と約35の
レストラン（エンターテインメント含む）が中
央部を貫通するマーケットストリート沿いに出
店する。性格の異なる複数の広場があり、冬季
にスケートリンクになるほか、コンサートなど
イベントが多く開催されている。

　第一期（1990年）はオフィス約5万㎡、マー
ケットストリートを中心にリテール約2.2万㎡、
ハイアットリージェンシーホテル、シネマなど
でスタート。当初は景気後退期に重なりビジネ
ス的に厳しかったようであるが、その後、
1999〜2009年の間に約15万㎡のオフィスおよ
びリテール、1,700戸の住宅がプラスされた。
街区の拡張によりマーケットストリートも伸
長・拡大し、ダウンタウンらしさが増している。

❷冬季はスケートリンクとなる屋根の架かるイベント広
場

メトロ新駅も開設され、隣接街区ではオフィス
主体の開発も続いている。コンドミニアムでは
若い高所得者層も増えるなど、街の成長、好循
環がみられる。

　根底を成すコンセプトはアーバン・ネイバー
フッドである。ミックストユースのビルが増え
ると密度感が上昇、提供できるサービスが多様
化し、不動産価値が向上している。

Downtown Detroit

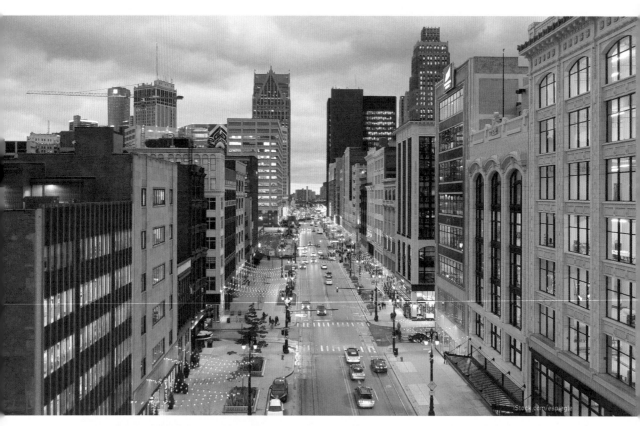

有力リテーラーの出店もあり、輝きを取り戻しつつあるウッドワードアベニュー

　かつては自動車産業で栄えたデトロイト市も1970年頃から都市力を失い、失業率、貧困率が高い犯罪都市としても知られるようになった。2009年にはゼネラルモーターズ（GM）の破綻、2013年には同市が財政破綻と厳しい時代が続いた。

　しかし、近年では安い地価や労働力を武器にスタートアップ企業が流入し、ダウンタウンのオフィスの空室率も低下している。再生の立役者の一人としてShinola社が挙げられる。同社の創業オーナーは時計メーカーFOSSIL社を立ち上げた人物でもあり、時計ブランドからスタートし、レジャーグッズ、音響機器、自転車と商品領域を広げ、デトロイトが本来有していたものづくりの技術を生かし、メイド・イン・デトロイトをつくり出した。

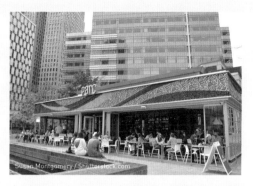

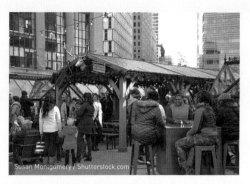

中心部のCampus Martius Parkは街の広場。アイコンとなるParcレストランは2016年開業。数多くの賞を受賞するなど一躍有名レストランとなった

Cadillac Square でのウインターマーケット

Shinola社はかつて百貨店やシンガーミシン社であった建物を利用し、2019年にShinola Hotelをダウンタウンのウッドワードアベニューに開業しているが、同ホテルのデベロッパーであるBedrock社もデトロイト中心部再生の立役者となった商業不動産運用会社である。

Shinola社がアイコンとすると、舞台を整えたのはBedrock社といえる。Bedrock社は民間企業で、市のリーダーシップの下、税金の優遇措置などをうまく活用し、衰退したダウンタウンの再生を進めた。2020年には100棟を超える建物を所有・運営している。物件取得、リーシング、ファイナンス、建設、リノベーション、運営管理まで業務領域は多岐にわたる。コンサルタントとして参画するギブス氏は、特定エリアに集中した投資を行ったことが成功要因という。

同社は建物というハードウェアだけでなく、スタートアップ系のオフィスやレストラン、ショップの運営支援を強化しており、衰退が著しかったデトロイトのダウンタウン再生に大きな役割を果たしている。都心で働きたいミレニアル世代のニーズとタイミングよくマッチングできたこともあり、高所得者層のワーカーがみられるようになった。

さらには、街の運営では「プレイスメイキングビジョン」も進められた。PPS（p.55参照）が主体となり、先行プロジェクトとして街の中心的な広場（Campus Martius/Cadillac Square）の環境整備、道路を公共空間として利用するシェアスペースの創出やアートワーク、イベントの実施などを進めた。

デトロイトの復興は大きな関心を呼び、トレンドに敏感なリテーラーの出店もみられるようになった。Shinola Hotelの周辺にはWeWorkのほか、John Varvatos、Bonobosなどのミレニアル世代に人気の新興ブランド、H&Mなどチェーンリテーラーも出店。450万人都市圏で、アーバンコアが欠如していたデトロイトのダウンタウンが持つポテンシャルを呼び起こすことができた。

Utilization of Historic Buildings

3-8_歴史的建物の活用

Alan Novelli / Alamy Stock Photo

地域のシンボルである歴史的資産を商業施設としても利用することで名所化
Union Station Washington D.C.

　歴史的な建物あるいは工場・倉庫など、ユニークな建物をリテールとして再活用することも数多くみられるようになってきた。例えば歴史的な建物を店舗として利用すれば、それだけでほかにはない個性的な空間となり、話題性をつくり出すことができる。近年では、アトランタにあるSearsの社屋や配送センターを再利用したPonce City MarketのようにユニークなLive・Work・Playの場として活用される事例も増えてきた。

　また、ボルティモアのインナーハーバーのかつての発電所とその周辺を、Power Plant Live!と称するエンターテインメントセンターとして活用したりというダイナミックな事例もみられる。ワシントンDCのUnion Stationをはじめ、歴史的な駅の商業的な再活用事例も多い。日本では横浜の赤レンガ倉庫などがベンチマークとなる。

　歴史的な建物の場合、ビルオリジナルの建築様式・マテリアルとサインやオーニングなどを含めた店舗デザインを調和させる。最も重要なのは外観のみならず、インテリア、パブリック空間など建物全体でノスタルジーが感じられる空間とすることである。

Old Town Wichita

　鉄道輸送全盛期に栄えた地区の再生プロジェクト。20ブロックにわたる廃れてしまった倉庫街や工場地区を行政主導でミックストユースに改修した。工場などの跡地、いわゆるブラウンフィールドのため、ウィチタ市がTIFの仕組みを利用して、地下水汚染処理を行った。また、市は別のTIFを用意し、歩道の拡幅や整備、駐車場の整備などを行うとともに、のちにミュージアムとなる建物の改修を行った。さらに、ゾーニングコードを見直し、住宅の開発を認めることでデベロッパーも誘致した。

　出版社のビルはホテルに、保存指定を受けた

© Rocky Littlejohn | Dreamstime.com

広場の前にあるレトロな趣を持つシネマ

レンガ造りの建物はレストランとして利用されるなど、古い街並みを生かすべくコンバージョン主体でユニークな雰囲気を醸し出している。2008年にはAPA（American Planning Association）による"グレートネイバーフッド"の一つに選ばれた。

Rosemary Square
旧称City Place

　治安が悪く、貧困の問題などもあったエリアを市が先導し、複数のブロックに及ぶミックストユースプロジェクトとして2000年に開業した。

　イベント広場の前にある劇場はかつては教会であった建物を改修したもの。街全体はフロリダという立地にマッチした地中海風の建築様式を取り入れているが、教会は1926年に建てられた当時としては最大級のスパニッシュコロニアルスタイルの建物であった。このようなシンボリックな歴史的資産があることで、街全体の本

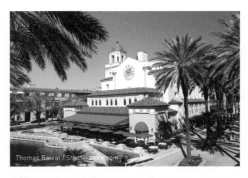

Thomas Barrat / Shutterstock.com

多様なイベントや結婚式などにも使われるアートシアター

質感（オーセンティシティ）が向上している。

　当初はアップスケールなアパレルストアを多く導入していたが、Macy'sが退去するなど物販の力としては期待値を下回った。一方、レストランは強く、ダイニング＆エンターテインメント中心のテナントミックスにシフトしている。2019年にはRosemary Squareに改称、Live・Work・Visitのイメージを強化している。

Tourist Destination

3-9_ツーリストデスティネーション

ツーリストを集客するタウンセンターとしては歴史的資産などを持つ街とリゾート地が有望である。事例としてはワシントンDCから近いアレクサンドリアのオールドタウンやサウスカロライナ州チャールストン（p.199参照）などが挙げられる。ともに、古い街並みを生かしたノスタルジーが感じられる景観を持ち、ユニークな店舗が軒を連ねる形態で、ビジターが散策を楽しむ。レストランも育つ環境でグルメの街

としても有名。

ウォーターフロントやスキーリゾートエリアのリゾートタウンなどでも多くの事例がみられ、次に挙げるSeasideも代表事例の一つである。

街としても地域独自色の打ち出しが欠かせないため、ローカルショップの魅力が不可欠である。形態としては戸建て店舗が点在するようなビレッジタイプもみられる。

Case Study | フロリダ州ウォルトン郡

Seaside

フロリダ州のSeasideは、ニューアーバニズムの考えを具体化した事例としてよく知られる。デザインコードにより統一された美しい街並みは映画『トゥルーマン・ショー』のロケ地にもなった。

海岸部を走るハイウェイに隣接するタウンセンターで、中央部に大きな半円形の広場を持つ。店舗数は約70と必要にして十分。ハイウェイからの視認性が良好なため、ドライバーの立ち寄りが容易に行えるレイアウトが成功の秘訣ともいえる。

1982年に開業した際は人口パワーが足りず、理論的には商業店舗の成立性は非常に低かった。このため、ローカルの需要に加え、Seasideの資源である美しいビーチを生かしたツーリストの立ち寄り需要に着目し、ビレッジのような建物でリゾート感を演出した。シンプルだがエレガントなビーチサイドのマーケットとして、ユニークで多様なテイストを持つショップを誘致し、カルチャーイベントを積極的に打ち集客を図った。

初期にはSundog書店や数多くの受賞歴を持

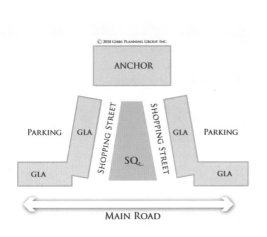

Gibbs Planning Groupで描き起こしたマーケット スクエア型のレイアウト。Seasideの成功はセオリー通り
©Gibbs Planning Group

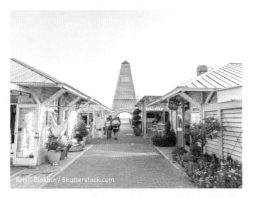

ビレッジ店舗がシーサイドの景観に溶け込む

リゾート感が醸し出されるレストラン

つことになるBud＆Alley'sレストランなどが、タウンセンターに移設された歴史的な建造物を利用して開業した。ハイウェイ沿いには、ホットドッグなどを売りとするエアストリーム（トレーラー）が建ち並ぶ。

　周辺にはアーティストが居住しながらスタジオや店舗を運営している小規模の建物もある。また、多くの人が足を止めるのは、家族経営のModica Marketであろう。フレンドリーで温かい雰囲気を醸し出しており、Seasideの成功の一つの重要な要素となっている。

　プロジェクトに参画したギブス氏によると、月坪効率は一般的なモールSCよりはるかに高いという。そのため、Seasideを模倣しようとするデベロッパーは多い。しかし、SeasideはSCには見えないが、ハイウェイからの視認性、アンカーテナントの存在、立ち寄りを促進するユニークなテナントミックス、地域のアイデンティティをつくり出すデザイン、近代的な運営管理などSC成立の基本条件を併せ持っている。これらの条件を見落とした失敗事例も多いとギブス氏は指摘する。

Entertainment District

3-10_エンターテインメントディストリクト

計9ブロックに及ぶPower & Lightディストリクトの中心となるKansas City Live! 2万席を持つアリーナに隣接

ダウンタウンの再開発の中にはエンターテインメントセンターにより活性化を図るケースもみられる。スタジアムやイベントホールと近接した地区をエンターテインメントディストリクトとして大規模な飲食店集積、シネマ、ホテル、コンベンション施設、ライブハウス、イベントスペースなどで構成し、地元客のみならず観光客をも積極的に誘致してダウンタウンを活性化する。

アルコールを伴う飲食は郊外に対してダウンタウンの強みが発揮でき、夜間の集客力も持てる。市民のひいきのプロチームを支援するダウンタウンともなるため、スポンサーなども付きやすく、大型イベントによる集客も期待できる。ビジターの流入は地域経済効果も大きいため、ダウンタウン活性化の切り札として行政サイドも積極的な姿勢を持つ。

4th Street Live!

ケンタッキー州という土地柄、ジムビームなども店舗を持つ。近くにはKFCセンター（アリーナ）もある

4th Street Live!は行政が積極的に関与したダウンタウンの再生事例の一つである。疲弊していたダウンタウンの中心にあったモールをルイビル市が買い上げ、Cordish社に実質無償で提供。ルイビル市がインフラを整備、Cordish社が施設を建設・運営するというスキーム。Hard Rock Cafeやボウリング場、ライブイベント会場を複合するエンターテインメントセンターとして2004年に開業した。同社のホームページによると、コンベンションビジネスが大きく成長し、年間450万人のビジターを持つケンタッキー州で最も集客力のあるアトラクションとなった。すでに集客力を失っていたルイビルのガレリアを再生したプロジェクトであるが、夜間のエンターテインメントに絞り込んだことやイベントなど運営面の力量が優れていることが成功要因と考えられる。

日本ではアメリカのようにプロスポーツが巨大産業とはなっていないが、ファンサービスを向上させたプロ野球やJリーグのチームでは集客力の改善もみられる。また、イベントホールの不足やナイトエンターテインメントの潜在マーケットの大きさを指摘されることもあり、可能性も感じられる。

日本におけるタウンセンターの可能性

人口減少社会、デジタル社会でこそ求められる多様な生活シーンが繰り広げられるストリート、激動期にあるリテーラーとともに新たな一手を探る商業施設、そして、官民連携が注目される今、日本でのタウンセンター開発も機が熟しつつある。

日本固有の社会環境や商業施設を取り巻く環境を踏まえ、日本版タウンセンターの課題と可能性を検証してみる。

Outdated Shopping Establishments

4-1_周回遅れの商業施設

なぜ、タウンセンター開発が
実現しないか

　日本のお家芸ともいえる駅ビルを除き、2核1モールのRSCなど、SC形態の多くは、アメリカを後追いする形で日本に導入されてきた。

　代表例としては、アウトレットモールが挙げられる。チェルシー社が三菱地所（現在は三菱地所・サイモン社）と提携し参入してきたことや、グローバルブランドがすでに多く出店していたこともあり、グローバルスタンダードな形態を持つアウトレットモールが日本でも出現した。御殿場プレミアム・アウトレットの開業は2000年であり、今日ではその数30を超えるまで順調に成長している。

　日本では大店法から大店立地法に移行した2000年ごろから、イオンモールのようなRSCが拡大期に入った。しかし、同時期のアメリカはライフスタイルセンターブームであり、すでにインドアモールのRSCはほとんど造られなくなっていた。

　アメリカでは淘汰が進行している従来型のモール形態が日本では現在でも主流であり、ライフスタイルセンターやタウンセンターはいまだ導入できていない。どうしてだろうか。
■開発規制／所有形態の問題
　　──不動産サイドの事由

　2007年施行のまちづくり三法改正により、延床面積1万㎡を超える大型集客施設の開発にブレーキがかかった。建設コストの上昇などにも影響を受け、徐々に大型SCなどの新規開発が減少した。供給過多による淘汰がなされず新陳代謝が促されないことは商業者にとっては悪いストーリーではないが、レッドオーシャンでこそ生まれるチャレンジや変革を見ることができなかった。

　また、郊外部ではオフィスの需要が見込めない立地がほとんどを占めること、住宅は賃貸ではコスト優先となり採算が合わず、大型店舗と住宅の柱割やスケールの違いもあり、ミックストユースが進まない。

　アメリカでも夜間まで音を発するエンターテインメント施設やレストランが下階にあると上部では分譲住宅は売りづらく、賃貸住宅が主体になるようだが、日本の場合、分譲住宅（マンション）は区分所有のため改修困難などの問題が付きまとう。このため、ストリートレベルリテール＋上部住宅という組み立てが難しいことも大きな課題と言える。

　区画整理された土地でも、街区ごとに事業者が選定されることも多く、自己完結する開発を行うため、複数街区をまたぎ低層部を商業施設で連続させるような発想はほとんど採用されてこなかった。

さらに、中心市街地は権利が複雑で、商業開発を行う条件が整いにくい。都心へのアクセスのよい駅前立地での市街地再開発事業では高層マンションが主役で、店舗が連続するウォーカブルな街並みはなかなかみられない。

■グレード感のある商業施設が開発できない
──リテーラーサイドの事由

日本の百貨店は、委託商品と派遣販売員がセットになるメーカーへの場所貸しに近い損益分岐点が高い業態のため、大量集客が見込める都心ターミナル立地以外では成立せず、SCのアンカーテナントになれなかった。また、クルマ社会が進行した地方郊外部では百貨店が必要とするマーケットポテンシャルに届かない。結果として、玉川高島屋S・Cなどほんの数事例を除くと百貨店を核とするグレード感の高いSCはできなかった。

また、駅ビルのインパクトも大きかった。トレンド感のあるファッション性の高いテナントは集客力の高い駅ビルに導入されるようになっていった。

そのため、郊外部では大型面積を必要とするセルフサービスで価格競争力のある業態が成長し、SCに複合される専門店も価格競争力のある業態が多くを占めることになった。ローコストでないと価格競争力は発揮できないため建物はコストを抑え、グレード感、クラス感を醸し出していく必要がない。SCでは5年ないし6年という定期借家契約が主流であり、店舗にかけられる投資も抑えられる。

利便性を追求する業態はロードサイドに大きな看板を出し、店舗の前面に平面駐車場を持つことを優先し、歩いて回れる街を必要としない。このようなローコスト、大量集客、大量販売型の商業施設は、街の付加価値向上に寄与することはないため、地域から歓迎される図式も生まれないという循環に陥っていた。

しかし、オンラインショッピングの伸長から、既存商業施設に「販路としての限界」がみられ始めている。都心部の商業施設でも郊外モールでも中核にあったアパレル系店舗の失速など、大きな壁にぶつかり立ち往生している。百貨店もGMSもいわずもがなで、シニア層に利用者が限られ、若い世代に高い満足を提供することができなくなってしまっている。「昔のほうが良かった街・店」が大勢を占めるのはあまりにも寂しい。

一方で、オンラインショッピングを超える魅力を創り出さないと生き残れないという危機感が生まれたのは、タウンセンター開発には追い風といえる。店舗では体験価値や、接客による付加価値の提供が必要であり、商業施設サイドの準備としても店舗を取り巻くウォーカブルな環境の豊かさが不可欠となる。

Key Components of Town Development

4-2_まちづくりのメインピース

その名の通りタウンセンターを街の中心と位置づける

■商業施設は街のバリューを上げる4番バッター

このように、日本でSCなど商業施設の進化が進まない理由は多岐にわたる。しかし、最も大きな問題は、「商業施設は豊かな生活を送るためのまちづくりの最重要機能」というポジショニングが確保できていないことが指摘される。

民間が敷地内を自由に開発できる商業単独開発とは異なり、タウンセンターは歩道や公共空間を複合するため、都市計画でタウンセンターが文字通り街の中心になるように規定されなければならない。

日本の都市政策は、郊外SCの開発抑制には力が注がれたが、SCや商業施設をまちづくりのコアとして捉えていない。商業施設が公共空間と一体化することで「街のバリュー」を上げる4番バッターになりうることが認識されていなかった。かつては「中心部の活性化」と「商店街の活性化」を同義に捉える傾向があり閉塞感も出ていたが、最近ではテーマを広げた「まちなか再生」に対する議論は活発となってきており、エリアマネジメント組織が機能している事例も増えてきた。この流れに積極的に絡んでいくことが必要なのであろう。

では、まちなかのハコ型SCはどうであろうか。駅前大型RSCであれば引き続き成立性は高いと思われるが、駅ビルを除くとターミナル繁華街でさえも、マルチテナント型のバーチカル（多層）なSCは成立性が低下している。

アメリカでも中心部に立地する大型のモールSCは、コロンバス、ミルウォーキーほか複数の街で失敗、閉鎖となっており、中心部ではストリートに店舗が直接面する路面店形態によりリテールディストリクトを形成しないと成立性が弱いことが実証されている。

幸い、単一用途からミックストユースに変更が必要となることが多いアメリカのゾーニングコードと異なり、日本の商業系用途地域では住居や事務所の複合が可能であり、ミックストユースは進めやすい。1階店舗、2階（あるいは3階）以上は他用途というのが賃料を考慮すると経済的にも理にかなう。店舗はビル内にバーチカルに集約するのではなく、ストリートに沿って水平に並べ、街の表情、活気をつくり出していきたい。

■美しいストリートスケープのつくり方

日本の都市計画（土地利用規制／建築規制）は行き過ぎた部分を出さないようにする必要最小限の規制しかできないため、都市環境をつくり出すルールという性格は弱く、連続性のある街並みを制度を使って生み出すことは容易ではない。サインバンドの高さ（階高）やサインなども揃わず、店舗のクラス感も連続しない。ロードサイドでも商店街でも店舗（ファサード）デザインとコントロールには無頓着であった。

　地区計画による規制についてもルールに従うよう勧告ができるだけで、規制メニューについても一般的には詳細な形態まで至ることはない。例えば、高さ制限についても最高限度や最低限度などを規定しても、ラインを揃えるという発想ではない。

　アメリカにおいてはゾーニングコードと派生するデザインコードが街並み形成のポイントと捉えたが、地域住民や専門家が関与するデザインレビューも機能していると聞く。日本で、調和のあるストリートスケープをつくるには、地区計画、街並み形成ガイドライン、まちづくり協定などをうまく運用していくことになろう。規制によりコントロールするのは限界があるため、「ワンチームなので同じユニフォームを着て景色を整えましょう」というエリアマネジメントが機能するかどうかもポイントと思われる。このようなデザインで街並みをコントロールしていく動きは、歴史的景観や街並みの保存・利活用で活発であり、地域の特色を出すためにも参考としたい。

　商店街の街並みコントロールでも良い事例がみられる。横浜元町通りでは地区計画と連携する「人の心に訴える美しい街並みの創造」をコンセプトとする「元町通り街づくり協定」がある。建物の形態・意匠からサイン・看板を含めた店舗外装デザインまで、本物志向で調和のある街並みの形成を目的とする協定で、商店街の街づくり室が所管している。一般的な商店街とは一線を画す街並みコントロールとレベルの高いストリートスケープを維持しており、参考となる。

　SCの運営方式が採用できる一体開発ではファサードコントロールやストリートスケープの構築は格段に行いやすいが、日本ではオープンモールが少ないため経験値が少ない。これまでの内装デザインや内装監理のノウハウを活用し、アメリカの事例で見たようなデザイン基準を設けてコントロールしていくことになろう。

Public/ Private Partnerships

4-3_半官半民型のスキーム

民間デベロッパー単独開発→
地域＋デベロッパー共同開発

■店舗が成立するインフラを整え、
投資を呼び込み循環させる

　まちづくり三法改正（2007年施行）の頃を
ピークに、中心市街地活性化の議論が盛んに行
われた。くだりとしては、「近年、モータリゼ
ーションの進展を背景に、大規模商業施設等が
郊外立地化を進め、都市機能の無秩序な拡散が
進み中心市街地の衰退が深刻化している……」。
確かに、工場跡地などを利用して街との接点の
少ない立地で大型SC開発が行われたこと、あ
るいは、ロードサイド銀座といわれるように無
秩序に大きい看板を掲げ、沿道の景観を壊して
きたことをポジティブに捉えることは難しい。

　しかし、まちづくり三法改正により大規模商
業施設の郊外部進出をストップさせることはで
きたが、本来の目的である中心市街地活性化が

実現した地域はほとんど確認できない。TMO/
タウンマネジメント機関は数多くつくられたが、
ゴールとして店舗が成立しなければならず、そ
のためにどのような施策が必要かという、プラ
ンニング力が欠如していた印象もある。

　広域集客力のある商業機能を中心部に誘致し、
商圏構造自体を変えるようなアプローチとしな
い限り、商業ポテンシャルが喪失している地方
都市中心部の活性化は難しい。具体的にはチェ
ーン店舗が必要とする歩行者流量をつくり出す
必要がある。チェーン店舗が進出できればロー
カルショップも成立する可能性は高い。

　また、商業施設が不動産価値向上の切り札と
して街のバリューを高めていくという発想もな
かった。不動産価値が大幅に上昇するというニ
ンジンがないとダイナミックな資本投下が期待
できない。当時はJリートの成長期で、多くの
資金が郊外型商業施設に回ったのは皮肉ですら
あった。中心市街地の開発はソロバンが合わな

PRIVATE PUBLIC + PRIVATE

いということではない。日本の中心市街地は権利関係が複雑なことが多く、話をまとめる時間と労力が全く読めないことで民間デベロッパーが躊躇するのである。

　中心市街地では商業ポテンシャルが喪失していると書いたが、実際は獲得可能な商圏人口では中心市街地が郊外に勝る地区は非常に多く、商業ポテンシャルが流出しているとみるべきで、郊外モールに限界が見えてきた今こそチャンスであるともいえる。中心市街地の多くはコインパーキング化した低活用地を多く抱えるなどタネ地も増えている。行政にはタウンセンター開発後をイメージして、民間デベロッパーが参入できるような土地と条件を揃える調整力が求められる。

　制度としては2018年に施行された低未利用地の活性化を促す「都市のスポンジ化対策（改正都市再生特別措置法）」にかかる施策の活用や小規模で機動的に利用できる土地区画整理事業などに期待がかかる。低利用地から店舗が複数出店する活用地に変われば資金流入も期待できる。

　一方で、近年は伝統的な街並みを保存し、カフェやコミュニティ施設として再利用するなど、まちづくりの中で集客力を向上させることに成功した事例が増えている。"まちなか"や"歴史的建造物"などをキーワードとする補助制度も多く、まちづくりNPOなど都市再生推進法人等の組織が活発化し、空家を宿泊施設として活用するなど、創意工夫も多くみられるようになった。多くは地域の人の力のみで行われており、街として経済循環する手前で留まっている感もあるが、「地域の人力」が最も重要であることは疑いようがない。活性化の兆しのない街に計画を持ち込むのはハードルが高いが、まちづくり視点で活性化が施されている地区はタウンセンター開発でもチャンスがある。ここに外部からの資本も流入させ"多様な商業活動の舞台と

なるサステイナブルなダウンタウン"として復活する反転を仕掛けたい。

■パブリック・プライベート・パートナーシップ（PPP）

　広場など公共空間と一体的な開発を原則とするタウンセンターは、まちづくりの主体である地方自治体とのコラボレーションが不可欠であることがわかった。日本でパブリックスペースを取り込むタウンセンターづくりができないのは行政サイドにリテールをコアとするタウンセンターの長所を伝えられていないこと、開発をサポート・協業するためのスキームが少ないためと考える。

　しかし、2018年には地域再生法の一部改正も行われ、「地域再生エリアマネジメント負担金制度」が創設されるなど、再生型のまちづくり推進に関わる制度が充実してきたことには大きな期待がかかる。

　実際の進め方としては、タウンセンターは公共空間を複合し、半官半民型の空間形成が重要となるため、PPPを結成したい。この点に関しては近年、官民連携の動きが急速に活発化していることは大きな追い風となる。具体的にタウンセンターと距離感が近い制度として、都市公園の整備と活発化を目的とするPark-PFI（公募設置管理制度）事業のほか、公有地を活用し、地域の活性化を図るPRE（パブリック・リアルエステート）戦略でも取り組みが期待できる。前者ではHisaya-odori Park（三井不動産）、後者では大津びわこ競輪場跡地で大和リースが手掛けたブランチ大津京（2019年開業）など事例が増えてきている。

　中でも、2020年9月に開業した「RAYARD Hisaya-odori Park」（商業施設名）は公園＋商業として、今後のベンチマークになりうると思われる。周辺の不動産価値にもプラスとなるため、BID的な手法も持ち込むことができると、マーケットポテンシャルが一段低い都市公園でも可能性が膨らむ。

　中堅都市や地方都市では事業のスケール感は小さくなるとは思われるが、例えば、公園を抱え込んだタウンセンターを造ることができれば、店舗の成立性が向上し、公園の維持管理費なども捻出しやすい。何よりも圧倒的多数の公園利用者が期待できるなどPPPのスキームに乗せやすい。アメリカでの事例で見たように、行政が広場など公共空間や道路、立体駐車場などを整備、民間がタウンセンター本体を建設といった役割分担に基づき、リスクとリターンをシェアしながらプロジェクトを進めるというレベルを目指し、活用されていくことを期待したい。

RAYARD Hisaya-odori Park

　名古屋の中心部、久屋大通公園内に三井不動産が飲食店やショップを設け、その収益で公園の整備・維持管理を行うPark-PFI制度を用いて整備し、2020年9月に開業した。南北約1kmにわたる公園に24棟の戸建タイプの建物が設置され、話題性の高い人気店約35店が導入された。そぞろ歩きや写真撮影を楽しむ人が多く見受けられ、公園と店舗の高いシナジーが感じ取れる。

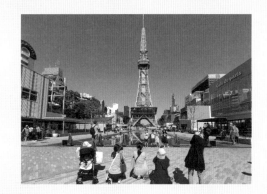

ブランチ大津京

　「公園の中の商業施設」を事業コンセプトとする中規模の商業施設。2019年11月開業。競輪場跡地の利活用についての公募型プロポーザル方式により、デベロッパーとして大和リースが選定された。地域密着型の店舗にパワーリテーラーが加わり、地域交流スペース、託児機能付きオフィススペース、3人制バスケットボールのコートも整備されている。店舗の集客力により公園も活用されており、コミュニティ拠点としても機能している好例である。

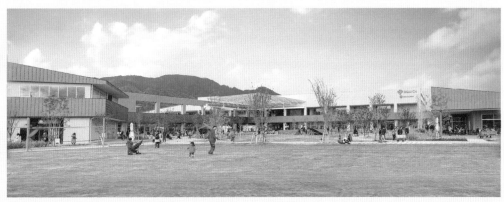

©大和リース㈱

Market Potential

4-4_マーケットポテンシャルの裏付け

ストリートリテールはフットトラフィック（歩行者数）が生命線

■リテーラーが前のめりになる1日1万人のストリートをつくり出す

タウンセンターはストリートに歩行者、広場に滞留者が必要である。商業施設の形態により異なるが、ストリートの歩行者流量の目安として1日1万人の行き来を計画したい。

ちなみに店舗前の通行量ではないが、郊外の大型RSCでは年間1,000万人の来店者数、1日当たりでは3万人が目安。クルマ来店率80％で2人乗車では1.2万台。1日当たり4回転としても駐車場3,000台程度というスケール感。

メインストリートで1日1万人以上の歩行者流量があれば、月坪2万円の賃料を支払うナショナルチェーンが出店してくる。賃料が月坪1万円〜1.5万円となるサブストリートではユニークなローカル店舗や隠れ家的な店舗、路地裏店舗が成立してくる。このような生態系をつくり出せれば継続性も見えてくる。

動線の発火点としては鉄道駅があればベスト。住宅はもちろん、オフィスや公共施設などが近接し、街の共用通路としての役割を持つことで多様なサービス施設を抱え込むことができる。鉄道駅から離れる地区では、駐車場とアンカーテナントの位置がポイント。アンカーテナントは2核以上を配し、その間の通行量を増やすというSCのセオリーを持ち込みたい。

■身の丈のマーケットポテンシャルを最大限に生かす

1万人の歩行者流量をつくりたいとしたが、マーケットポテンシャルと整合していないとそもそも成立しない。タウンセンターは商圏が小さいタイプから商圏が大きい大都市のダウンタウンまで幅広い形態を取れるため、マーケットポテンシャルに対しても柔軟に対応できる。例えば、人口3万人程度の小都市でも日常（必需）型の物販やサービス店舗などが成立する。

しかし、人口3万人の商圏ではロードサイド店を除くとアパレル店は成立しない。アパレル店など買い回り型の業種は比較購買が必要であり、類似店舗が集積している大型SCや店舗数が多い繁華街ほどポテンシャルが高くなる。この傾向から買い回り型業種については成立する商業施設が限られ、強者だけが残る図式となるが、一方で強者の商業施設や街となればパワーリテーラーが集まり売上や賃料も高くなる。投

タウンセンターのタイプと成立条件

	地域型タウンセンター		広域型タウンセンター 駅前リテールディストリクト	大都市リテール ディストリクト
SCカテゴリー	NSC	CSC	RSC	SRSC
都市規模・商圏規模	5万人	20万人	50万人	100万人
立地条件	郊外駅前 生活道路沿い	生活拠点性の高い駅前 幹線道路沿い	複数の幹線道路沿い 準ターミナル立地	大都市中心市街地 ターミナル立地
主要業態	食品スーパー コミュニティサービス	アップスケールフードストア 大型専門店 多様な飲食店	シネマ フードホール ファッション店集積	百貨店 ハイファッション 各種エンターテインメント

資も募りやすく、クオリティの高い街がつくり出せる可能性がある。商圏人口ではRSCの目安といわれる50万人商圏の中心となること、あるいは乗降客数で10万人以上の駅近接地などがこの強者の成立条件となると考えられる。

一方で、人口5万人程度の商圏の日常生活に対応したタウンセンターとなれば、食品スーパー、ドラッグストア、飲食店、サービス店まで含め20〜30店舗の成立性は期待できよう。仮にタウンセンター内に200世帯、500人居住していると食品スーパーの売上の5%程度を支える計算となる。数値自体は大きくないが、足元に居住者が少ない郊外店舗と比較するとアドバンテージとなる。

もう一回り大きい商圏では、カジュアルファッション店やカテゴリーキラー（大型専門店）などの複合もみられるようになってくる。サービステナントもフィットネスクラブやスクールなど時間消費型の施設も成立し、シェフレストランなどもみられるようになり、街としての奥行きも出てくる。

クルマが移動手段であれば、時間をかけても品揃えや価格の魅力的な店舗に出向く傾向がある。しかし、徒歩の場合は最寄りの店に行く傾向があるため、都市部店舗は立地が重要で、郊外店舗はテナント構成や施設の魅力がポイントとなる。クルマ依存度が高い地方都市こそ、商業施設の優劣がはっきり出るため、多様性のあるタウンセンターは有効となるはずである。

また、地方都市では人口減少を理由に新たな開発には総じて消極的であるが、ほかの街や施設にはない特別な要素（ギブス氏がいうXファクター（p.36参照））で競合優位をつくり、ビジター需要を積極的に掘り起こしていくことができれば、人口減少分は十分に補える。既存の商業施設の多くは抜本的な策が打てないと仮定すると、ビジターを集客できるタウンセンターという新提案は抜きん出たポジショニングを確保できる可能性もある。パンデミック前は国内観光需要も底堅く推移しており、地域によってはインバウンド需要の回復も期待できる。事例でみたアメリカのタウンセンターやリテールディストリクトの多くもツーリストの売上構成比が高く参考としたい。

Social Environment and Lifestyles

4-5_社会環境の変化に反応

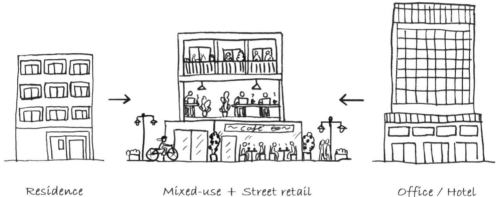

Residence Mixed-use + Street retail Office / Hotel

「暮らしたい街」には魅力的な
タウンセンターが不可欠

■リテールを触媒として都市機能の融合が進む

　日本でも世帯の単身化が進み、地方都市でも人口規模が大きい街は総じて中心部の人口減少が抑えられているなど、人口のダウンタウン回帰がみられる。

　一方、パンデミックにより、リモートワークが普及し、ゆとりや自然のある郊外や地方での生活が見直されている。自らの街で過ごす時間が多くなり、気に入った街に住み、働きたいという傾向が強くなっている。

　アメリカではオフィスの郊外化も進んだが、日本の地方都市ではオフィスはダウンタウンに残っており、ミックストユースを図りやすく、コワ

ーキングスペースもリテールとの親和性は高い。

　また、高度経済成長期にみられたモノの所有意欲が薄れ、サステイナブルな消費スタイルが浸透している。住宅も自己所有から好きな場所での賃貸居住、ソーシャルアパートメントの出現など、ライフスタイルや価値観の変化にタウンセンターはそのステージとなるべく柔軟に対応していかなければならない。

　ワークプレイスや居住地を自由に選択するということは、「住みたい街、働きたい街」ランキングの高い街に人気が集中し、不動産価値なども高まっていくシナリオが想定できる。そのためには、魅力的なタウンセンターを持てると大きな武器になる。

　例えば、タウンセンターに賃貸住宅が複合されると、キッチンの代わりにフードホールやシ

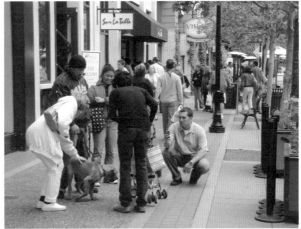

チェスを楽しむシニア層（左）。ペットを介し、会話が弾む（右）
Santana Row

ェアキッチン、リビングルームの代わりにカフェ、アフターワークにはビアホール、ファッションはレンタルショップなどと、街を使いこなすようなイメージも持てる。

　家庭や職場にあった要素を街で共有する暮らし方は、歩ける距離感でLive・Work・Playが実現できる贅沢なのかもしれない。住宅、オフィス、ホテルなどはいずれもリテールを触媒として融合が進んでおり、その流れを生かしたい。

■エンプティネスターが主力ターゲット、シニアの交流時間をつくろう

　本格的な高齢者社会を迎える前にタウンセンターを普及させたかった。ギャザリングプレイスで過ごす時間も長くなるはずで、タウンセンターはシニア層のライフスタイルにはマッチしているからである。世代別でみるとシニア層が最も地域コミュニティを求める。多世代が分け隔てなく利用できるのは、公共空間の割合が高いタウンセンターの長所で、「シニアのクオリティ・オブ・ライフ」も提供できる。

　免許返納を進めるシニア世代には、歩ける距離感でのLive・Shop・Playは魅力的なはずで、特にクルマが必須となっている地方都市では潜在需要は高いはずである。タウンセンター近くのシニアハウスは人気も出るのではないだろうか。

　その前のエンプティネスター（子供が巣立ったミドル世代）のボリュームと購買力も魅力的だが、郊外RSCも百貨店もこの世代が集客できていない。活動範囲も若い世代よりは縮小するため、自分の街で過ごす時間も多くなる。一般には可処分所得も増え、「食」にこだわりがあるため、ファストフードよりはお気に入りのレストランを志向する。子供に代わりペット連れが多くなる。観光好きでビジター集客のターゲットとしても有望。趣味の時間消費を提供できると反応も良い。

　都心部でのLive・Work・Playのミックストユースでは30代、40代がメインターゲット層としてイメージされるが、生活圏でイメージするタウンセンターでは、潜在購買力が非常に大きいエンプティネスター以上を上顧客としたい。

The Street Scene

4-6_ストリートライフ

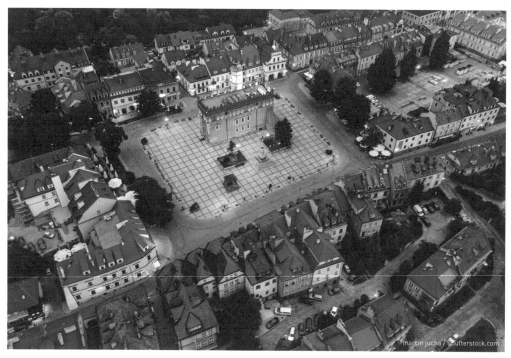

ヨーロッパの広場のイメージ。広場を店舗などが取り囲むタウンセンターの原型

クオリティ オブ "ストリート" ライフ

■オーセンティシティを磨こう
（街の持つ文化・歴史を磨き上げる）

　住みたい街に住むということは、街に対する愛着や帰属意識を持つことになる。この愛着や帰属意識を高めるためにはお気に入りのカフェなど特徴的な店舗が果たす役割が大きい。公共空間や店舗に集う人々の姿、人々が醸し出す空気感などとともに、街のオリジナリティ、アイデンティティは形成されていく。

　地方都市では街の持つ歴史を継承することで他の街にはないオリジナリティを持てる可能性がある。地場産業と絡んだローカルショップが育つのが理想で、地域が固有に持つオーセンティシティを磨いていきたい。なじみ客が多くなってくると店員との交流も生まれローカルショップの強みが生かせる。本来商店街が持っていた最も重要な要素を復活させることができるかもしれない。

人々が出会い交流する場を持つことで、その地域固有の文化が創造され、ひいてはエリアのアイデンティティも形成されよう。これはオンラインショッピングでは持ちえない感覚であり、ネットに負けないリアルな場として不可欠といえる要素でもある。

　郊外の都市は都心への通勤者が多く、均質的で歴史的バックグラウンドも弱い。ここでは、面的に大きく土地を押さえ、中心部に魅力的なタウンセンターを造り、エリア全体の住宅地価格を上げていくというアメリカのデベロッパーの戦略が参考となる。日本でも、「住みたい街ランキング」などが指標となり、電鉄系デベロッパーを中心に街の総和の価値向上が意識され始めており、タウンセンターの魅力で街の付加価値を上げていこうという考えも受け入れやすいと思われる。

　店舗上部の住宅に付加価値が付くかどうかもポイントとなる。かつては「下駄ばき住宅」と店舗は煙たい目で見られがちであったが、店舗のクオリティが上がると一転する。アメリカでのWhole Foodsのように、複合開発の際、住宅デベロッパーはマンションの販売力を高めるためディスカウントスーパーではなくグルメスーパーの誘致を望む。オフィスデベロッパーは当然のようにスターバックスの誘致を望む。居住者がグルメスーパーを使う景色、オフィスワーカーがスターバックスをスタイリッシュに使いこなす姿が、それぞれのプロモーションツールに使われる。

　単独店舗の開発であれば、家賃が最も高いコンビニエンスストアがチョイスされたとしても、面的な開発の場合、家賃の総和を高めたいため、街の付加価値を上げられるショップを優先したテナントミックスを行う。そうしてできたストリ

ートスケープが街固有のオーセンティシティとして時間をかけて成熟し、ストリートカルチャーとして育つことが理想である。

　ミクロ（点的）な動きとしては、大きなトレンドとなってきたリノベーションに期待がかかる。スクラップアンドビルドではなく保存再利用のコンバージョンが活性化していることは、街の持つ資産の継承という視点でも望ましく、オーセンティシティの育成に大きく貢献する。

■ピープルウォッチを楽しめる日本版ギャザリングプレイスをつくり出そう

　アメリカ人がタウンセンターによりつくろうとしている景色は、古き良き昔のメインストリートへの回帰があるように思われる。日本人にとってのノスタルジーを持つ情景とは何だろうか？　路地裏での井戸端会議？　昭和時代の商店街？　アメ横に残るような魚屋さんの威勢の良い掛け声？　日本人の記憶の中にあるコミュニティスペースの決定打は見つからない。メインストリートというとディズニーランドのメインストリートをイメージする人も多く、ギャザリングプレイスとしてイメージできる空間は日本人として共有できていないと考えるべきであろう。

　イタリアではどんな小さな街を訪れても必ず個性豊かな広場が存在する。また、市場として機能したギリシャのアゴラなど、広場と一体化した商業施設を歴史に持つ欧米人の感覚とは大きな差があるのかもしれない。

　日本人にはヨーロッパの広場のような公共空間が日常にほとんどない。まして、「駅前広場は交通広場を指す」という認識がまかり通ってしまっている感すらある。高層ビルとペアリングされる公開空地も溜まりの場としては機能していないことが多い。このように日常の中に良質な広場を持たないことが、公共空間ニーズの欠落、

街の個性を際立たせるアーティストショップやアルチザ
ンショップが連なるアレー
St. Augustine

高すぎない高低差をつくって、見る見られる関係性を持
つ
Del Mar Plaza

ギャザリングプレイス渇望の弱さにもつながっ
ているのかもしれない。それだけに、良質なギ
ャザリングプレイスを持つタウンセンターが出
現すると、思わぬヒットにつながるはずと期待
している。

　ギャザリングプレイスのイメージは、店舗の
成立性を考慮すると、日本でもヨーロッパの小
広場やヒューマンスケールなストリートの模倣
がベストであると感じられる。ここに和洋折衷
のセンスを持ち込みたい。いわゆるママチャリ
などは日本らしい日常の景観で、広場から排除
することは好ましくない。ペット連れも同様で
ある。横丁文化といわれるように、ヒューマン
スケールな飲み屋横丁などが絡んでくると日本
らしい和洋折衷感が醸し出されるかもしれない。

　この時、夕方以降の景色づくりと、ピープル
ウォッチできる空間、「見る」「見られる」関係
づくりがポイントである。夕方以降の景色づく
りでは、飲食店が歩道やプラザなどに向けて賑
わいやシズル感を演出、歩道や広場も夜景の雰
囲気を醸し出し飲食店と空間の一体化を図りた
い。サイドウォークカフェは日本の気候では使
えない時間が多くなり、屋外への開放量などを

調整する必要はあるが、ギャザリングプレイス
の演出づくりには欠かせない。また、飲食店の
みならずバルコニーや階段などからも、誰もが
立ち止まって広場などギャザリングプレイスを
見下ろすことができるようにすることで、立体
的な「見る」「見られる」関係が構築でき、記憶
に残る空間づくりが可能となる。

　近年、プレイスメイキングがブームとなって
きたことは追い風となる。経験値がストックさ
れていくことで、広場やストリートなど公共空間、
民間が絡む半公共空間も質的な向上が期待でき
る。

■ストリートにたくさんの行動レイヤーを重ねよう

　突き詰めると、豊かなストリートライフをつく
ることとタウンセンターを造ることは同義とな
る。ストリートでの時間を過ごす価値を高める
ためには、機能性と美しさの両立が必要である。
クルマでアプローチできパーキングスペースも
ある、でもガードレールなどはない。大屋根は
架からない、でも緑陰があり、夜間はイルミネ
ーションが楽しめる。

　デザイン面では「際／ショップフロントゾーン」

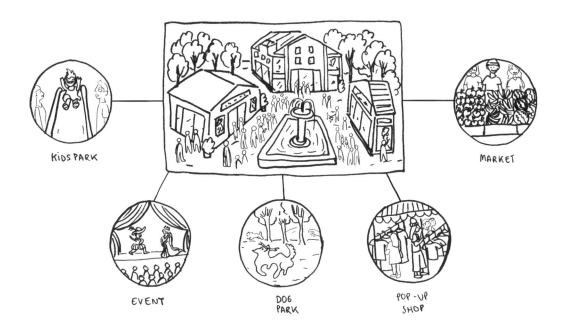

KIDS PARK

MARKET

EVENT

DOG
PARK

POP-UP
SHOP

にこだわりたい。サイドウォークカフェは、公共空間と店舗の「際」の利用として優れている。せっかくの広場やストリートを単なる壁で区切ってしまっては意味をなさない。サイドウォークカフェでなくても、ストリートが店の一部のように感じられることは楽しい。店舗と人々が一体となった景色になる空間として「際／ショップフロントゾーン」の空間をつくり込むことが重要である。

そして、人々が行き交うストリートスケープを計画する。働く、住む、買い物を楽しむ人はもちろん、散歩する、デートする、本を読みに来るなど多様な行動のステージとなるよう利用シーンを重ねていく。ちょっと腰掛けられる高さのストリートファニチャーや、小さなポケットパークがある、自転車レーンがあるなど、人々がストリートを使いこなす多様なイメージを詳細に持ち、重ね合わせるように計画に織り込むことが重要である。

ストリートは囲み感ができる両側店舗が原則である。片側店舗では歩行者流量が半減してしまい、店舗の成立性が低下するという理由が大きい。クルマが走行する対面2車線道路＋路肩パーキングスペースがベストであるが、道路幅員が広すぎると対面の店舗の視認性や道路の横断に制約が生じる。

都心部のメインストリートなどで道路幅員が広くなるケースでは、店舗をメゾネット化し、道路幅員と店舗の高さのバランスを維持する。店舗のサインバンドも2階上部などに設け、アップスケール感、グレード感を演出する。日本の事情を考慮すると裏手にしっかり駐車場が確保できれば、商店街のようにペデストリアン（歩行者専用）ストリートを主体とすることも考えられよう。

タウンセンターにおいて人が主人公となるストリートスケープの創造は、プランニングの熱量を最もかけるべきである。

Mixed-Use,
Japanese Style

4-7_日本版ミックストユース

ミックストユース商品企画

1階店舗、上部住宅の最大の問題点は区分所有制度であろう。敷地の処分性の問題があるほか、区分所有方式では大規模修繕や改修の合意形成が問題となることが多く、使用者である店舗の改修意向の反映などは特に難しい。

また、商業施設との複合として高松市丸亀商店街（p.177参照）でも注目された定期借地権付きマンションの普及も進まない。形態としては、街区のラインに沿って集合住宅が建設される幕張ベイタウンなどで試行された街区型集合住宅とイメージが近いが、いまだ南向き神話なども残るためかこれも普及していない。

マンションを配置したいロケーションや柱割と、ストリートラインに沿ってファサードをつくる店舗では折り合いを見つけられないことも考えられ、ストリートレベルの店舗の連続性は図るとしても、集合住宅は敷地内で店舗をよけて分筆し、別建物として建設とすることが現実的かもしれない（p.186参照）。

そのため、賃貸住宅もメニューに入れていく必要が感じられる。しかし、一般的な賃貸住宅を単独で建てるより、ミックストユースの建設コストは高くなるため、長期での償却を考えるか、賃料単価を上げるかの選択となる。

アメリカの事例を見てみると、ミックストユースでの住宅はグレード感が上昇しているように見受けられる。これは、以前はダウンタウンの住宅＝低所得者用であったものが、中間所得者以上のビジネスワーカーが好んで住むようになり、高質な住宅が販売・賃貸できるようになったためと考えられる。

最近では日本でも高質な賃貸住宅を投資対象とするリートもみられるなど、賃貸住宅のグレードやタイプが多様化していることはプラスといえるが、「気に入ったので多少家賃が高くても住む」という需要が必要となる。地方都市ではボリュームが見えづらいところが大きな課題といえるが、街なか居住の推進は中心市街地活性化の柱の一つであり、関連する支援制度が積極的に活用できるようになると解決策も見えてくる。多少家賃が高くとも、住宅の足元に雰囲気の良いカフェやベーカリーがあり、窓からはストリートや広場を眺めることができるといったイメージの賃貸住宅を流行らせたい。

アトランタの中心部に近いAtlantic Stationでは、高級コンドミニアム、学生向けアパートメント、仕事場にもなるロフト、レジデンスホテル（サービスアパートメント）と多様なタイプを提供しているが、日本でも大都市圏では多様な住宅需要が想定できる。パンデミック前は

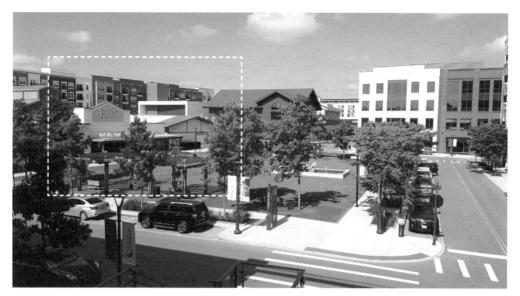

ストリート（店舗）からセットバックした別敷地、別建物として住宅を設ける。
広場の内周を店舗が使い、外周を住宅が利用するイメージ
Liberty Center

ソーシャルアパートメントもブームになったが、仕事場として兼用できるタイプも潜在需要が大きいのではないかと推測される。昼間に人の気配があることは、間接的であるがストリートの活気にもつながる。

賃貸住宅の月坪単価は主要都市で5,000円から都区部で10,000円あたりが平均的（賃貸マンションでは一段階高い）であろうか。リテールの賃料は、1階で月坪20,000円であっても、2階では月坪10,000円〜15,000円程度と低下する。3階以上では月坪10,000円を下回り成立業種も限られてこよう。建築コストは住宅が割高となることはさておき、経済合理性を考慮すると2階までリテール、3階以上は賃貸住宅となる立地が多いと考えられる。基本はストリートレベルのショップとしながらも、フルサービスタイプのレストラン、美容室、クリニック、ヨガスタジオのようなフィットネスなどのサービス業種で2階を利用、これに加え角地のランドマー

ク性のあるコーナーストアやアンカーテナントでは店内階段を設け、メゾネット利用するような形態がイメージできる。

オフィスの可能性はどうだろうか。縮小均衡を探している多くの日本の都市において、オフィス床が活発に供給されていくとは考えられないが、パンデミックを契機にリモートワークの普及が進んでおり、生活圏でもコワーキングスペースが増えた。デジタルの進化もあり、自分の気に入った街、豊かな環境で働くことができる仕事場の需要は確実に高まっていくと思われる。ガーデンが見下ろせ、1階にカフェのある仕事場は多くの人が働きたい環境になろう。Live・Work・Playのライフスタイルに敏感なクリエイティブ系、スタートアップ系からも選ばれる。また、家から近い至極便利な職場となるため、タウンセンターのオフィスは女性の社会進出の受け皿にもなる。

Open-Air Malls

4-8_オープンエアモール

アウトドアを積極的に楽しむ。
景観的なインパクトも大きい
Americana at Brand

歩行者専用道をグリーンで覆って
しまう。店舗はエントランスドアを
開放することで、入店を促進できる
Broadway Plaza

夏の日差しは抑えられ、冬の日差しは入り
込む
Fashion Island

オープンエアモールに対する
割り切りと工夫

　オープンエアモールが高温多雨の日本の気候に馴染まないのではないかという指摘がある。日本でもアウトレットモールの多くはオープンモールであり、繁華街もオープンエアであるため、オープンモールは成立しないというよりはインドアモールと比較すると販売チャンス、集客チャンスが大きく劣るのではないかという懸念が実際であろう。

　アメリカでは寒さが厳しい北部の地域でこの議論があったが、結論としては、既存のモールSC以上のパフォーマンスが確認できている。「確かに大雪の時は集客できないが、その分、気候の良い時にアウトドアを楽しもうと多くの人が訪れる」という繁閑差を容認することで、懸念も薄れオープンエアが進んだ。タウンセンターは公園のように散歩に来てもらおうというコンセプトなので、天候に左右されることはやむを得ないという、よい意味での割り切りは必要であろう。

　参考写真として、植栽を積極的に設け、緑陰を多くつくり出す事例、通路上部を緑で覆う事例など熱暑を軽減する事例を挙げたが、日本ではアウトドアダイニングも習慣として根付いていないため、飲食店による表情づくりに限界があることは念頭に置く必要がある。また、噴水は涼を呼び、アイコンとしても魅力的なため、アメリカでは多くのSCに導入されるが、湿度

	オープンモール	インドアモール
プラス	・店舗の表情が豊かにブランディングできる ・共用部が少なく空調コストなどがかからない ・夜間の表情が豊かでフルサービスレストランの成立性が高い ・営業時間の設定に自由度がある ・ストリートパーキングや店舗前駐車スペースなどを確保しやすい ・季節感を楽しめる。店舗を目的としない来街が期待できる ・外部空間を共有空間として利用するため賃貸有効率は非常に高い	・空調が完備され天候による集客にむらがない ・多層展開が可能 ・フードコートなど店舗の集合体をつくりやすい ・売上管理、販促活動などを行いやすい ・店舗サイドの運営負担（金銭管理、閉店業務など）が軽い ・店舗面積を柔軟に設定でき、小型店舗の導入などが可能
マイナス	・気温や天候により集客が左右される ・複数階店舗利用が難しい ・防犯面で屋内型に劣る ・上部に住宅、オフィスなどを導入すると建設単価が上昇する ・植栽などのメンテナンスコストがかかる	・共益費（空調コストなど）がかかる ・共用部が大きいためネット賃貸面積当たりの建設コストは上昇（日本ではモールSCの賃貸面積は延床面積の50％程度） ・営業時間など統一的な運営が求められる

高い位置にガラス主体の屋根を設置することで開放感を持てる。夜景もきれいに演出できる。夏場は偏光・遮光できると理想的
Director Park

が高い地域の多い日本では、子供が水遊びできる広場に噴水が埋め込まれたタイプは有効であるが、池型の噴水は効果が限られると思われる。

　天候以外のオープンモールのマイナス面は、2層程度が限界で多層化に適さないこと、防犯面でインドアモールに劣ること、植栽管理や清掃面で費用がかかることが挙げられるが、そもそも多層の店舗はもはや駅ビルなど限られたロケーションでないと成立しない。また、日本の場合は幸いにも防犯面が大きな課題となることはないであろう。

　プラス面は昼と夜で異なる表情が持てることや、インドアの共用部が少ないため、共益費の内訳として大きい空調コストを圧縮できることなどが挙げられる。

一定の高さがある大きな傘のような空間をつくる
Easton Town Center

Repositioning and Repurposing

4-9_既存ストックの活用・リポジショニング

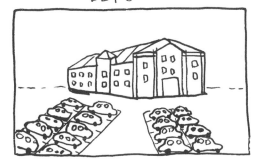

BEFORE

AFTER

役割を果たした商業施設と
再生を待つ中心市街地が大量に存在

日本の都市化は高度経済成長期に急速に進んだ。同時期に成長した商業施設の象徴的業態はやはりアメリカの業態を参考としたダイエーなどのGMS（ゼネラルマーチャンダイジングストア）である。郊外ではニュータウン開発により団地が大量供給され、1億総中流社会が形成されるなか、均質的な商品を大量に販売するGMSのビジネスモデルは時代のニーズにマッチした。しかし、市場の成熟に伴い2000年以降、GMS業態の成長が止まり、食品部門以外の苦戦が顕在化、閉店に至る店舗も多くなってきた。

GMSだけではない。日本では1990年代に開発された店舗面積1,000㎡以上の大型店舗数が10年単位で見ると最も多い。2000年以前に開発された商業施設はすでに20歳以上。建て替え待ち、あるいは大規模改修待ちのストックが積み上がってきている。

例えば、売上が40億円程度のGMSであれば、年間の支払可能賃料は2億円程度。食品スーパーを核とするNSCであれば、2階以上を使わずに同程度の賃料が確保できる可能性は高い。さらに、2階以上を住宅やサービス業種などでミックストユースとして建て替えできれば、建築コストを考慮しても建て替えのメリットが出てくる。

一方、2000年以降に開発されたイオンモールなどRSCは状況が異なる。まちづくり三法改正以降、競合SC開発がストップし、日本ではライフスタイルセンターやタウンセンターもできなかったため、RSCは比較的安泰で、アメリカのような閉鎖ラッシュとは決してならない。しかし、オンラインシフトによるファッションテナントなどの不振でモールの存在意義が問われ始めており、リポジショニングの願望は高まっている。このケースではモールの中にコワーキングスペースやスクールなど多様な都市機能を持ち込み、ソフト面でタウンセンター化が進むことになろう。

　モータリゼーションの進展により、ロードサイドに大型看板を掲げた大型店やレストランが連なる様相が幹線道路の景色として日常化してきたが、郊外ロードサイド店は業態の変化も早く、オンラインショッピングの影響もシビアに受ける。地方都市を中心にロードサイド店舗の退店後、後継テナントが確保できず放置されるケースも増えている。疲弊したロードサイドの景色は近未来には修復したい。

　このように2000年以前に開発された商業施設の多くは建て替え期、大規模修繕期に入っている。また、それ以降に開発された大型店でさえもリポジショニングが求められており、その選択肢の一つとしてタウンセンターは有効と考える。

　都心部での業態も同様である。1990年代には9兆円あった百貨店の市場規模もパンデミック前の2019年で5.8兆円まで縮小した。特に衣料品の落ち込みが顕著で、専門店を導入しSC化を図る百貨店も多くみられる。「憧れ」の詰まった世界観を有していた業態も輝きを失いつつある。リテールディストリクトは大人世代のクオリティ・オブ・ライフをかつての百貨店のように提供することができる。行き場を失いつつあるマチュア世代にショッピングを楽しめる居心地の良い空間を提供したい。

　中心市街地の商店街はさらにシビアである。中小企業庁が実施した2018年度の商店街実態調査では、空き店舗率は13.77％（2015年度調査13.17％）、今後の空き店舗の見通しは増加すると回答した商店街は53.7％と過半数となっている。最近の景況は「衰退している＋衰退の恐れがある」という回答が67.7％となっている。多くの街で、商店街も業種店が揃うだけの従来の商店街ではなく、新たなプラットフォームの登場を待ち望んでいる。中心市街地の再開発には高い壁が待ち構えているが、タウンセンターがその役割を担える。

The Value-Added In-Person Experience

4-10_ネットショッピングを超える価値

変貌するリテーラーへの反応

オンラインショッピングの普及により、世界中の小売業の在り方に構造的変化がもたらされている。これまでは流通の中でリアル店舗は絶対の位置を有していたが、ネットによりメーカーと消費者がダイレクトにつながることができるようになったため、リアル店舗不要論が叫ばれたこともあった。

しかし、ネットリテーラーの競合も熾烈である。バーチャルの中だけでは自社商品の優位性のアピールやブランディングも限界がある。そこで、タッチポイントといわれる体験価値を提供するリアルサイトが求められるようになった。

日本では、これまでリアル店舗しか販路を有していなかった企業がネットシフトを積極的に進めているため、リアル店舗にオンラインが付加された形態が主流であるが、グローバルで見ると、D2C（ダイレクトトゥコンシューマー）と呼ばれるネット発のリテーラーがマーケティングのためリアル店舗を出店する動きが活発化している。オンラインかオフラインという二者択一ではなく、オムニチャネルとしないとビジネスの広がりが持てないためである。しかし、総量としてのリアル店舗の必要面積はオンラインショッピングにシフトする分、減少していくことになる。

上位寡占の問題もある。OLD NAVY、FOREVER21、American Eagleなどファストカジュアルの日本からの撤退が相次いだことからもわかるように、ファッションアパレルは総じて供給過剰といえる状況である。ユニクロ、ZARAなど商品企画力、生産力、ネットも含めた販売力を兼ね備えた力のある企業に売上が集中する一方で、中小事業者の淘汰も起きている。これはニトリのシェアが極端に高まった家具業界をイメージするとわかりやすい。

このように、商業施設の供給面積に対し、テナントサイドの需要面積やテナント企業数が減ってくると商業施設の優勝劣敗が進行する。アメリカでは、勝ち組リテーラーが集結するAクラスモールとテナントが抜けたデッドモールという二極化現象が顕著となっている。日本ではここまで極端には進まないが、方向性は同じであり、SCでもストリートでもマーケティングバリューを持つことが生き残りのポイントとなってきた。

多くのニューリテーラーは商業施設や街を比較して、「地域で一番」集客できる場所を出店先として志向する。路面店でいえば、原宿や渋

谷のようにインスタ映えし、SNSなどで情報が拡散する場所を選好することになる。SCでは広域から年間1,000万人を超える集客力を持つSRSCとなろう。

　タウンセンターでも広域集客力を持ち、SNSでの発信力が期待できるとD2Cリテーラーの参入も期待でき、人が集まる場所の賃料が上昇するという原理が働く。現実的にも、来店客数に加えSNSのフォロワー数で商業施設の競争力を評価するようになってきており、タウンセンターもSNSを利用した地域コミュニティのリアルな交流拠点という位置づけを持つことになる。

　タウンセンターは路面店が連なる形態のため工夫が必要となるが、一般的な路面店より小型のスタートアップ系のリテーラーを導入できるようにしたい。これには、フードコートのように小型店を集めるマルシェタイプの共同店舗（マーケットプレイス）やデジタルを活用した

Co-Retailing（1店舗を複数の事業者で共有するシェアストア）のスペースなどを確保したい。賃料設定も売上歩合の適用が難しくなってくる。「歩行者流量」「ファサードの視認性」「周辺テナントの顔ぶれ」などを類似物件と比較して、賃料を設定していくことになろう。

　地域に親しまれ、ファンとSNSでつながることができれば、オンライン＋オフラインの地域のプラットフォームとなり、テナントにも出店価値を提供できる。タウンセンターは街の長期資産をつくり出そうという発想のため、リテールフォーマットの短期変化に柔軟に対応できるようにしなければならない。建物は歳月とともに味わいが出て、コンテンツはトレンド感がしっかり出ているというコントラストをつくり出したい。

Moving Towards
Next-Generation
Technologies

4-11_次世代テクノロジーの織り込み

モビリティの進化への対応や
リテールテックの導入

　近未来で商業施設のインフラに最も影響を与えるのは自動運転と考えられる。自動運転／AV（Autonomous Vehicle）が普及し、移動の形態が変化してくると駐車場のキャパシティや役割にも変化が起きてくる。すでにパーキングアシスタンスを持つ自動車は普及し始めており、ドライバーが降りた後、クルマ自らが駐車スペースを探して駐車するという試行が行われている。

　将来的には、例えば、店舗のエントランスで一旦降りてAVが隔地の駐車場で待つ、あるいは、

オンデマンドで自動運転のクルマをエントランスに呼び出すことなどができ、ライドシェアが進めば、乗り捨てもピックアップも自在となるため、店舗に隣接した駐車スペースも削減できるというシナリオもありうる。

　タウンセンターやリテールディストリクトでは、駐車場が目障りで経済効率にも課題があったことを考慮すると、駐車場効率を上げることができれば開発の推進力を高めることになる。ニューモビリティの実証実験も各地でスタートしており、面的に広いリテールディストリクトやタウンセンター内での移動のためのスローモビリティなどは早期に導入できる可能性が高い。

　また、リテールテックの普及は物流スペース

の在り方も変えていく。店頭での在庫量の軽減、後方スペースの縮小などが期待できる。日本では普及が進まないクリックアンドコレクトであるが、ラストワンマイルの課題は当分続くと考えられ、最寄型のSCなどにラストワンマイルの配送拠点、あるいはピックアップ拠点の機能が複合される可能性がある。

　他にも、すでに普及段階に入った無人レジが中小店舗でも進むと、出店者の運営コストは下げられる。セルフサービスの店舗では商品を設置すれば、あとは人手がかからない。パーソナルショッピングなど人を介するコンサルティング型の販売手法が伸びる一方、セルフ型の店舗は省人化が進む。

　さらに、無線通信を利用して情報をやり取りするRFID（ICタグ）などの普及が進めば、在庫管理の負担が大幅に減少、共同レジ化が進む可能性もある。不動産賃貸借契約をしないポップアップストアやインショップなど販売機能を十分に備えていない店舗も導入しやすい。

　飲食店もウーバーイーツのような宅配サービスが普及したことでゴーストレストラン（無店舗レストランやシェアキッチン）が出現。一方

で、セントラルキッチンの進化などで、本格的な厨房設備なしでレストランが展開できるようにもなってきた。

　タウンセンターの管理面でも、清掃ロボットの活用、エネルギー管理やテナント管理業務の省力化が可能である。その分、人の手がかかるイベントなどに注力できる。

　利用者側から見ると、例えば、スマホでランチを注文すれば待ち時間なしで出来立ての料理がサーブされる。あるいは、シェアバイクで自由に近距離移動、階下のファッションショップをクローゼット代わりに使うなど、ミックスユースではデジタルの活用を掛け算で利用できるため、その可能性も広がりを持てる。

レジなし店舗の走りとなったAmazon Go

第**5**章

日本版タウンセンターの提案

オンラインショッピングと人口減に押され、このままでは「繰り出す魅力のあるまち」が消滅していく。

この流れを変えるべく、タウンセンターの具体的な展開イメージ、事業性を検討してみる。

保存・改修型でも展開できるタウンセンターは、地方都市でも大都市でも、中心部でも郊外部でも、「地域コミュニティ」や「都市の刺激」を提供する場として、柔軟に成立しうることを伝えたい。

Neighborhood Town Centers

5-1_ベーシックなタウンセンター

　本書で提案するタウンセンターは、既存の業態や都市機能の組み合わせのため、アウトレットモールが出現した時のようにコンテンツの鮮度でインパクトを与えるものではない。

　しかし、既存する多くの商業施設が行き詰まりを見せている環境下において、タウンセンターはこれらに替わり、オンラインショッピング時代にも存続できるプラットフォームとして最有力候補と位置づけられる。

　1世帯当たりの自家用車保有率が40％を下回る東京23区の人口が約965万人、これに保有率約40％の大阪市の人口約275万人を加えた合計1,240万人は、国内人口の約10％に留まる。日本の人口の90％はクルマがショッピングの足になりうる層であり、クルマでアプローチでき、都市的な雰囲気を感じられるウォーカブルなストリートへの潜在需要は高いと思われる。

　クルマへの依存度の低い駅前であっても、雑居ビルが無秩序に連続する景観は徐々にでも改善していきたい。総じて負のトレンドに入っている商店街も、反転するきっかけを探している。

　また、消費が成熟してくると、日常にはないユニークな体験価値を求め、消費がレジャー化していく。観光資源や歴史的な資産などを活用しビジターを集客するオンリーワン型のタウンセンターも成長力を有している。

　このような観点から、商店街活性を含む地域密着のベーシックなタイプからビジター集客タイプまで、8つのカテゴリーで日本におけるタウンセンターの方向を検討してみた。

①ベーシックなタウンセンター
　－1　NSCのタウンセンターへの進化
　－2　CSC（GMS核SC等）に代替するタウンセンター
②地方都市のリテールディストリクト
③ロードサイドのスプロールを補修するタウンセンター
④商店街の再生としてのタウンセンター
⑤RSCのタウンセンター化
　－1　RSCに代替する大型のタウンセンター
　－2　RSCのタウンセンターへの進化
⑥駅を基点としたタウンセンター
⑦大都市のリテールディストリクト
　－1　ブランドストリート（ハイストリート）
　－2　オフィス街のリテール
⑧ビジター集客型リテールディストリクト

①-1　NSCのタウンセンターへの進化

　NSCは近隣商圏を対象とし、主として日常の便利さを提供するSCフォーマットである。モノを売ることを主眼としたNSCに多様な都市機能を重ね合わせ、タウンセンター化していくシナリオは持ちうるが、食品スーパーやドラッグストアなどはショートタイムショッピングの利便性を提供する業態であり、滞在性を高めたいタウンセンターとは一部相いれない側面もある。このため、①日常の時間消費機能の提供と②ショートタイムショッピングへの対応という両面を併せ持つ必要がある。

　NSCは利便性に特化し、必要なものがクイックかつリーズナブルに買える。対してタウンセンターは、ウォーカブルなストリートがあり、ギャザリングプレイスなどを持ち、時間を過ごしに来ることが目的で、その中に日常をサポートする商業機能が織り込まれる。散策を楽しみに来たり、読書をしに来たりというサードプレイスとしての役割も併せ持つという違いもある。

　街の中心になりうるロケーションでNSCを開発するのであれば、ミックストユースでウォーカブルなタウンセンターを選択したほうが、複合される都市機能も増え、事業的にも優ると思われる。地方都市であっても、クルマ付けが良く中心地に近いロケーションであれば住宅複合の可能性も高まる。

　事例で見たMashpee Commons（p.12参照）では当初、賃貸住宅を複合してもニーズがないのでは、という声も強かったが、実際は人気の住宅となった。他にも多くのタウンセンターで住宅の人気は期待値を上回っており、"住みたい"と感じさせる街としての雰囲気を持たせられるかどうかがポイントといえる。

　核テナントとして期待される食品スーパーもすでに競合環境は厳しい。単独出店よりSCのように相乗効果が期待できるテナントミックスを望む。その場合、テナント複合効果により商圏は広くなるため、タウンセンターでは中食といわれる総菜を強化し、イートインスペースを導入するなど、食の楽しさ、買い物の楽しさを提供する食品スーパーをアンカーテナントとしていきたい。Whole Foodsのようにライフスタイル提案力のある店舗となると、ブランド力により街の付加価値向上にも寄与するようになる。アメリカでは、ピザやパンなど一品に秀でたローカルのグロッサリーストアがタウンセンターに導入される事例も複数みられた。

　複合される店舗では食品スーパーのデイリー集客力に対する期待が大きい。特に、地域一番店となる年間売上30億円クラスとなると、客数（客単価1,500円で1日5,500人）の多さから、周辺では作りたての総菜やスイーツなどを売る多様な食品専門店が成立する。立ち寄り店が多いほど、強いタウンセンターといえ、地元の話題店が出店できると街の個性を演出する要素にもなる。

　一般的な食品スーパーは商圏人口3万〜4万人でシェア20〜30％を狙うことになるため、商圏人口5万人程度の都市の生活中心となると

成立性が高くなる。ただし、食品スーパー、ホームセンター、ディスカウントストア、家電量販店などがみられる都市規模で、NSCが既出のエリアは多いため、NSCの増床リニューアルとしてタウンセンター化を図っていくという方策も考えられる。

　飲食店やサービス店舗の厚み、顔ぶれでもNSCとタウンセンターは違いがある。タウンセンターでは仕事場にもなるようなカフェや居酒屋・ビアホールなど、多様な飲食店のタイプが想定できる。立地ポテンシャルにより差異はあるが、地域のダイニングスペースになるよう計画したい。ギブス氏は、タウンセンターは飲食利用も含め1時間から3時間程度の滞在時間となるようプランしなければならないとしている。

　恐らく、タウンセンターの成否を握るのはサービス店舗の充実度となろう。理美容室、クリニック、学習塾、カルチャースクール、保育所、ヨガスタジオなどフィットネス、コインランドリー、郵便局、銀行、不動産仲介サービス、マッサージサロン、エステティックサロン、携帯ショップ、リフォーム店、ペットサービス、カラオケと数多くの業種が挙げられ、多くのサービス業種にタウンセンターはフィット感がある。

　Southlake Town Square（p.47参照）のように図書館、ホールなど時間消費型の公共施設が複合できると、広場など公共空間もしっかりとしたものにできよう。

　郊外部のNSCは20年ないし30年の事業用借地権としていることが多く、当然ローコストな建物しか採算が合わない。一方、タウンセンターは歴史を培っていこうというコンセプトのため、20年で建て替えるという発想はない。部分部分で建て替えられるような柔軟性も必要であるが、基本は建物（額縁）は半永久、ショップ（絵画）のみ入れ替えられる路面店が連続する形態の建物を造る。

　当然、一般的なNSCより歩道や広場の整備などに大きなコストがかかるため、何らかの形で行政の支援を期待したい。民間単独開発では、住宅系（あるいはオフィス系）のデベロッパーが相当に前向きになる立地でないと、広場など交流空間を持つことに強いインセンティブが働きにくい。裏返してみると地域に多様に貢献しているというリアルな絵姿をタウンセンターに持たせる必要があり、この有無が単なる商業施設との仕分線となろう。

①-2　CSC（GMS核SC等）に代替するタウンセンター

　NSCとRSCの中間業態をCSC（コミュニティショッピングセンター）と呼び、日本でもGMSを核に50店舗程度の専門店をプラスしたCSCは多くみられる。ファッションなど比較購買が必要な買い回り品の扱いが中途半端となるため、RSCの進出により影響を被りやすい。このようなSCの再生では、居抜きでNSCとして再利用されるケースが多いが、80年代、90年代に開設された店舗も多く、今後は建て替えも検討されることになろう。

中小専門店を導入する箱型のSCは有効率（賃貸面積／延床面積）が50％程度である。ネット面積で月坪賃料1万円で賃貸できていても、延床面積当たりの賃料は月坪5,000円程度になってしまう。これに対し、オープンエアのタウンセンターとすると外部空間に店舗が直接面するため賃貸有効率は高くなる。賃貸有効率80％を確保できれば賃貸面積当たりの賃料が月坪1万円でも延床面積当たり月坪8,000円となる。2階の賃料が低下しストリートスケープをつくるため工事単価が上昇しても、事業性で箱型の

CSCに劣ることはないと思われる。

通常、NSCの商圏人口は5万人程度、RSCの必要商圏人口は最低30万人程度であることを考慮すると、その中間の人口10万〜20万人程度をカバーするタウンセンターとして捉えると成立可能都市は多い。

形態には柔軟性があり、「隣接街区を連続的に利用するタウンセンター」（下図）のように連続する既存の街区をうまく活用する方法もあり、既成市街地での開発では参考となる。

隣接街区を連続的に利用するタウンセンター

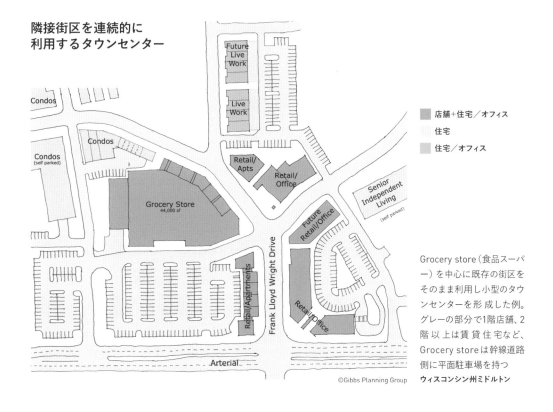

■ 店舗＋住宅／オフィス
□ 住宅
■ 住宅／オフィス

©Gibbs Planning Group

Grocery store（食品スーパー）を中心に既存の街区をそのまま利用し小型のタウンセンターを形成した例。グレーの部分で1階店舗、2階以上は賃貸住宅など、Grocery storeは幹線道路側に平面駐車場を持つ
ウィスコンシン州ミドルトン

ベーシックなタウンセンター

立地	ロードサイド・中心市街地
商圏	5万人〜20万人
敷地規模	2万㎡〜3万㎡
店舗賃貸面積	1万㎡〜2万㎡
建物	店舗1層（一部2層） 上部2層程度住宅など
駐車場	一部立体駐車場　300台〜700台

テナントミックス例

（アンカー）アップスケールな食品スーパー
（サブアンカー）インテリアやスポーツなどの大型専門店
・ドラッグストア、食品専門店などデイリーニーズ
・ターゲット層の広いアパレル店、ファッショングッズ店
・フラワーショップ、ベーカリーなどローカル店
・ローカルカフェ、多様なレストラン
・クリニックなど日常サービス
・フィットネスやスクールなどの時間消費サービス
・賃貸住宅、ドミトリー、シニアハウスなど
・コワーキング、来店型オフィス

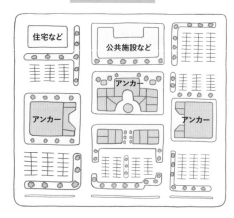

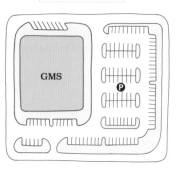

両サイドにアンカーストア、ウォーカブルなストリートが中央部を走る

■ベーシックなタウンセンターの事業収支モデル

　ここでは敷地面積25,000㎡の土地を使ったタウンセンター開発を想定。物販店舗は基本1階のみ（一部メゾネット店舗）。2階に各種サービス店舗、飲食店舗、オフィスなどを想定。3、4階の一部に住宅などが複合されるイメージ。

　このスタディでは民間デベロッパーのみの想定。初年度NOI利回りは6%を若干下回り、やや低く算出されたが、立体駐車場や広場整備などで行政サイドの支援が得られる、あるいは、土地の一部を行政から低廉な地代で借り受けられれば、民間デベロッパーが必要とする利回りに達し開発が進むケースも期待できる。

			パーキング
住宅など	住宅など		パーキング
住宅など	住宅など		パーキング
メゾネット	レストラン、サービス	レストラン、サービス	パーキング
	ショップ、レストラン	ショップ / アンカーテナント	パーキング

敷地面積　25,000㎡

（パーキング　500台）

本体建築面積	10,000㎡
ストリート・パブリック	8,000㎡
立体駐車場敷地面積	3,000㎡
平面パーキング	4,000㎡

建物想定

店舗など延床面積	25,000㎡
賃貸面積	20,000㎡
立体駐車場面積	9,000㎡

投資額

項目	金額	備考
土地取得コスト	約31億円	坪40万円（＋取得税）
建設コスト	約69億円	建物　坪67万円 立体駐車場　坪35万円 ＋外構、ランドスケープ工事費 設計・監理費、公租公課など
合計	約100億円	

賃料想定

単位：千円

階		面積	賃料	
		㎡	年間	月坪
4階	賃貸住宅など	2,100	53,000	7.0
3階	賃貸住宅など	2,100	53,000	7.0
2階	メゾネット店舗、サービス、レストラン	6,500	260,000	11.0
1階	ショップ、レストラン、サービス	6,500	334,000	14.2
	アンカー	2,800	120,000	11.8
計		20,000	820,000	11.3

初年度NOI

単位：千円

	初年度	備考
営業収益	860,000	
賃料収入	820,000	
駐車場、催事利用などそのほか収入	40,000	賃料収入の5%
営業費用	280,000	
固定資産税（土地・建物）	100,000	
PMコスト（関連コスト含む）	40,000	賃料収入の5.0%
販促費（テナント負担はパススルー）	30,000	店舗賃料収入の4.0%
維持管理費	110,000	1.2千円/月坪（店舗など延床面積）
NOI	580,000	

初年度NOI利回り	5.8%

The Village of Rochester Hills

住宅を複合しないシンプルなライフスタイルセンター

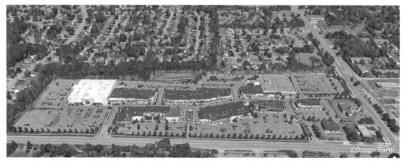

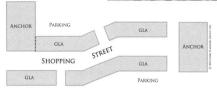

メインストリートを模したライフスタイルセンターの典型レイアウト。メインストリートの裏手にパーキング。両核にはアンカーテナントを配置し、オープンエア型のRSCのようなレイアウト

Gibbs Planning Group で描き起こしたレイアウト。Gibbs Planning Group はマスタープランを担当。上部住宅も提案したが実現しなかった

　インドアモールを賃貸面積約35,000㎡のウォーカブルなライフスタイルセンターに建て替えた事例。2002年開業。

　百貨店とWhole Foodsを両核に中央部がショッピングストリートとなる。オープンエアでクルマで店舗前を通り抜けられる（駐車できる）ことがハード面での大きな変更点である。

　ギブス氏は、当時はアンカーテナントなしで構成することが一般的なライフスタイルセンターであったが、The Village of Rochester Hills は2つのアンカーテナントを導入し、集客数を確保したことが成功要因という。特にアパレル店の多くは、それまではグロッサリーストアの近接を敬遠する傾向があったが、Whole Foods を導入したことがアパレル店などにも波及効果をもたらしたという。

　デトロイト郊外の住宅地であるが、『マネー』誌による「住むのにベストな街」ランキングで37位（2019年）となるなど、住みたい街の「ダウンタウン」として地域から親しまれている。インドアモールでは地域から支持されなかったが、ライフスタイルセンターとしたことで地域の中心として機能できた好例。

　レイアウトがシンプルで、クランクしている形態が視線に変化を与え、ショップフロントの視認性も高いが、2階以上に住宅やオフィスの導入はない。日本でも現実味の感じられるタウンセンター形態といえる。

Retail District in Midsize Cities

5-2_地方都市のリテールディストリクト

地方都市では百貨店やGMSなどの撤退により中心市街地から大型店舗が消失しつつある。大型店のあったロケーションは、かつてはまちなかの一等地。百貨店のように広域から「華」を求めて集客させるのはもはや困難であるが、地域の中心となる商業機能をインフィル型のタウンセンターとして再開発し、既存の商店街につなぐ。大都市圏と比較すると低活用地が多く地価も低く、クルマでのアプローチも容易であるため、大型店跡地や大型店が利用していた周辺駐車場なども利用し、周辺街区を含めた再活性を進めたい。郊外のSCとは異なる地域ならではのショップや都市機能の集積を一定量加算し、衰退しつつあるサイクルを逆転させる。

そのためには大型店の跡地に、街の中心となるギャザリングプレイスをつくり出す。広場を店舗が取り囲むイメージで、街の中心らしく上部には住宅やオフィスを設ける。シネコン、フィットネスやアミューズメントほか、地域自慢のレストラン、ミュージアムなども持ちたい。シェアバイク（レンタサイクル）も用意し回遊を促す。インフィル型で中核となる施設をつくるためには2ha程度の敷地は確保したい。

また、街の中心地区での再開発においては、何らかの形で歴史の継承も行いたい。例えば、事例に挙げたDowntown Silver Spring（p.117参照）では、かつて街のシンボルであった建物のファサードを復元し、再活用することで「記憶」を伝える試みも行われており、参考にしたい。

物販店の集積で差別化が困難なケースでは、夜間の賑わいを持てるエンターテインメントディストリクト（p.136参照）の考え方を持ち込むことも検討したい。

　既存の商店街とつながる広場を設け、広場周辺にショップを2層程度で配置し、上部は住宅、オフィスなどを想定。

　アンカーテナントとしてシネマを導入。広場を公園的な空間とすることで滞留性を向上させ、飲食店のビジネスチャンスを増やしていく。地域の有力企業をオフィシャルスポンサーとして迎え、集客力のあるイベントを行う。周辺の脇道は横丁的に飲み屋を配置するのも良い。シェフレストラン、劇場やライブハウスなども誘致できると郊外では持ちえない都心の楽しさを復活できる。

　駐車場整備などで行政側のサポートが必要となるが、事業継続性のある中心市街地を持てることは大きい。

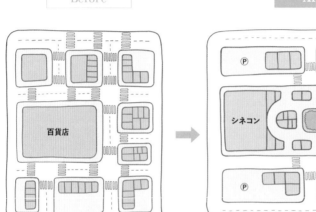

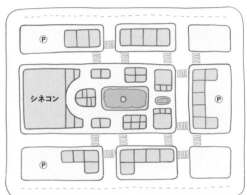

大型店の負担力

例えば、地方百貨店は粗利益率も低く、年間100億円の売上でも賃料比率5%で賃料支払力は5億円に留まる。

シネマ核のインフィル型
エンターテインメントセンター

賃貸有効面積は減少するが、賃料単価の大幅アップが期待できる。

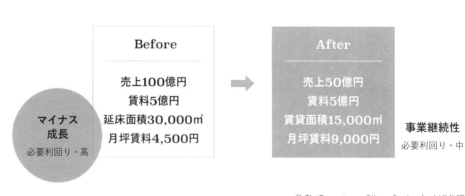

	Before	After	
マイナス成長 必要利回り・高	売上100億円 賃料5億円 延床面積30,000㎡ 月坪賃料4,500円	売上50億円 賃料5億円 賃貸面積15,000㎡ 月坪賃料9,000円	事業継続性 必要利回り・中

参考：Downtown Silver Spring（p.117参照）
　　　Bethesda Row（p.63参照）
　　　4th Street Live!（p.137参照）

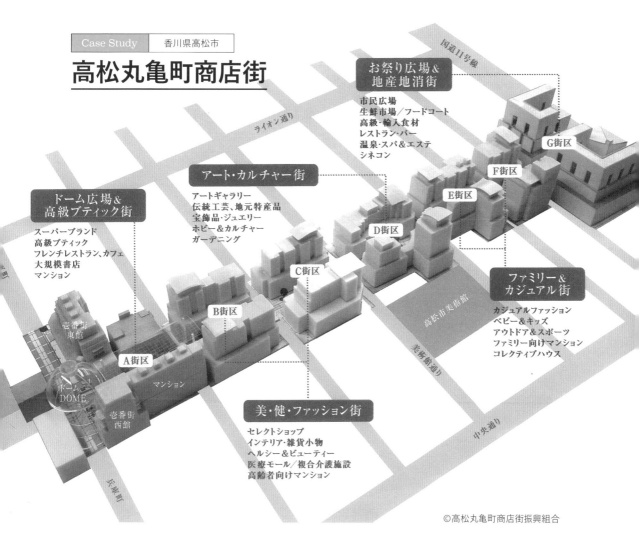

高松丸亀町商店街

**お祭り広場&
地産地消街**
市民広場
生鮮市場／フードコート
高級・輸入食材
レストラン・バー
温泉・スパ&エステ
シネコン

ライオン通り

アート・カルチャー街
アートギャラリー
伝統工芸、地元特産品
宝飾品・ジュエリー
ホビー&カルチャー
ガーデニング

**ドーム広場&
高級ブティック街**
スーパーブランド
高級ブティック
フレンチレストラン、カフェ
大規模書店
マンション

国道11号線

G街区

F街区

E街区

D街区

**ファミリー&
カジュアル街**
カジュアルファッション
ベビー&キッズ
アウトドア&スポーツ
ファミリー向けマンション
コレクティブハウス

C街区

高松市美術館

B街区

A街区

マンション

壱番街
東館

ドーム
DOME

壱番街
西館

兵庫町

美術館通り

中央通り

美・健・ファッション街
セレクトショップ
インテリア・雑貨小物
ヘルシー&ビューティー
医療モール／複合介護施設
高齢者向けマンション

　高松丸亀町商店街振興組合が再開発に乗り出したのは1988年。全長470mの商店街を7つの街区にゾーニングし、2006年12月にA街区（壱番街）の市街地再開発事業が竣工。その後ドームを造り、新しいアーケードを架けたほか、周辺街区の再開発を誘引した。日本版リテールディストリクトしては地方都市を代表する事例。

　土地の所有形態は変えず、第3セクター方式のまちづくり会社がデベロッパーとなって定期借地権で賃借したのち、再開発事業の保留床を取得。テナントへ賃貸し、純収益を地権者に配分するという手法が取られている。このため、上部のマンションも定期借地権付き分譲となった。地権者への地代を変動制とするなど、地域ぐるみで「繁栄」を目指す仕組みは特筆に値する。

　隣接して三越が出店しているため、有力チェーンが多くみられるなど商店街としてはテナントミックスが魅力的。まちづくり会社がタウンマネジメント機能を果たしていることもポイントといえる。

Replacing
Roadside Sprawl

5-3_ロードサイドのスプロールを補修するタウンセンター

　2007年施行のまちづくり三法改正により、地方都市では1万㎡を超える商業施設などの開発が実質的にストップしたが、これがかえって、1万㎡以下のロードサイド店のスプロール化を助長してしまった。

　郊外ロードサイド店は安価でスクラップアンドビルドを前提とした建物を造り、大型の看板を立てる。これでは地域から歓迎されることは期待できない。景観だけの問題ではなく、道路からロードサイド店に対しクルマが次々と出入りすることは危険で、道路の使い方としても非効率である。

　しかし、ウォーカブルな街並みができ、人が溜まれる空間ができれば評価は一変する可能性もある。地方都市でクルマが日常生活の足になっている人たちにとって、ウォーカブルなストリートは貴重である。

　複数のロードサイド店を中小店舗が混在するストリートでつなげると、タウンセンター型の開発として発展形を持てるかもしれない。イメージとしてはカテゴリーキラー（大型専門店）を集めたパワーセンターのタウンセンター化という言い方もできる。

　ロードサイドへはデザインされた集合サインを掲出し、各店舗のサインは歩行者からの視線に合わせた小型のサインに切り替える。大型のロードサイド店をアンカーに、多様な店舗・サービスで構成することから利用者層も幅広く想定できる。大型店舗もロードサイドへの単独出店と比較して相乗効果から好業績が期待できる。

■敷地

　一般的にロードサイド店は建物面積の3～4倍程度の敷地面積を必要とする。500坪の店舗が4店舗では7,000坪程度の敷地となり、タウンセンター型の開発ができるサイズ感となる。

　建物は複数分棟にできるため、底地所有者が複数でも運営面を一体とすることでAfterのようなイメージを持てる可能性もある。

■立地ポテンシャル

　ロードサイド店を成立させるためには、小型車交通量で1日12時間当たり1万台程度以上欲しい。すでに多くのロードサイド店が出店しているロケーションであればこの基準を満たしている。

　商圏人口は出店する業態により異なるが、20万人程度確保したい。

■構成業種

　ホームセンターや家電量販店、大型インテリア店、スポーツやアウトドアグッズの大型店などは客数は少ないが、一般的な食品スーパーより商圏は広い。このため、複数の大型店を複合し客数を確保することで、中小の専門店もバラエティのあるテナントミックスが可能となる。

　地方都市では道の駅のような産直マーケット、あるいはシネマコンプレックスと飲食店の組み合わせなどが可能な立地もあろう。

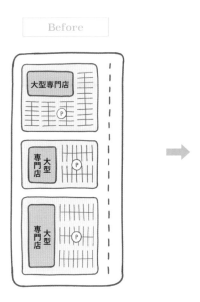

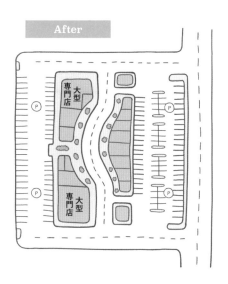

賃料想定

Before			単位：千円
	賃貸面積（坪）	月間賃料	月坪賃料
フリースタンディング	1,000	8,000	8.0
フリースタンディング	500	4,000	8.0
フリースタンディング	500	4,000	8.0
合計	2,000	16,000	8.0

賃料想定

After			単位：千円
	賃貸面積（坪）	月間賃料	月坪賃料
ショップ、レストラン、サービス	1,000	12,000	12.0
アンカー	1,000	8,800	8.8
合計	2,000	20,800	10.4

参考：Kentlands Market Square（p.114参照）

Rebirth of Existing Downtowns

5-4_商店街の再生としてのタウンセンター

　衰退傾向の商店街の活性化として、タウンセンター化を図ることは理論的には有効であるが、現実的には大きな障害がある。第一に、多くの商店街が店舗を成立させるための歩行者流量を失っている。そのため、アンカーテナントなどを誘致し集客装置をつくり出す必要がある。第二は、地方都市であっても商店街へのクルマのアプローチが課題となっていることが多く、アクセシビリティの改善を必要とすることである。

　ただし、多くの商店街はマーケットポテンシャルそのものを失っているのではない。むしろ街の中心にあって本来は人を集めやすいロケーションであることも多い。また、多くの商店街は郊外の大型SCやロードサイド店のみに負けたのではない。商店街周辺にできたコンビニエンスストアやドラッグストアに旧態依然としたビジネスモデルの商店が地域内で負けてしまっているのである。ちなみにコンビニエンスストアの1店舗平均年間売上2億円は生業店の4、5店舗程度に相当する。

　ポイントはナショナルチェーンを誘致し混在させることができるかどうかである。集客力や必要売上が高いナショナルチェーンをベースと

して成立させ、個性的なローカル店舗をミックスする。そのためには、失った歩行者流量を回復させる必要がある。

　既存の商店街の周辺ではコインパーキングなどで利用されている低活用地が増えている。例えば、低活用地を利用してアンカーテナント＋駐車場で来店者数1日1,000人程度の集客装置を2か所以上つくり出せれば、回遊動線上の商業ポテンシャルがアップする。周辺の店舗前の客数を確保し、店舗の成立性やクオリティを上げていくことで再活性を促す。学校跡地など、まとまった敷地があると既存の商店街などとつなぐ形でインフィル型の開発ができる可能性もある。

　地方都市の中心市街地は、居住者がいないバイパス沿いなどと比較すると徒歩や自転車客も見込め、夜間には、例えば飲み屋の需要も期待できるし、ホテルの成立性もロードサイドより高い。

　歩行者専用の商店街を拡幅して車路を設け、ウォーカブルな歩道を持つ街並み整備ができると可能性が一気に膨らむ。土地区画整理事業、街並み整備関連の支援策などを活用していきた

い。住宅複合となれば、一部は市街地再開発事業とすることも考えられよう。

ビジター集客力がある都市であれば、ローカルの力を発揮しやすく、週末の集客、飲食店の成立性なども上昇する。「道の駅」のような観光要素を持つ店舗がまちなかに入り込めると好ましい。「まちの駅」（地域住民や来訪者が求める地域情報を提供する機能を備え、人と人の出会いと交流を促進する空間施設）などの施設も地域に歓迎され、回遊性も強化されよう。これは、郊外SCの不得意とするところでもある。

また、公共空間としてギャザリングプレイスの整備を行政が行うことにも説明がつきやすい。広場などの公共空間が街で最も人が集まる場となることで、イベント利用も促進されるほか、オフィスなど複合用途のポテンシャルもアップする。

ただし、現実の世界では、黙っていて民間デベロッパーが参入してくることはまず考えられない。あらかじめ、デベロッパーが期待する収益が読めるよう青写真を持ち、権利関係を調整するなど条件整備が必要である。"中心市街地の活性化は収益不動産をつくること"という理解を広く得たい。

■タウンセンターイメージ

■規模
1店舗100㎡とすると、飲食やサービス店含めて50店舗で5,000㎡。これにアンカーテナントをプラスする規模感。

■集客数
商店街のメインストリートでは既述のようにチェーンストアが成り立つ歩行者通行量1万人/日を目安に集客したい。居酒屋など夜間の集客、さらにはビジター集客が加算できると強い。中心市街地にこの程度の客数が持てると、サービス店や住宅ニーズも増えるはずで2階の成立性も確保できる。

1㎞圏人口が3万人程度であれば、1㎞圏人口に対する1日当たり33%の来店率で1万人となる。都市部の乗降客数3万人以上の駅前であれば達成可能なイメージが持てるが、多くの都市では1㎞圏外からのクルマ集客が求められよう。

クルマ分担率を2分の1とみて1日延べ3,000台（1.7人乗車で5,000人分）の収容力が必要となり、10回転/日で300台を利便性の高いロケーションに確保する必要がある。

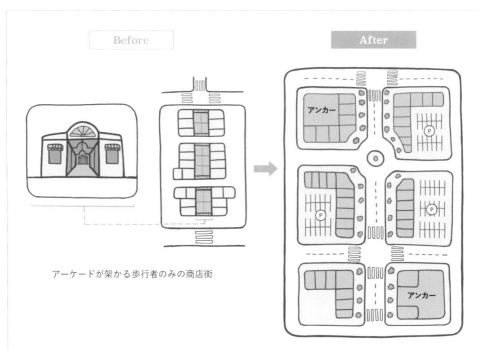

アーケードが架かる歩行者のみの商店街

店舗の裏手に駐車場があり、クルマでアプローチできる。アンカーテナントもある商店街型タウンセンター

■**事業化イメージ**

　中心市街地の再活性では、道路整備、駐車場整備、広場整備などで行政の支援を期待したい。賃料負担力は郊外と同水準のため、立体駐車場整備などを民間デベロッパーやアンカーテナントに期待することは難しい。2階以上のミックスユースのポテンシャルは郊外部より高いと考えられるためこれを生かしたい。

　既存商店には街並み整備のための改修補助なども期待する。成功すれば既存商店街の空室率が改善、賃料（売上）が大幅に上昇するため、BIDのような仕組みをつくり、周辺の土地建物所有者を巻き込んで活性化を進めたい。

1店舗当たりバリューが約2.5倍。投資を呼び込み事業化を図る

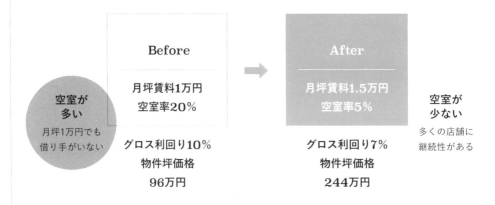

Kalamazoo Mall

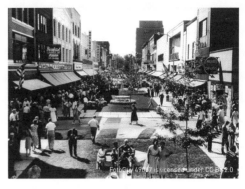
FotoGuy 49057 is licensed under CC BY 2.0

1960年ごろの賑わい。その後、郊外モールに押されパワーダウンしていった

　ショッピングセンターの父と言われるビクター・グルーエンがデザインした全米初のペデストリアンモールとして1959年に完成。当時は写真のように人気を博し、Kalamazoo Mallをモデルに全米各地でペデストリアンモールがつくられた。

　その後、近接した駐車場の不足もあり、アクセシビリティに勝る郊外モールに対し劣勢となり、一時期の賑わいは喪失。1998年には一方通行道路としてクルマが乗り入れるモールへ再生を試みている。

　ギブス氏は、市より受託したリテール分析の結論としてストリートパーキングの充実、一方通行から対面通行への変更、ストリートスケープの魅力向上などを提案している。日常性の高い商店街ほどクルマのアクセシビリティが重要であることは押さえておきたい。

夢京橋キャッスルロード

©びわひこね

　滋賀県の彦根城に隣接し、白壁と黒格子の江戸町家風に街並みが統一された「夢京橋キャッスルロード」は中央に車路があり、クルマで訪れる観光客が立ち寄りやすいアクセシビリティを有している。

　キャッスルロードは都市景観行政を重要な施策として進める彦根市が、風情を壊さず伝統的なまちなみ再生による活性化を地域住民に提案、地区計画や建築物の制限に関する条例なども含め地域住民との話し合いの中で事業が進められた経緯がある。道路幅を6mから18mに拡幅すると同時に、建物も住民合意の上、全長350mの街区内の建物をすべて江戸町家風に建て替え、1998年に完成した。

　また、建築物の制限に関する条例の制定を行政に要望し、町並み景観に対する（ファサード整備）補助金を彦根市が1軒につき300万円拠出している。

　間口が狭く奥に長い敷地が多く、残地で建て替えができたこと、事業費は街路整備費でカバーできる割合が高かったことなどが実現できた要因とされている。

Retrofitting a Regional Shopping Center

5-5_RSCのタウンセンター化

⑤-1　RSCに代替する大型のタウンセンター

　クルマで通勤する、クルマでSCに行くというクルマ依存社会は地方都市での日常である。ケーススタディで見たように、アメリカではインターチェンジのそばなどでRSCに代替する大型のタウンセンター開発が行われている。

　地方都市の中心市街地や商店街はまとまった土地が確保できず、権利関係が複雑で駐車場の利便性も低いため、交通量の多い幹線道路近くにタウンセンターを設けるのは日本でも自然な流れといえよう。

　その際、中心市街地を活性化したい行政のモチベーションは下がるが、事業性はRSCと大差ないと考えられるため、民間だけの力によるタウンセンター開発も可能であろう。

　これまでRSCが造られていたロケーションに、オープンエアでウォーカブルなタウンセンターを造り、住宅やオフィス、ホテルなどこれまでSCに複合されていなかった都市機能を導入していく。一方、既存の街との連続的なつながりが弱く、歩いてアプローチできる人の少なさ、郊外部でのオフィスや賃貸住宅のニーズの弱さ、分譲住宅の処分性などが課題となるが、地方都市では、RSCに近接した地区は住宅販売が良好という声も聞かれ、タウンセンター内やその周辺の居住ニーズは強いと考えられる。

　RSCとの共存、具体的には隣接地にタウンセンターを造ってはどうか。これはアメリカではYESである。とりわけ、Americana at Brand（広場を囲むミックストユース）＋Glendale Galleria（モールタイプのSRSC）はともに全米トップクラスの売上効率を有している。

　Americana at Brandは、やはり全米でトップクラスの売上効率を持つThe Groveを開発したCaruso社がデベロッパー。中央部に8,000㎡にも及ぶパークが設けられ施設全体のイメージやグレード感を高めている。ブランド力をアピールするメインストリート志向のリテーラーはAmericana at Brandを、モールテナントはGlendale Galleriaを志向している。

　日本の場合でも、成功しているRSCの隣接地でタウンセンターをつくり出すことは、RSCを増床するより事業性を高く確保できる可能性は高いと思われる。

郊外RSCに代替するタウンセンター

立地	ロードサイド
商圏	30万人〜50万人
敷地規模	4万m²以上
店舗賃貸面積	2万m²〜3万m²
建物	店舗1層（一部2層） 上部2層程度住宅など
駐車場	一部立体駐車場 1,000 台

テナントミックス例

・トレンド感を持つファッションストア(複数)
・インテリアやスポーツなどの大型専門店(複数)
・シネマコンプレックス他エンターテインメント
・アップスケールなフーズマーケット
・多様なカフェ＋レストラン
・オフィス、コワーキング
・分譲住宅、多様なタイプの賃貸住宅
・シニアハウス
・各種スクール
・フィットネス施設

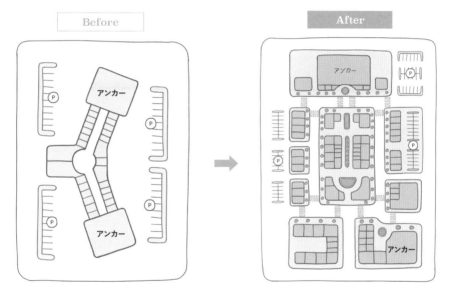

参考：Easton Town Center(p.14参照)、Victoria Gardens(p.124参照)、Belmar(p.108参照)

売上・賃料想定　After

単位：千円

フロア		賃貸面積 坪	売上		賃料 比率	賃料	
			月間	坪効率		月間	坪単価
4F	住宅、オフィスそのほか	2,000	—	—	—	14,000	7.0
3F	住宅、オフィスそのほか	2,000	—	—	—	14,000	7.0
2F	ショップ、レストラン、サービス	3,000	360,000	120	10%	36,000	12.0
1F	ショップ、レストラン	4,000	640,000	160	10%	64,000	16.0
1F（一部2F）	アンカー	3,000	480,000	160	6%	28,800	9.6
	合計	14,000	1,480,000	—	—	156,800	11.2

Pearland Town Center

RSCをオープンエア化したイメージのタウンセンター

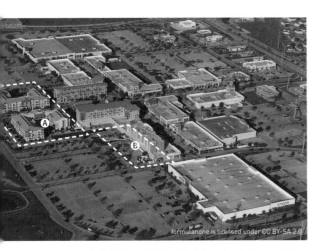

例えば、Ⓐ分譲住宅は別敷地として処分性を持つ、あるいは、Ⓑセットバックしてリテールの敷地と分けることで、建て替えや改修を容易にする

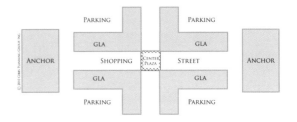

RSCでも基本セオリーとなっていたダンベル型のタウンセンターレイアウトイメージ
©Gibbs Planning Group

　RSCをオープンモール化したイメージとしてわかりやすいレイアウトであるPearland Town Centerを下敷きに日本バージョンを考えてみる。

　両サイドにアンカーテナントがあるストリート沿いは店舗前客数に大きな差異は出ず、一律に基準賃料が確保できよう。インドアモールと同程度の賃料単価が見込めるためストリートの設えも施せる。建物は独立棟が多く、段階的に造ることができ、開発リスクをマネジメントしやすい。センター部分は2階以上も利用しているが、歩行者数が最も多くなるため、メゾネット店舗に加え、小規模オフィスやサービステナントなどの利用が想定できる。

　日本の場合、事例写真の左側Ⓐのように隣接ブロックを分譲住宅とすることで、別敷地とすることも考えられよう。また、写真中央Ⓑのように分譲住宅建物（事例ではホテル）をセットバックすることで、敷地を分けることも考えられよう。このように日本でも実現性の高いレイアウトプランとして参考となる。

　プロジェクトが成功したら立体駐車場を造り、住宅開発を進めたり、サブストリートを設けたりして店舗を増やしていく。ストリートに並ぶビル単位で改修や建て替えが可能で、将来も柔軟に対応できる。

⑤-2　RSCのタウンセンターへの進化

アメリカではキーテナントの退去が多くなっているため、跡地をオフィスや学校、大型のフィットネスなどとして利用するケースもみられるようになった。成功したRSCでも、さらなるバリューアップを目指す際、モールを拡大するのではなくミックストユースのアウターモールを設けることが多い。

日本でもRSCの多くは、オンラインショッピングの影響からモノ売りのためのスペースに余剰感が出ているため、ミックストユースがSC内で進み、非物販テナントがシェアを高めていくことになる。

タウンセンター形態は、①敷地内自己完結型ではなく周辺地区と自然なつながりがあること、②街のシンボルとなる広場などの公共空間や人が集まるギャザリングプレイスを内包していること　③集客力のある商業機能が核となり多様な都市機能が重ね合わされ、地域にとっての不可欠な生活センターとなっていることなどが重要である。箱型RSCの活用ではいずれにも課題があり、空間・提供機能ともにタウンセンターと呼ぶには十分ではないが、現状のインドアモールをベースとしながら、拡張部分はオープンエアとすることでタウンセンターに近づける。現在、駐車場として使われているアウターの空間をうまく活用することによって、ハイブリッドなタウンセンターに転換できる可能性もある。駐車場も総じて余裕が出てきており、敷地の有効活用策としては現実的ともいえる。

タウンセンターイメージ

■形態

RSCとして成功していれば、オープンエアゾーンをプラスし、立体駐車場を増やしながら多機能化を図る。RSCとして床が過剰であれば、駐車場投資などは行わず、アンカーテナントロケーションを大規模改修するイメージ。

■事業性

好調なRSCではモールテナントの賃料は月坪2万円程度であるが、オープンモールでは飲食店など多様な業種に成立性が持てるため、インドアモール賃料と同程度は確保できよう。

既存モールの余剰床を埋めていくというアプローチでは、賃料単価は低くなる一方で、コンバージョンのための改修コストがかかるため、費用対効果の検討が必要となる。

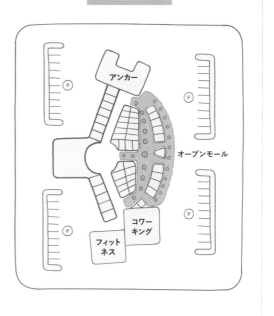

Town Center Vision2040

1 Town Green
2 Central Park
3 Main Street
5 Street Trees & Sidewalk
6 Lake
7 Fountain
8 Trail Head Facility
9 Parking
9.1 Parking Deck op.
10 Trail
11 Artworks
12 Gateways
13 Potential Tower Sites
14 Bus Rapid Transit Station
15 Town Homes
16 Out Parcels
17 Luxury Apartment
18 Bike Hub
19 Anchor Stores
20 Inline Stores

©Sizemoregroup

日本のモールSCはデッドモール化の懸念が小さいため、建て替えよりも徐々にタウンセンターとして改修されていく可能性が高い。この視点で、参考となるイメージとしてウィリアム・サン・トーバン氏（Sizemore Group）からTown Center Vision2040の提供を受けた。ウォーカブルで多様な街機能を連続させるストリートをつくり出しながら、大型専門店などのアンカーテナントを複数持つことで、商業施設としての強さとストリートの多様性、両面をカバーできるコンセプトとなっている。

日本のRSCは2層あるいは3層の事例が多いが、2階でのインドアの回遊もできており、日本でなじみやすいハイブリッド型の形態となっている。図面下から上に入る軸がメインストリート。外周道路沿いには住宅、日本ではクリニックやフィットネスといったサービス施設などが配されるイメージのアウトパーセルがある。殺伐とした駐車場が広がる景観とは異なり、周辺の街との自然なつながりがあり、クルマでの来店を基本としながら、自転車や徒歩での来店を多く見込める。

メインストリート背後に立体駐車場が隠れているのもセオリー通りで、2階のモールと接続するなど利便性も確保されている。

Sizemore Group は革新的でサステイナブルなタウンデザイン・建築デザインの創造をモットーとするデザイン会社。CEO のウィリアム・サン・トーバン氏の協力を得た。https://www.sizemoregroup.com/

Transit Oriented Town Centers

5-6_駅を基点としたタウンセンター

　駅前に繁華街が形成されているのは日本の大都市圏では日常の風景である。例えば、乗降客数が5万人を超えるような駅前であれば、大型の商業施設、フィットネスクラブ、カフェや居酒屋など多様な店舗が成立し、駅周辺の商業施設が地域生活の中心的な役割を持つと考えられるため、近未来の理想像をイメージしておきたい。そのためのヒントが、駅周辺におけるまちづくりの指針などを提案しているTOD（トランジット・オリエンテッド・デベロップメント）にある。

　TODでは、都市中心部の鉄道駅前に広場を設け、徒歩で行ける範囲内（約600m、10分圏を目安）に、住宅、店舗、オフィス、オープンスペース、公共施設、駐車場などを複合的に配置しようという考えを持つ。鉄道利用はサステイナブルであり、クルマ依存を軽減させるとして世界的に開発手法が注目されている。

　駅前をパブリックな広場とし、駅周辺に安全、快適かつ豊かな体験価値を提供するウォーカブルなストリートのネットワークを構築し、周辺部で高密度な複合施設などを開発することで、面的な活性化を図ろうというのがTODの基本的なアプローチといえよう。

　日本の駅前広場は交通結節点として人の流れを効率よくさばく交通広場であり、人々が交流する広場の役割は果たしていない。また、都市部では駅前広場を囲むようにタワーマンション型の再開発が進んだ。都市景観としての疑念に加え、駅直結に住み、鉄道で職場に行き来するというのは、郊外部でいう「クルマで職場と自宅を行き来する」のと同様で、街との接点は希薄で、街への帰属意識も芽生えない。

　また、駅前再開発などでは、高層住宅などの形状が確定し、店舗区画の形状はそれに準じて決められることが多いため、高層住宅を柱とし

TODの考え方	日本の実態
パブリックスペースをアウトドアルームにしよう	交通広場を優先。駅利用者を効率よくさばく
ミックストユースで活気をつける	商業機能は駅ビルで、住宅は高層マンション化など機能分担を図る
ペデストリアンスケールと安全で楽しい歩行空間	歩車分離を基本にペデストリアンデッキを設ける。安全であるが楽しさはない
アクティブなストリートフロアリテール連続性のある店舗	駅ビルに有力店舗が集約、駅前商店街の多くは陳腐化
サイドウォークカフェ・街の景観と一体化	カフェはインドアで、喫茶店として機能する
並木道とグリーン	街路樹はあっても、そぞろ歩きのできる歩道はわずか
隠されたパーキングスペース	低活用地がコインパーキング化

参考：Transit Oriented Development Institute
（http://www.tod.org/placemaking.html）

た再開発事業で魅力ある商業施設はほとんどみられない。

外部に向けて視認性が確保できる店舗はまだしも、共有エントランスを設けたインナーの区画では店舗が必要とする視認性や客数を確保できず営業不振となる。

これらに対して、TODの考え方は、街の広場、公共空間を駅前に設け、広場周辺の面的な価値を底上げしようというもので、ストリートの景色と一体化した囲まれ感が心地よい路面階店舗＋中層住宅が連なるイメージを持つ。

駅周辺では複数の街区にまたがり歩行者の流れを持つため、店舗が連続する美しい街並みを実現するチャンスもある。駅周辺の数ブロックでは店舗をストリートレベルに設けることをルール化、さらに業種やファサードデザインをコントロールし歩行空間を整えていけば、他の街とは違うアイデンティティを持てるであろう。

一般に駅前は商業系用途地域に指定され高容積を持つ。そもそもバーチカルモール（多層の商業施設）は乗降客数10万人超の駅ビルなどを除くと成立性が低下してきているため、商業地域だから高容積というのも違和感がある。商業系用途は縦に伸ばすのではなく、低層水平面にあてがわれるべきである。

しかし、駅前の一等地の容積率を下げ、周辺部と調和させるいわゆるダウンゾーニングや容積移転など、都市計画レベルで誘導や規制を詳細に設定することも必要と考えられ、実現は容易ではない。一方、自動運転によるオンデマンドバスの普及など公共交通システムの進化に合わせ、駅前のあり方もネクストを探るチャンスは出てくると思われ、この流れと連動していきたい。

　駅前には人だまりとなる広場を設け、クルマは外周部で受ける。その外周部に向けて、ストリートレベルリテール、上部にサービス店舗、オフィス、住宅などがのる中層ビルを配置する。リテールは駅ビル機能が街に広がるイメージ。街の玄関口として豊かな空間形成と高いリテールの成立性、不動産価値をつくり出す。

Before

駅前広場は交通広場

バス停あるいはタクシープールと駅が最短距離で結ばれ、乗り換えの利便性が高い。

After

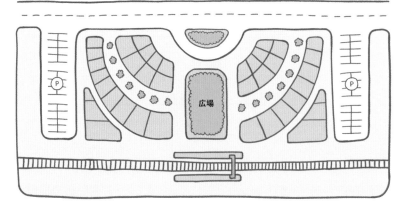

駅前広場は街の広場

人が流動する空間が広がり、駅ビル機能が街に広がるため、1階を中心に駅前の平均賃料はアップする。TODが提唱するサイドウォークカフェ、並木道などで情景をつくると、「暮らしたい街」となり駅周辺の不動産価値、2階以上の賃料もアップする。街の玄関としてシンボル的な空間形成ができることで、シビックプライドも醸成できる。

参考：Market Square（p.32参照）

星が丘テラス

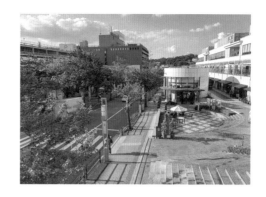

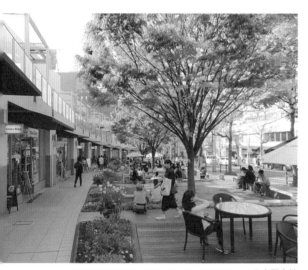

©水野本社

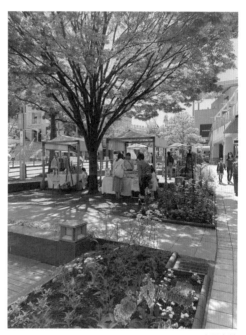

©水野本社

　星が丘テラスは、地下鉄東山線星ヶ丘駅に近接、星ヶ丘三越に隣接し、ストリートを挟むオープンエア型ライフスタイルセンターとして2003年に開業した。「風景のある商業施設」を念頭に街の交流拠点化を目指しており、「歩いてみたくなる街」とも評されるなどウォーカブルな環境をつくり出した。名古屋市都市景観賞（2003年度）やICSCのデザイン＆デベロップメントアワード（2004年）を受賞している。

　セレクトショップも導入され、郊外モール

SCよりグレード感、クオリティの高いテナント構成となっている。星ヶ丘駅最寄には、食物販の専門店を集積させ、オープンダイニングスペースもあるTHE KITCHENが2015年に開業したほか、電動アシスト自転車専門店モトベロなど、路面店ならではの店舗も多く導入されている。

　日本では事例が非常に少ないクオリティの高いオープンエアのライフスタイルセンターとして参考点を多く持つ。

Urban Retail District

5-7_大都市のリテールディストリクト

⑦-1　ブランドストリート（ハイストリート）

　銀座や表参道などに代表されるリテールディストリクトは、ブランディングブームで成長してきた。ブランドの出店による不動産価値の上昇を背景に、ファンド系のマネーが多く入り込むなど経済循環している。ブランドビジネスを背景に街のクオリティを上げていく手法がとれる街はごくわずかであり、そのことがブランディングできる街の希少性をさらに高めている。

　ケーススタディとして取り上げたCityCenterDC（次頁参照）など、アメリカではラグジュアリーブランドの成長からいわゆるハイストリート型のリテールディストリクトがみられるようになってきた。

　日本では政令指定都市以上の都心部の一等地に面的にスペースが確保できれば、ブランドストリート化の可能性があると思われる。その背景は百貨店の行き詰まりである。ブランドを集めてきた百貨店が立ち行かなくなれば、力のあるブランドは街（ハイストリート）で展開するチャンスを探ることになるかもしれない。

　ラグジュアリーブランドは店舗の世界観や接客サービスが重要で、オンラインショッピングに代替されづらいと言われる。しかし、世界一の高賃料を形成していたニューヨークの5番街周辺は、パンデミック前からすでに賃料が低下している。ブランディングの手法にもネットのインパクトが強く表れ、フラッグシップショップのあり方が変化していることには注視していきたい。

　ブランディングを戦略とするリテーラーを迎え入れるためには、リーダーシップの取れるブランドの誘致や質の高いイベント、アートの展開などストリートに付加価値をつけることが不可欠となる。

CityCenterDC

© Ritu Jethani | Dreamstime.com

かつてはコンベンションセンターであったワシントンDCの中心部に、ラグジュアリーをコンセプトに開発された複合プロジェクト。

リテールはハイエンドブランドが街並みを形成する。レストラン含め合計約40店舗、約20,000㎡（フェーズⅠ、Ⅱ）と巨大ではないが、高級感を持つ新たなショッピングデスティネーションとなった。

ペデストリアンウォークのPalmer Alley沿いにハイエンドブランドやレストランが展開される。Palmer Alleyはアンブレラアレーやアレー上部にイルミネーションが灯され夜景が楽しめるなど多様な演出が行われる。都心部のため高質な住宅や約5万㎡のオフィススペースが高層利用。ハイエンドブランドが多く導入されたこ

とで事業的には大きな面積を占めるオフィスの付加価値アップを実現している。フェーズⅡではコンラッドホテルも開業した。

また、「Park」と「Plaza」の性格の異なる2つのパブリックスペースが確保されている。周辺のオフィス街のパブリックスペースともなり、街の中心としての役割を担っている。アートイベント、フィットネスイベント、ポップアップストアの出店などが活発に行われ、高質なLive・Work・Playを実現。オフィスワーカー、居住者にはベネフィットカードがある。

ハイエンドブランドを導入するミックストユースはヒューストン（River Oaks District）、マイアミ（Miami Design District）など、大都市圏中心部で多くみられるようになっている。

⑦-2　オフィス街のリテール

　いわゆるオフィス街では1階の賃料は店舗が最も高くなっても、2階以上ではオフィス賃料が店舗に勝ることが多いと思われる。1階についても、隣接街区と歩行者の行き来のない店舗では高い売上や賃料は期待できない。そのため、丸の内や日本橋のようにストリートレベルで隣接街区との連続性を確保したい。グレード感のある都心部であれば、ブランド店の出店も期待でき、複数街区を回遊できるリテールディストリクトを形成することができる。

　飲食店も平日のビジネスランチだけでは成立しない。施設内のオフィスワーカーだけでなくストリートレベルの往来をつくり出し、ホテルなどの成立性を高め、夜間の賑わいも付けていく。

　東京駅や大手町周辺のオフィス街を見ると、オフィス賃料の決定要因は立地とビルの仕様と思われるが、渋谷や恵比寿などIT企業が好む普段着で通うオフィスエリアでは、街が持つリテールの魅力も重要な要素になっているようにも感じられる。

　日本でもLive・Work・Playの支持層が増えると、低層部の店舗の魅力で、2階以上のバリューを上げられることがわかり、ストリートレベルの魅力づくりにエネルギーが注がれるようになろう。

　これからは"働きに来るだけの街"では弱いため、総論として賛同は得られる可能性がある。ただし、隣接街区と所有者が異なる問題、公開空地確保の問題など、店舗ファサードの連続性をつくることは容易ではない。そのためにも、街区をまたぎ地域の活性化を図るBIDのような仕組みを活用したい。

基本は上部オフィス（ホテル）、ストリートレベル店舗であるが、複数街区にまたがるリテールの回遊動線が形成され、ランチ時のみならずアフターファイブや夜間も多くの人が行き交い時を過ごす。都心部のオフィス街では、クオリティが高く話題性のある飲食店が成立する。ホールやギャラリーなど文化施設も導入できると、ブランド店やショールームストアの出店も可能性が出てくる。ショッピングのデスティネーション性を持てると、Work・Play・Shopの中心として文字通りのダウンタウンとなる。

Before

単なるオフィスビルが連なるオフィス街。店舗はコンビニやランチ向き飲食店などオフィスサポートしか成立しない。

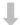

After

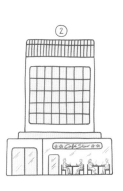

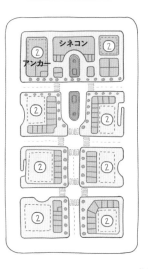

ストリートレベルは複数街区にまたがり店舗が連続するリテールディストリクト。2階以上にオフィス、ホテルなどがのる形態。

参考：Reston Town Center（p.129参照）

Destination
Retail District

5-8_ビジター集客型リテールディストリクト

　パンデミックによりインバウンドを含めた観光ブームはダメージを受けているが、過去10年で最も成長性が高かった、あるいは今後10年で高いと予測されるのはこの観光商業のセクターであろう。レジャーショッピングはオンラインショッピングの影響を受けづらく、商品にオリジナリティがあるため、競合にさらされることもない。街並みの散策は箱型のモールSCでは実現できない。

　歴史的な資産に恵まれ、菓子屋横丁のようなキャッチーなコンテンツを持つ川越、町屋の建ち並ぶ「ならまち」などは多くの観光客が訪れる。地方都市を中心にこのように伝統的な街並みの保存活用により活性化を図っている街は非常に多くなってきた。歴史的観光資産などがアンカーテナントとなり、その回遊動線上の古民家や洋館といった歴史的建物を利用し、地元名物となるような飲食店や、体験工房などが出店する事例が目立つ。ショッピングあるいは飲食自体がレジャーになってきており、この傾向は強まると思われる。例えば、年間100万人を集客する観光地で物販や飲食で客単価3,000円の消費があると年間30億円。これは中小店舗で

あれば50店舗分の売上規模となる。

　また、横浜赤レンガ倉庫、ONOMICHI U2（尾道）など倉庫を商業施設に転用した事例も多くみられる。横浜の赤レンガ倉庫は、みなとみらいの商業施設の中でも外れ地にありながら高い集客力を持つ。このようにヒストリーを持つ倉庫、学校、工場をリテールなどにコンバージョンするケースも増えると思われる。大分県豊後高田市の「昭和の町」のように、昭和もすでに集客コンテンツとなりうるということは、時間が止まってしまったような商店街にもチャンスがあるのかもしれない。ノスタルジーやオマージュはキーワードになりうる。従来型の物販店舗は減少していくが、体験価値のあるユニークな店舗は増えていく。

　この流れに乗り、歴史的建造物の活用や地域独自のコンテンツの発掘・育成などを進め、個性的なリテールディストリクトをつくり出したい。また、ビジター集客を促進するこのアプローチは、これまでみてきたタウンセンターやメインストリートの多くにレイヤーとして重ね合わせることで、より高い効果が発揮されよう。

Charleston City Market

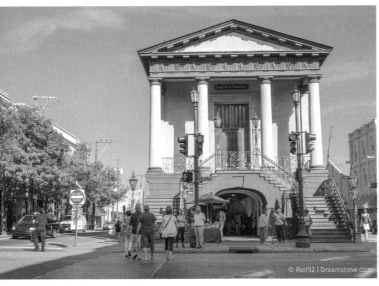

© Rolf52 | Dreamstime.com

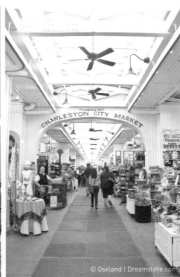

© Oseland | Dreamstime.com

チャールストンは歴史を持つ港町。ダウンタウンのフレンチクオーター地区の4ブロックにわたり19世紀から続くCity Marketがある。City Marketは1807年に、当時の生活を支えた市場としてスタート。火災により、現在の建物は1841年に再建された。

1970年頃からユニークなショップがみられるようになり、現在では300店が集まるマーケットプレイスとして成長し、観光客が多く訪れる。スモールビジネスを応援する場ともなっており、アルチザンショップも多くみられる。

週末にはジャズ演奏などが楽しめるナイトマーケットが開催される。ナイトマーケットは手作り商品のみ販売できるブースが公募される方式。

建物は古代ギリシャ神殿をモチーフとした様式で、歴史×市場＝ユニークネスの代表事例といえる。

街にはラグジュアリーブランドが出店するキングストリートなどもあり、リテーラーはローカル、リージョナル、グローバルブランドまで、ショッピングモールを超える多様な業種業態が混在している。このため、観光客はもとより生活者商圏も広域化しており、広域商圏パワーを必要とする都市型業態を成立させている。宿泊を伴う観光地のためグルメな街としても有名。

ギブス氏は、1989年のハリケーンにより街が大きなダメージを受けた時、市長が強いリーダーシップを発揮し、復興のためのマスタープランを作成しプロジェクトを先導したこと、一部地区には有力デベロッパーが参画し、ラグジュアリーブランド誘致が進んだことを成功要因としている。

Conclusions

タウンセンターづくりへの提言

1. リテールの魅力と触媒力で街の価値向上を図る

オフィスや住宅と比較して群を抜く集客力を持つリテールを4番バッターとして、街の経済循環をつくり出す。リテール（パブリック）が触媒となり、住宅やオフィスなど（プライベート）をつなぎ合わせ街の一体感を醸成し、付加価値の高い街を目指す。

2. ギャザリングプレイスをつくる、プレイスメイキング力を磨く

コミュニティの中心となる街一番の広場とウォーカブルなストリートを持ち、人の姿が絵になるようなギャザリングプレイスをつくり出す。

リテールに囲まれる広場、ストリートなどの公共空間はそれ自体が集客アンカーであり、街の印象を決定付ける。プレイスメイキングの力を付け、クオリティ・オブ・ストリート・ライフを創出する。

3. 未来永劫、街の資産をつくるという意識

リテーラーの閉店とともに建て替えられるスクラップを想定した商業施設建設はやめる。器（建物）は年月とともに熟成し、コンテンツ（店舗）は時代に合わせ柔軟に変化する形を理想に、地域が誇れる資産づくりを進める。

4. マーケットポテンシャルに整合させる

人口減少社会では社会的価値を持つ商業機能しか残らない。そして、タウンセンターは繁栄しなければならない。そのため、マーケットポテンシャルにマッチしたタウンセンターの規模、形態を正しく計画する。事業継続性が確保できれば追加投資が可能となり好循環が生まれる。

5. 街の総力を結集する

　一般的なショッピングセンター開発と異なり、経済合理性のみではプロジェクトは進まない。地域行政のまちづくりに対するアクションと民間デベロッパーのノウハウの両輪を組み合わせた半官半民型のアプローチが重要となる。地域総和の価値向上がゴールとなる。

6. リテーラーの進化、テクノロジー（自動運転など）に対応

　デジタル時代における商業施設の役割の変化を先読みする。自動運転の普及などライフスタイルやテクノロジーの進化に対応できるインフラ、装備を整える。地域生活者とのつながりなどでデジタルを感度良く活用する一方、ネット時代のリアルな場の意味を突き詰める。

7. 地域の独自性を育む、スタートアップを支援する

　その街に住む人、働く人と対話があることで、店舗にもライブ感が出てくる。ローカルな事業者が醸し出すユニークな空気感が、他のまちからのビジターを引き寄せることにもなる。

　地域資産を掘り出し、オリジナリティを育む。スタートアップ、アントレプレナーを支援し、参加しやすい環境を整える。

8. タウンマネジメントの力で繁栄を継続させる

　安心・清潔・便利は当然とし、街自慢となるようなイベントの実施、ナショナルチェーンのみならず、ローカルテナントの発掘・育成までをカバーするリーシングなど、BIDのような仕組みを持つタウンマネジメントを行う。

書籍/電子書籍

タイトル	著者	出版社	発行年
Creating Great Town Centers and Urban Villages		Urban Land Institute (ULI)	2008
Retail as a Catalyst for Economic Development, Second Edition		International Council of Shopping Centers (ICSC)	2016
Mixed-Use Development Handbook, Second Edition		Urban Land Institute (ULI)	2003
Sprawl Repair Manual	Galina Tachieva	Island Press	2010
Greyfields into Goldfields : Dead Malls Become Living Neighborhoods		Congress for the New Urbanism (CNU)	2002
Place Making : Developing Town Centers, Main Streets, and Urban Villages	Charles C. Bohl	Urban Land Institute (ULI)	2002
Retail 1-2-3 : U.S. Guide for Local Officials and Community Leaders		International Council of Shopping Centers (ICSC)	2011
Suburban Remix : Creating the Next Generation of Urban Places	Jason Beske and Devid Dixon	Island Press	2018
Mall Maker : Victor Gruen, Architect of an American Dream	M. Jeffrey Hardwick	University of Pennsylvania Press	2004
Retail Development Through Public-Private Partnerships	David Wallace	International Council of Shopping Centers (ICSC)	2011
America's Marketplace : The History of Shopping Centers	Nancy E.Cohen	International Council of Shopping Centers (ICSC) / Greenwich Publishing Group	2002
Market Research for Shopping Centers, Second Edition		International Council of Shopping Centers (ICSC)	2015
101 Things I Learned in Urban Design School	Matthew Frederick and Vikas Mehta	Three Rivers Press	2018
Finance for Shopping Center Nonfinancial Professionals, Second Edition		International Council of Shopping Centers (ICSC)	2017
Winning Shopping Center Designs : 28th International Design and Development Awards		International Council of Shopping Centers (ICSC)	2005
Tax Increment Finance Best Practices Reference Guide, 2nd Edition		The Council of Development Finance Agencies, Stifel Nicolaus & Company, Inc., International Council of Shopping Centers (ICSC)	2017
Mixed-Use Development : The Impact of Retail on a Changing Landscape		International Council of Shopping Centers (ICSC)	2007
Ten Principles for Rebuilding Neighborhood Retail	Michael D. Beyard 他2名	Urban Land Institute (ULI)	2003
Ten Principles for Rethinking the Mall	Michael D. Beyard 他4名	Urban Land Institute (ULI)	2006
Ten Principles for Developing Successful Town Centers	Michael D. Beyard 他5名	Urban Land Institute (ULI)	2007
アメリカ大都市の死と生	（著）ジェイン・ジェイコブズ（訳）山形浩生	鹿島出版会	2010（原書1961）
SC白書 2020		（社）日本ショッピングセンター協会	2020
SC Management Book　第3版		（社）日本ショッピングセンター協会	2016
プレイスメイキング：アクティビティ・ファーストの都市デザイン	園田聡	学芸出版社	2019
パブリックコミュニティ：居心地の良い世界の公共空間《8つのレシピ》	三井不動産S&E総合研究所	宣伝会議	2020
リノベーションまちづくり：不動産事業でまちを再生する方法	清水義次	学芸出版社	2014
最新エリアマネジメント：街を運営する民間組織と活動財源	小林重敬 編著	学芸出版社	2015
まちの価値を高めるエリアマネジメント	小林重敬＋一般財団法人森記念財団 編著	学芸出版社	2018
ストリートデザイン・マネジメント：公共空間を活用する制度・組織・プロセス	出口敦・三浦詩乃・中野卓 編著	学芸出版社	2019

専門誌記事ほか

タイトル	著者	発行者　発行年
U.S. National Neighborhood Center Operational Benchmarks U.S. National Super Regional Mall Operational Benchmarks U.S. National Regional Mall Operational Benchmarks U.S. National Open Air Shopping Center Operational Benchmarks		International Council of Shopping Centers (ICSC) Source : National Council of Real Estate Investment Fiduciaries
U.S. Shopping Center Count and Gross Leasable Area by Center Type		International Council of Shopping Centers (ICSC) Copyright, CoStar Realty Information, Inc.
Transforming Class B and C Retail Centers: An Overview	Maria Sicola and Mark Stapp	ICSC Industry Insights Industry Sector Series, Jan. 29, 2018
New Retail Formats Engage Consumers		ICSC Industry Insights Consumer Series, July 16, 2019
Mixed-Use Centers, Part I: The Economics of Place-Making	Jerry Hoffman	ICSC Industry Insights Industry Sector Series, Feb. 20, 2018
Mixed-Use Center Conversions, Part II: Achieving Optimal Market Position	Jerry Hoffman	ICSC Industry Insights Industry Sector Series, Apr. 17, 2018
Mixed-Use Properties: A Convenient Option for Shoppers		ICSC Industry Insights Consumer Series, Apr. 12, 2019
Retail Real Estate Transformed		ICSC Industry Insights Industry Sector Series, Jan. 15, 2020
Executive Summary of Shared Parking, Third Edition		ICSC Industry Insights Industry Sector Series, Feb. 27, 2020
Great idea : Mixed-use urban centers	Robert Steuteville	A CNU Journal (CNU) Apr. 27, 2017
Malls to mixed-use centers and other opportunities	Robert Steuteville	A CNU Journal (CNU) Oct. 8, 2019
Experience is the new buzzword for walkable town centers	Robert Steuteville	A CNU Journal (CNU) Jan. 9, 2019
Problems and solutions for main street retail	Robert Steuteville	A CNU Journal (CNU) July 19, 2019
Why downtown retail is coming back	Robert Steuteville	A CNU Journal (CNU) Sep. 10, 2019
A brief history of retail and mixed-use	Robert Steuteville	A CNU Journal (CNU) Aug. 26, 2019
Downtown Silver Spring, Maryland	John Marcolin	Terrain Publishing Terrain.org Jan.10, 2013
Shared Parking: How Future Mobility Technology May Drive Parking Demand	Mary S. Smith	Urban Land Magazine (ULI) Apr. 20, 2020
Reston Town Center: Heart of a Utopian Suburb Growing Ever More Urban	Bendix Anderson	Urban Land Magazine (ULI) Sep. 9, 2019
ULI Development Case Studies : Downtown Silver Spring		Urban Land Institute 2005
ULI Development Case Studies : Victoria Gardens		Urban Land Institute 2006
ULI Development Case Studies : Birkdale Village		Urban Land Institute 2004
ULI Development Case Studies : Santana Row		Urban Land Institute 2004
What exactly is a "lifestyle centre"? And is it just a dressed-up shopping mall?	Jeff Hardwick	City Monitor Apr. 9, 2015
National Community and Transportation Preference Survey		National Association of Realtors Sep. 2017
Thinking Beyond the Station	David M Nelson	Project for Public Spaces May 8, 2014
SCと街の関わり　過去・現在・未来	フロンティアリテール 研究所　小嶋 彰	SC JAPAN TODAY 2020年1・2月合併号
欧米SC活性化事例に学ぶSC価値の向上	フロンティアリテール 研究所　小嶋 彰	SC JAPAN TODAY 2020年12月号

協会/各種団体

協会名	HP参照先
Congress for the New Urbanism（CNU）	https://www.cnu.org/
International Council of Shopping Centers（ICSC）	https://www.icsc.com/
National Main Street Center Main Street America	https://www.mainstreet.org/
International Downtown Association（IDA）	https://downtown.org
Urban Land Institute（ULI）	https://uli.org/
Project for Public Spaces（PPS）	https://www.pps.org/
Transit Oriented Development Institute（TOD）	http://www.tod.org/placemaking/principles.html
Smart Growth America	https://smartgrowthamerica.org/
Form-Based Codes Institute（FBCI）	https://formbasedcodes.org/
Walk Score	https://www.walkscore.com/
American Planning Association	https://www.planning.org/
Community Design Collaborative	https://cdesignc.org
Delray Beach Downtown Development Authority	https://downtowndelraybeach.com/dda
Downtown Denver Partnership	https://www.downtowndenver.com/bid/
Downtown Business Association of Charlottesville	https://www.downtowncharlottesville.com/about-dbac/
一般社団法人　日本ショッピングセンター協会	http://www.jcsc.or.jp/
公益社団法人　日本都市計画学会	https://www.cpij.or.jp/

参照ウェブページ

タイトル	運営	URL
元町通り街づくり協定	策定・運用 協同組合元町エスエス会	https://www.motomachi.or.jp/en/wp-content/themes/ mmss_en/pdf/about/3_kyotei_mmss.pdf
山手地区 都市景観形成ガイドライン	横浜市都市整備局	https://www.city.yokohama.lg.jp/kurashi/ machizukuri-kankyo/toshiseibi/toshin/kannaikangai/ yamate/yamatekeikan.files/guidelineall.pdf
高松丸亀町商店街 再開発について	高松丸亀町商店街振興組合	https://www.kame3.jp/redevelopment/
彦根市のまちづくり 夢京橋キャッスルロード事業について	彦根商工会議所	https://www.hikone-cci.or.jp/hikone-tmo/ yumekyou.html
地域再生エリアマネジメント 負担金制度ガイドライン	内閣官房まち・ひと・しごと 創生本部事務局 内閣府地方創生推進事務局	https://www.chisou.go.jp/sousei/about/ areamanagement/r020521_guideline_all.pdf
平成30年度商店街実態調査	中小企業庁	https://www.chusho.meti.go.jp/shogyo/ shogyo/2019/190426shoutengai.htm
景観形成ガイドライン 「都市整備に関する事業」	国土交通省 都市・地域整備局	https://www.mlit.go.jp/common/000234676.pdf
官民連携まちづくりポータルサイト	国土交通省 都市局 まちづくり推進課 官民連携推進室	https://www.mlit.go.jp/toshi/system/
都市のスポンジ化対策	国土交通省 都市局 都市計画課	https://www.mlit.go.jp/toshi/city_plan/ toshi_city_plan_tk_003039.html
「居心地が良く歩きたくなる」 まちなかづくり　支援制度 （法律・税制・予算等）の概要	国土交通省 都市局　まちづくり推進課	https://www.mlit.go.jp/toshi/content/001373727.pdf
まちづくり会社等の活動事例集 活動類型別の代表的な30事例の紹介	国土交通省 都市局　まちづくり推進課	https://www.mlit.go.jp/crd/index/case/pdf/ 120405ninaite_jireishuh.pdf
ストリートデザインガイドライン	国土交通省 都市局・道路局	https://www.mlit.go.jp/toshi/content/001404239.pdf
「小規模で柔軟な区画整理 活用ガイドライン」の策定について	国土交通省 都市局 市街地整備課	https://www.mlit.go.jp/toshi/city/sigaiti/ toshi_urbanmainte_tk_000066.html
中心市街地活性化のまちづくり ーコンパクトなまちづくりを目指してー	国土交通省 都市局 まちづくり推進課	https://www.mlit.go.jp/crd/index/index.html
立地適正化計画の意義と役割 〜コンパクトシティ・プラス・ ネットワークの推進〜	国土交通省 都市局	https://www.mlit.go.jp/en/toshi/city_plan/ compactcity_network2.html
Center for Applied Transect Studies	The Center for Applied Tramsect Studies（CATS）	https://transect.org/index.html
Retail Markets SmartCode Module Robert.J.Gibbs	The Center for Applied Tramsect Studies（CATS）	https://transect.org/modules.html

タウンセンターがつくる新しいタウン

吹田良平 『MEZZANINE』編集人

　小売業の花形であった百貨店業界は、1998年の売上総額 9.2兆円をピークに、2019年には同5.8兆円と、4割近くその売上額を喪失した。これだけだと、90年代後半からのショッピングモール躍進の影響をもろに受けたようにも見えるが、そうとも限らない。衣料品小売業は1997年の16.5兆円から2019年は9.2兆円と、これまた4割強の売上額を失った。2019年のファッション・アパレルECサイトの市場規模、約2兆円弱を加味しても、どうやら、買回品ショッピングの花形であるファッションが売れない時代に突入したと言えそうだ。関連する業界従事者には気の毒ではあるが、嘆いてばかりもいられない。雇用の維持と創出を第一義とする経済活動を止める訳にはいかない。

　筆者はこうした状況の変化を希望も含めて、「消費中心」社会から「創造中心」社会への変容と捉えたい。1960年代高度経済成長期の「三種の神器」から始まり、80年代バブル期における「消費記号論（ブランドブーム）」を経て、インターネットが浸透した90年代末までが消費の時代。以降、先進諸国が製造拠点を開発途上国に移し、成長産業は知識創造産業に転換。2008年にはスマートフォンが登場、2010年以降はSNSが次々にローンチされるなどイノベーション経済が台頭。2020年時点で我が国のスマートフォン普及率は約9割に到達。今やその気さえあれば、老若男女の誰もがつながれる時代、誰もが発信者、表現者になれる時代となった。つまり、時代の潮目が消費から創造（生産）へと変容したのは、2000年頃だと考えられる。

都市の時代

　製造業が生産拠点（要は工場）を郊外に設置していたのに対し、知識創造産業はその拠点を都市に置く。対面接触で多様なアイデア、情報、知識同士がつながり、さらに投資家を口説き落として新しいサービスを創出するのが同産業の日常だからだ。イノベーション経済の時代は豊かな人材が豊富に存在する都市という場所の力がものをいう。まさにグローバル都市の時代である。政府が都市再生特別措置法を制定したのが2002年。六本木ヒルズの開業が2003年だ。あのシリコンバレーですらプログラマーの多くを占める20歳代の若者たちからは「退屈な郊外」と敬遠され、今やシリコンバレーの重心は車中心社会のベイエリア・サウス（AppleやFacebook本社があるITメッカ）からサンフランシスコの街中へと移っているのが現状だ。

　では、創造中心社会の主役たちが好む暮らしとは一体どういうものか。Z世代の若者の特徴に、車の運転をあまり好まないというものがある。彼らは歩いたり、自転車に乗ったり、公共交通機関を利用することを好む。そうなると、車での遠出よりもむしろ近隣生活圏での日常生活の充実を重要視するようになる。できれば職住近接、願わくは都心居住を志向し、いずれにせよLive・Work・Playが重層した、出会いや交流などの紐帯ニーズ、そのためのカフェやレストランニーズ、情報や知的刺激を歓迎する文

化的生活を求める暮らしである。それには、同調圧力や同質化傾向に陥りがちな住宅街ではなく、開放的で風通しが良い都市的な社交空間が舞台となる。よく言う「コト」や「体験」重視の暮らしだ。

創造の時代は人間中心社会

　日本の現状は、少子高齢化、それに伴う労働人口減少、社会福祉費やインフラ維持費の増大、そして異常気象を引き起こす環境問題など、社会課題先進国というのはご承知の通り。それら解決と経済繁栄とを同時に達成しようと政府が掲げているのが、Society5.0政策だ。要は、AIやIoTを駆使した遠隔医療、遠隔教育、自動運転、エネルギー管理、産業のDX化などの実現により、人々の基本的な生活の質（QOL）を確保するのが目標だ。スマートシティやデジタルツインとも呼ばれている。

　仮に上記が達成され、AIやロボティクスが、我々の日常生活におけるベーシックな部分の作業を肩代わりしてくれるとなると、その分、新たな余剰の時間を手に入れることができる。その時間を活用して、それぞれが個性を生かした挑戦を試みることによって、今以上の生きがいを感じられるかもしれない。これがいわゆる自己実現といわれる状態で、well-beingとも同義だ。近年では、「人間は自分がやりたいことを実行に移している時に最も幸福を感じている」との研究結果も出ている。これこそが、Society5.0のゴールであり、創造の時代、創造的社会という理想だ。この際、大事になるのは、

「人は他人との関与によって初めて自らの可能性を開花できる」という事実である。well-beingを実現するために我々は、いかに多様で緩やかなつながりを多く持てるかが問われている。そしてそのための舞台として、多様な機能、業種、情報、人々が往来する開放的で都市的な交流空間、人と人とを結びつける触媒的機能を果たす街のより所、タウンセンターが必要となるのだ。

タウンセンターがつくる街の未来

　本書の著者である矢木は、長年にわたり積み重ねてきた商業施設分野における緻密で明晰な分析・課題解決能力と、社会的背景・時代のニーズとを掛け合わせて、日本的タウンセンターというビジネスモデルを導き出している。本書には、矢木が得意とする成立のためのマーケタビリティから事業評価手法、机上論で終わらせないための不動産開発スキームから財務プログラムまで、至れり尽くせりのノウハウが惜しみもなく披露されている。

　個人が自らのアイデアを糧にそれぞれに挑戦していくことが求められる創造の時代（＝Society5.0）において、矢木が提唱するタウンセンターモデルが、我が国の都市部はもとより、地方都市においても、またパンデミック後のベッドタウンにおいても、街に活気と未来をもたらすプラットフォームになりうると痛感する次第である。

Town Center
商業開発起点によるウォーカブルなまちづくり

2021年10月5日　初版第1刷発行
2022年8月31日　　第2刷発行

著者
矢木達也

executive producer
Blue Jay Way

発行者
後藤佑介

発行所
株式会社トゥーヴァージンズ
〒102-0073
東京都千代田区九段北4-1-3
TEL：03-5212-7442
FAX：03-5212-7889
https://www.twovirgins.jp

印刷・製本
株式会社シナノ